U0066049

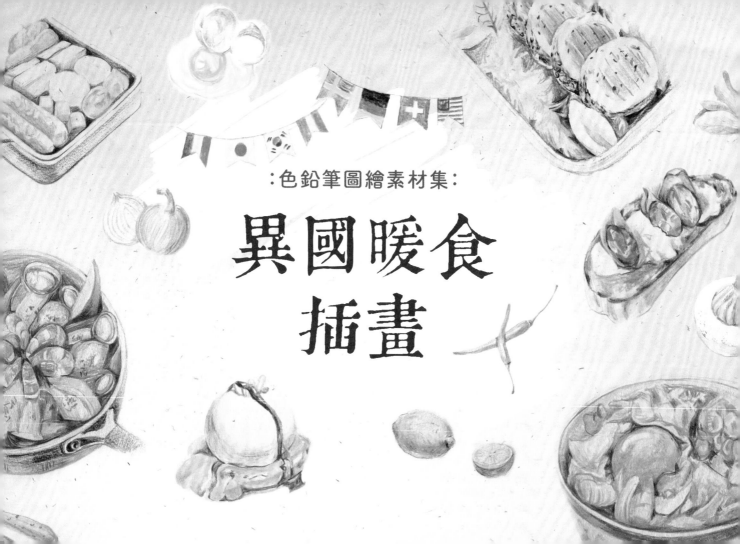

:色鉛筆圖繪素材集:

異國暖食插畫

作者序 _{preface}

　　當你看到一道道料理的時候，是否想記錄在畫紙上？或是妝點家裡的角落？

　　各國料理顯現出世界不同的文化、民俗風情特色。料理對於每個人都有不同的故事……在這裡用畫筆記錄和保留料理的溫度。

　　也許是療癒的食物……
　　也許是媽媽的味道……
　　也許是妻子的下廚初體驗……
　　也許是祖母的家傳食譜……
　　也許是旅行中的美味料理……

　　這些都充滿著回憶、溫暖。彷彿讓人掉進時光機，重現料理的美味！

　　這是一本手繪各式美食的書，挑選了四十道美味料理。媒材上使用的是水性色鉛筆，水性色鉛筆融合了輕水彩和色鉛筆的特色。水性色鉛筆不加水的時候就是和非水性色鉛筆一樣，但是加水使用會產生不同的水彩效果。在書中會教大家如何使用水性色鉛筆，部分食譜示範步驟中也會讓大家看到水性色鉛筆的使用。讓大家在創作上可以更多加乘的變化和趣味。

　　此本料理食譜的畫風較為寫實、細膩。書中挑選了不同難易度的美味料理食譜，經由每一個細節步驟示範，能讓大家更能按部就班去學習繪製美食的過程，其中交疊使用不同的方式來呈現美食的特徵和色彩，藉由畫筆來觀察食材的特色：美味的醬汁、肉品的油亮 Q 彈口感，這些都可以用色彩和紋路來呈現。

　　接著就放下鍋鏟和刀子，拿起輕盈的色鉛筆，跟著我一起用繽紛色彩料理，加溫這道道的美食佳餚吧！

Joyce 繪手帳 藝術教學講師

Joyce

Joyce（簡文詩）

現任

◆ 好日吉 workshop 手繪課程講師
◆ 木宇設計 手繪課程講師

經歷

◆ 木宇設計 烙畫老師
◆ 台中女中 社團老師
◆ 復興商工美工科／輔仁大學

擅長

◆ 素描、水彩、粉彩、油畫、色鉛筆、壓克力顏料

table of *Contents*
目 錄

CHAPTER 01
基本技巧

CHAPTER 02
食 材

顏色對照表

[Color]

01 白色	02 金黃色	03 鵝黃色	04 橘黃色	05 橘色	06 橘紅色	07 紅色	08 磚紅色	09 殷紅色
10 淺橘色	11 膚色	12 粉紅色	13 玫瑰紅	14 紫色	15 紫紅色	16 深紫色	17 深藍色	18 灰藍色
19 水手藍	20 天空藍	21 藍色	22 鋼青色	23 藍綠色	24 軍綠色	25 青頻果綠	26 綠色	27 草綠色
28 棕色	29 咖啡色	30 深咖啡色	31 土黃色	32 巧克力色	33 金色	34 銀灰色	35 灰色	36 黑色

工具與材料

[Tool & material]

紙

通常有較光滑與粗糙面，使用色鉛筆時選用後者較易上色。

HB 鉛筆

繪製底稿時使用。

水性色鉛筆（36 色）

將底稿塗畫上色時使用。

水筆

常用於大範圍塗畫淺色底色，可製造暈染效果。書中使用的是無水閥水筆。

牛奶筆

在色鉛筆塗畫上色後使用，可繪製小範圍亮部或小型白色物品。

橡皮擦

可大範圍擦除鉛筆線或色鉛筆塗畫上色處。

筆型橡皮擦

適合小範圍擦除鉛筆線或色鉛筆塗畫上色處。

削鉛筆器

將鉛筆或色鉛筆削尖時使用。

Q&A

色鉛筆應該購買幾色較適合呢？

色鉛筆的品牌與種類繁多，常見有 12、18、24、36、40、60 及 72 色的色鉛筆組。建議初學者可以購買 24 色以上的彩色鉛筆，有些色彩可以利用疊色技巧或是下筆的輕重表現，如果覺得色彩不足，還可以購買單支色鉛筆……至於該用油性或水性色鉛筆，就視個人想要的效果需求。水性色鉛筆可以和水筆或水彩筆搭配使用，在書中會教基本的水性色鉛筆畫法；油性色鉛筆顏色則較為鮮豔，搭配有色紙張會較易顯色。

要如何畫出物品的質感？

先觀察物品的質感，不同的物品有不同的質感特色，譬如金屬和水果的質感一定會有差異，金屬的質感色彩反差會很大，水果則是較溫和，所以觀察描繪物的質感非常重要，經過數次的重疊上色，能使顏色變得飽和、展現物品應有質感的同時，也能使作品看起來更加逼真寫實。毛茸茸的娃娃或是動物，則由不同筆觸來製造柔軟的質感，甚至會一根根的繪製出毛茸茸的感覺。書中各個食材或是料理部分也有著不同的質感表現，在書中會一一示範介紹。

色鉛筆應該要用什麼打稿呢？

打稿時候可以用 HB 左右的鉛筆或者是色鉛筆直接打稿即可，原則是筆畫要輕，線條不用太明顯，打稿後可將橡皮擦平行在打稿的紙面上擦拭打稿後的線條。

色鉛筆的繪畫順序為何呢？

畫色鉛筆的時候建議先從亮面開始繪製，之後再畫中間色調，最後再畫暗面。好處是可以由亮面至暗面，做出中間色調的變化，慢慢漸層，使作品更有立體感。

如何觀察物品的光源？

看看影子的方向，有光就有影，進而對應物品的受光面，知道亮面、灰面與暗面，就能使用色鉛筆表現出物體的立體感。

色鉛筆畫到最後會越來越難畫上去，該怎麼辦呢？

因為色鉛筆的色粉會堆疊在紙上，繪製到最後比較難疊色時，只要將色鉛筆的筆頭削尖，就會比較好堆疊繪畫唷！

什麼是基底線？

物體與接觸面為投影的最暗處。

基本
技巧

Basic skills

Basic skills
基本技巧

色鉛筆上色技巧

單向橫式塗畫

01　以色鉛筆將白紙由左向右橫向塗畫上色。

02　如圖，單向橫式塗畫上色完成。（註：若要繪製由右向左的單向橫式塗畫，可以反方向塗畫。）

適用　繪製食物和物品的橫向輪廓時使用，在書中的塗畫方向包含由左向右、由右向左，在技法上都稱為單向橫式塗畫。

單向直式塗畫

01　以色鉛筆將白紙由上向下直向塗畫上色。

02　如圖，單向直式塗畫上色完成。（註：若要繪製由下向上的單向直式塗畫，可以反方向塗畫。）

適用　繪製食物和物品的直向輪廓時使用。在書中的塗畫方向包含由上向下、由下向上，在技法上都稱為單向直式塗畫。

單向弧線塗畫

01　以色鉛筆將白紙由上向下單向塗畫弧線。

02　如圖，單向弧線塗畫上色完成。（註：可依被畫物的不同調整單向弧線塗畫的方向。）

適用　繪製食物和物品具有弧度的輪廓時使用，在書中任何方向的單向弧形塗畫，在技法上都稱為單向弧線塗畫。

W 式塗畫

01　將色鉛筆在白紙上以像是不斷畫出英文字母 W 的方式反覆來回塗畫。

02　如圖，W 式塗畫上色完成。（註：因 W 式塗畫沒有固定的塗畫方向，所以可依照被畫物的不同調整塗畫的方向。）

適用　繪製食物和物品的面積時使用，在書中任何方向的反覆來回塗畫，在技法上都稱為 W 式塗畫。

圓圈狀塗畫

O1　以色鉛筆將白紙塗畫小圓圈。

O2　如圖，圓圈狀塗畫上色完成。（註：因圓圈狀塗畫沒有固定的圓圈大小，可依被畫物的不同調整圓圈的尺寸。）

適用　繪製顆粒狀或圓球形物品的輪廓時使用，在書中塗畫任何大小的圓圈，在技法上都稱為圓圈狀塗畫。

點狀塗畫

O1　以色鉛筆將白紙塗畫小點。

O2　如圖，點狀塗畫上色完成。（註：因被畫物有不同的大小，可依被畫物的尺寸調整點狀的尺寸。）

適用　繪製顆粒狀物體時使用，此技法在書中常用於繪製調味料。

由淺入深塗畫

O1　在白紙上以鉛筆畫一個圓形。

O2　以色鉛筆將圓形右上方輕輕塗畫上色，以繪製反光的亮部。

O3　將圓形中間部分稍微加重塗畫上色，以繪製圓形的暗部。

O4　將圓形左下方再加重力道塗畫上色，以繪製圓形的最暗部。

O5　如圖，圓形的立體感塗畫上色完成。（註：因光源會有各種方向，可依光源的不同調整明暗分佈的位置。）

適用　繪製具有明顯反光點的食物和物品時使用，在書中塗畫任何外形且具有明顯反光點的物體，在技法上都稱為由淺入深塗畫。

色鉛筆疊色技巧

單色交叉疊色

01　以色鉛筆將白紙直向 W 式塗畫上色。

02　承步驟 1，再以同色色鉛筆橫向 W 式塗畫疊色。

03　如圖，單色交叉疊色上色完成。（註：可依被畫物的光源強弱不同調整疊色的次數。）

適用　繪製食物和物品的陰影時使用。

同色系疊色

適用　繪製食物和物品的明暗分佈時使用。

01　以鉛筆在白紙上畫出一片葉子。

02　以草綠色色鉛筆將葉子塗畫底色，以繪製葉子的亮部。

03　接著以綠色色鉛筆將葉子右半部塗畫疊色，以繪製葉子的暗部。

04　如圖，同色系疊色完成。（註：可依被畫物的光源強弱不同調整疊色所使用的顏色數量，而此處以兩種顏色示範。）

非同色系疊色

適用　混合出單支鉛筆沒有的顏色時使用。

01　以鉛筆在白紙上畫出兩個相交的圓形。

02　以鵝黃色色鉛筆將左側的圓形塗畫底色。

03　接著以藍色色鉛筆將右側的圓形塗畫底色，使兩圓相交的部分產生疊色。

04　如圖，非同色系疊色完成。（註：可依混色的需求調整疊色所使用的顏色數量，而此處以兩種顏色示範。）

色鉛筆結合水筆的應用

水筆沾色鉛筆顏色塗畫

適用 繪製較大面積的底色時使用，具有類似水彩暈染的效果。

01 以水筆沾取色鉛筆的筆芯，以取用色鉛筆的顏色。

02 在白紙塗畫上色，製造水彩暈染效果。

03 承步驟 2，持續塗畫上色。

04 如圖，水筆沾色鉛筆顏色塗畫上色完成。（註：可依塗畫的面積大小及顏色深淺調整水筆沾取色鉛筆筆芯的次數。）

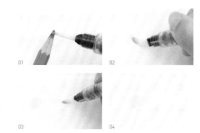

色鉛筆沾水塗畫

適用 須繪製較濃厚的顏色時使用，具有類似水彩只沾少許清水塗畫的效果。

01 以色鉛筆筆芯沾取水筆的水分以濕潤筆芯。

02 在白紙塗畫上色。

03 承步驟 2，持續塗畫上色。

04 如圖，色鉛筆沾水塗畫上色完成。（註：可依塗畫的面積大小調整色鉛筆沾水的次數。）

色鉛筆打底後水筆暈染

01 以色鉛筆在白紙上以 W 式塗畫上色。

02 以水筆塗畫剛剛色鉛筆上色處，可將顏色暈染又同時保有色鉛筆的筆觸。

03 如圖，色鉛筆打底後再以水筆暈染上色完成。（註：可依照顏色濃淡效果的不同調整色鉛筆塗畫的力度及次數。）

適用 繪製較淡的陰影時使用，具有類似一般水彩的效果。

04

Basic skills
基本技巧

牛奶筆應用

適用 繪製小型白色物品或物品的小範圍亮部時使用。

01　以牛奶筆在色鉛筆塗畫過的圓形右上方點綴一小點，以繪製亮點。（註：若要使亮處更明顯，須在色鉛筆塗畫時，預留亮處不上色。）

02　承步驟1，在圓形右側塗弧線。

03　如圖，牛奶筆點綴小範圍亮部上色完成。

TIPS

若牛奶筆筆尖在塗畫後有色鉛筆的餘粉殘留，可於衛生紙上抹除餘粉。

05

Basic skills
基本技巧

水筆裝水教學

01　將水筆的筆頭旋轉打開。

02　以手指按壓水筆筆身，將筆身裡的空氣擠出。

03　維持壓扁筆身的狀態將水筆筆身浸入水杯中。

04　將按壓筆身的手指鬆開，杯中的水就會進入筆身中。

05　將裝好水的水筆從杯中拿出，並將筆頭旋轉裝回。

06　如圖，水筆裝水完成。

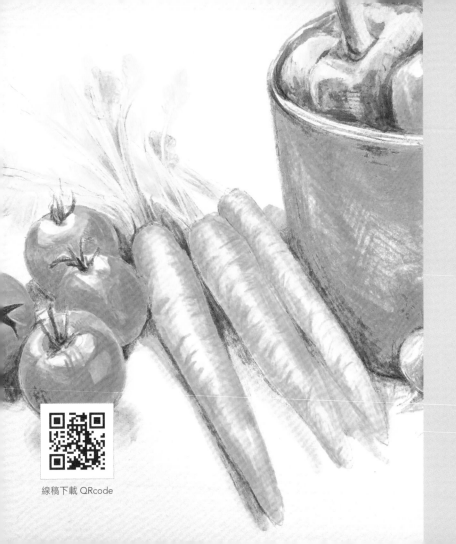

線稿下載 QRcode

食材

Ingredients

04　橘黃色

31　土黃色

32　巧克力色

35　灰色

11　膚色

02　金黃色

食材 01 / 米飯

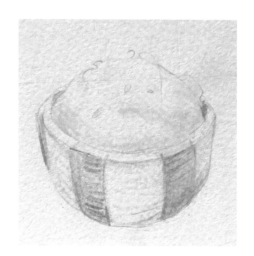

線稿 & 明暗關係圖

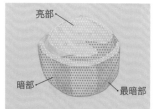

亮部

暗部　　　最暗部

○ 亮部　● 暗部　● 最暗部

步驟說明

01

以橘黃色色鉛筆將飯碗運用 W 式塗畫底色，以繪製亮部。

02

重複步驟 1，將碗口塗畫底色。

03

以土黃色色鉛筆將飯碗運用 W 式間隔塗畫疊色，加強飯碗的上色。

04 將飯碗間隔運用單向橫式塗畫上色，以繪製紋理。

05 重複步驟 3，將碗口間隔上色。

06 以巧克力色色鉛筆將飯碗間隔運用單向橫式塗畫上色，以繪製暗部。

07 將碗口邊緣運用 W 式塗畫上色，以繪製暗部。

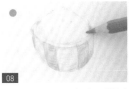

08 以灰色色鉛筆將碗口附近米飯運用 W 式塗畫上色，繪製暗部。

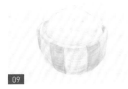

09 如圖，米飯的暗部上色完成。

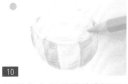

10 以膚色色鉛筆將米飯運用 W 式塗畫底色，以繪製亮部。

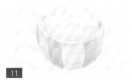

11 如圖，米飯底色繪製完成。

12 以金黃色色鉛筆將米飯左側運用 W 式塗畫上色，加強米飯的上色。

13 重複步驟 12，將米飯右側塗畫上色。

14 如圖，米飯繪製完成。

米飯繪製
停格動畫 QRcode

食材 02 / 法式麵包

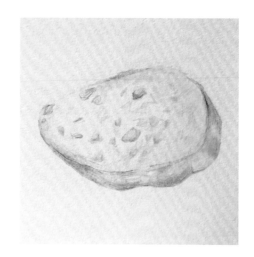

線稿 & 明暗關係圖

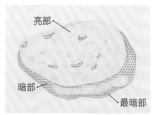

亮部

暗部

最暗部

● 亮部　● 暗部　● 最暗部

步驟說明

01

以金黃色色鉛筆將麵包表面運用 W 式塗畫底色，以繪製亮部。

02

將麵包表面的凹洞運用 W 式塗畫底色。

03

將麵包側面運用 W 式塗畫底色。

04

如圖，麵包底色繪製完成。

05

以橘黃色色鉛筆塗畫麵包表面的邊緣，以繪製麵包烤邊的暗部。

06

將麵包側面間隔運用 W 式塗畫上色。

07

如圖，麵包烤邊上色完成。

08

將麵包表面凹洞運用 W 式塗畫上色，以繪製暗部。

09

如圖，麵包表面凹洞暗部上色完成。

10

以巧克力色色鉛筆將麵包側面運用 W 式塗畫上色，以繪製最暗部。

11

將麵包側面間隔上色，以繪製麵包烤邊的最暗部。

12

如圖，麵包烤邊的最暗部上色完成。

13

將麵包表面凹洞塗畫上色，以繪製最暗部。

14

最後，加強繪製麵包的基底線即可。

法式麵包繪製
停格動畫 QRcode

食材
03
／
漢堡麵包

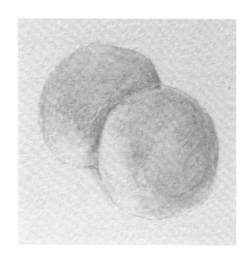

線稿 & 明暗關係圖

亮部

最暗部

暗部

● 亮部 ● 暗部 ● 最暗部

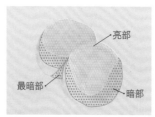

步驟說明

01

以金黃色色鉛筆將麵包①
側面運用 W 式塗畫底色。

02

承步驟 1，持續塗畫麵包①
表面底色。

03

重複步驟 1-2，將麵包②塗
畫底色。

04

如圖，麵包底色繪製完成，即完成亮部。

05

以橘黃色色鉛筆將麵包①表面運用 W 式塗畫上色，以繪製暗部。

06

重複步驟 5，將麵包②表面塗畫上色。

07

如圖，麵包暗部上色完成。

08

以土黃色色鉛筆將麵包①與麵包②之間運用 W 式塗畫上色，以繪製最暗部。

09

將麵包①右側暗部表面塗畫上色。

10

如圖，暗部加強上色完成。

11

以橘色色鉛筆將麵包②表面運用 W 式塗畫上色。

12

重複步驟 11，將麵包①表面塗畫上色，以調整細節。

13

如圖，漢堡麵包繪製完成。

漢堡麵包繪製
停格動畫 QRcode

食材
04
／
韓式冬粉

線稿 & 明暗關係圖

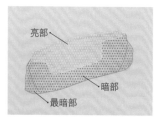

亮部

暗部

最暗部

● 亮部　● 暗部　● 最暗部

步驟說明

01

取金黃色色鉛筆。

02

將韓式冬粉上半部運用單向橫式塗畫底色，以繪製亮部。

03

重複步驟 2，將韓式冬粉下半部塗畫底色。

`04`

如圖，韓式冬粉底色繪製
完成。

`05`

取膚色色鉛筆。

`06`

將韓式冬粉上半部運用單
向橫式塗畫疊色，以繪製
暗部。

`07`

重複步驟 6，將韓式冬粉下
半部塗畫疊色。

`08`

如圖，韓式冬粉暗部上色
完成。

`09`

取土黃色色鉛筆。

`10`

將韓式冬粉左半部運用單
向橫式塗畫上色，以繪製
冬粉間的線條。

`11`

重複步驟 10，將韓式冬粉
右半部的暗部塗畫上色。

`12`

最後，重複步驟 10-11，
加強繪製冬粉間的線條即
可。

食材

05

牛絞肉

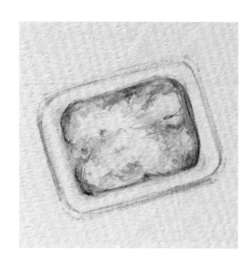

線稿 & 明暗關係圖

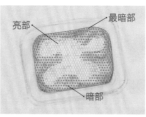

亮部

最暗部

暗部

● 亮部　● 暗部　● 最暗部

01
以淺橘色色鉛筆將牛絞肉
左方運用 W 式塗畫底色，
以繪製亮部。

02
將牛絞肉右上方運用 W 式
塗畫底色，力道須大於步
驟 1。

03
將牛絞肉下方運用 W 式塗
畫底色。

04
如圖，牛絞肉底色繪製完
成。

05
以巧克力色色鉛筆將牛絞
肉邊緣運用 W 式塗畫上色，
以繪製暗部。

06
如圖，牛絞肉的暗部上色
完成。

07

以棕色色鉛筆在牛絞肉左方邊緣運用 W 式塗畫上色，以繪製最暗部。

08

重複步驟 7，將牛絞肉右方與下方邊緣塗畫上色。

09

重複步驟 7，將牛絞肉中央塗畫上色。

10

如圖，牛絞肉的最暗部上色完成。

11

以水手藍色鉛筆將保鮮盒邊緣運用單向弧形塗畫底色，以繪製亮部。

12

將保鮮盒內部運用 W 式塗畫底色。

13

持續將保鮮盒內部塗畫底色。

14

以天空藍色鉛筆將保鮮盒邊緣運用單向弧形塗畫上色，以繪製輪廓。

15

最後，承步驟 14，持續繪製保鮮盒輪廓即可。

牛絞肉繪製
停格動畫 QRcode

食材
06
／
牛小排

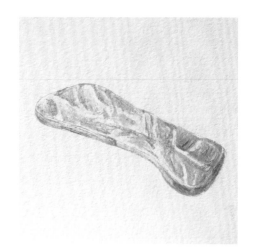

線稿 & 明暗關係圖

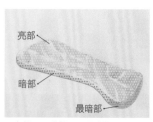

亮部

暗部

最暗部

● 亮部　● 暗部　● 最暗部

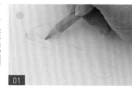

01

以粉紅色色鉛筆將牛小排正左上方運用 W 式塗畫底色。(註：將油花留白不上色。)

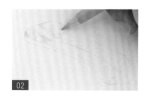

02

將牛小排正右上方運用 W 式塗畫底色。

03

將牛小排正左下方運用 W 式塗畫底色。

04

將牛小排正右下方運用 W 式塗畫底色。

05

如圖，牛小排正面底色繪製完成。

06

將牛小排側面運用 W 式塗畫底色，以繪製亮部。

07

如圖，牛小排側面底色繪製完成。

08

以殷紅色色鉛筆將牛小排正上方運用 W 式塗畫上色，以繪製亮部。

09

將牛小排正面持續運用 W 式塗畫上色，以繪製亮部的肉質。

10

將牛小排表面的下方運用 W 式塗畫上色。

11

如圖，牛小排正面的紋理質感上色完成。

12

將牛小排側面塗畫上色，以繪製暗部。

13

最後，承步驟 12，持續塗畫牛小排側面，加強牛小排的厚度感。

牛小排繪製
停格動畫 QRcode

27

食材
O7
/
豬絞肉

線稿 & 明暗關係圖

亮部

暗部　　　　　最暗部

● 亮部　● 暗部　● 最暗部

01　以膚色色鉛筆將豬絞肉左側運用 W 式塗畫底色，以繪製亮部。

02　將豬絞肉右側暗部運用 W 式塗畫底色。

03　將豬絞肉右側運用點狀塗畫上色，以繪製豬絞肉的碎末。

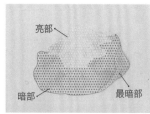

04

將豬絞肉左側運用點狀塗畫上色。

05

如圖，豬絞肉底色繪製完成。

06

以玫瑰紅色鉛筆將豬絞肉左側運用 W 式塗畫上色，以繪製暗部。

07

將豬絞肉右上側運用 W 式塗畫上色。

08

將豬絞肉右下側運用 W 式塗畫上色。

09

如圖，豬絞肉的暗部上色完成。

10

以紅色色鉛筆將豬絞肉左側運用 W 式塗畫小色塊，以繪製最暗部。

11

將豬絞肉右側最暗部運用 W 式塗畫小色塊。

12

如圖，豬絞肉繪製完成。

豬絞肉繪製
停格動畫 QRcode

食材
08

肉絲

01

以膚色色鉛筆將肉絲左側運用 W 式塗畫底色，以繪製亮部。

02

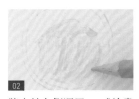

將肉絲右側運用 W 式塗畫底色。

03

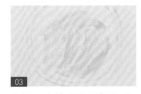

如圖，肉絲底色繪製完成。

04

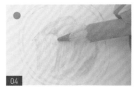

以橘色色鉛筆在肉絲之間的邊緣運用 W 式塗畫上色，以繪製暗部。

05

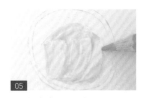

持續塗畫肉絲暗部。

06

如圖，肉絲暗部上色完成。

線稿 & 明暗關係圖

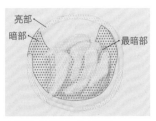

亮部
暗部
最暗部

● 亮部　● 暗部　● 最暗部

07 以橘紅色色鉛筆將肉絲左側邊緣運用單向弧形塗畫上色，以繪製最暗部。

08 將肉絲右側邊緣運用單向弧形塗畫上色。

09 如圖，肉絲邊緣上色完成。

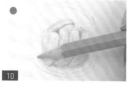

10 以天空藍色鉛筆將碗運用單向弧形塗畫底色，以繪製碗的亮部。

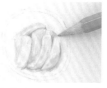

11 將碗右上方運用 W 式塗畫上色，以繪製碗的暗部。

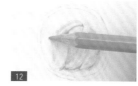

12 將碗左上方運用 W 式塗畫上色。

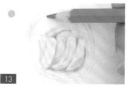

13 以水手藍色鉛筆將碗左上方運用單向弧形塗畫上色，以繪製最暗部。

14 持續塗畫碗邊緣的最暗部。

15 如圖，肉絲繪製完成。

肉絲繪製
停格動畫 QRcode

食材
09 / 三層肉

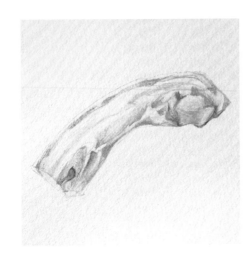

線稿 & 明暗關係圖

亮部

暗部

最暗部

○ 亮部　● 暗部　● 最暗部

步驟說明

01

以淺橘色色鉛筆將三層肉的上層運用單向弧形塗畫底色。（註：將油花留白不上色。）

02

將三層肉的中層右側運用 W 式塗畫底色。

03

將三層肉的下層左側運用 W 式塗畫底色。

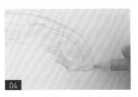

04

將三層肉的下層右側運用 W 式塗畫底色。

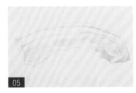

05

如圖，三層肉底色繪製完成，即完成亮部。

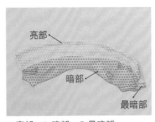

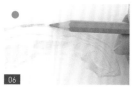

06

以紅色色鉛筆將三層肉的上層運用單向弧形塗畫上色，以繪製暗部。

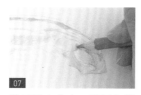

07

將三層肉的中、下層右側運用 W 式塗畫上色，以繪製暗部。

08

將三層肉的中、下層左側運用 W 式塗畫上色。

09

如圖，三層肉暗部上色完成。

10

以粉紅色色鉛筆將三層肉中層左側的留白部分運用單向弧形塗畫上色。

11

將三層肉中層右側的白色部分運用 W 式塗畫上色。

12

將三層肉下層的白色部分運用 W 式塗畫上色，以增加層次感。

13

如圖，三層肉肥肉部分上色完成。

14

以巧克力色色鉛筆將三層肉下層左側運用 W 式塗畫上色，以繪製最暗部。

15

最後，將三層肉下層右側以 W 式上色，加強最暗部即可。

三層肉繪製
停格動畫 QRcode

食材
10
羊肉片

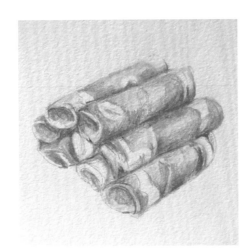

線稿 & 明暗關係圖

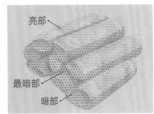

亮部

最暗部

暗部

● 亮部　● 暗部　● 最暗部

步驟說明

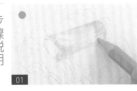

01

以淺橘色色鉛筆將最上方的羊肉片表面運用 W 式塗畫底色。

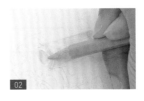

02

將最上方的羊肉片側面運用 W 式塗畫底色。

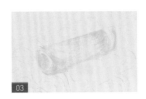

03

如圖，最上方的羊肉片底色繪製完成。

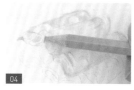

04

重複步驟 1-2，將中層的羊肉片塗畫底色。

05

重複步驟 1-2，將底層的羊肉片塗畫底色。

06

如圖，羊肉片底色繪製完成。

07

以橘紅色色鉛筆將最上方的羊肉片運用 W 式塗畫上色，以繪製暗部。

08

重複步驟 7，將其他羊肉片的暗部塗畫上色。

09

如圖，羊肉片暗部上色完成。

10

以紅色色鉛筆將最上方羊肉片邊緣運用單向橫式塗畫上色，增加肉片陰影。

11

將其他上層的羊肉片邊緣運用單向橫式塗畫上色。

12

將下層的羊肉片邊緣運用單向橫式塗畫上色。

13

最後，持續加強羊肉片邊緣上色，以增加肉片間的明暗即可。

羊肉片繪製
停格動畫 QRcode

食材
11
/
雞肉

線稿 & 明暗關係圖

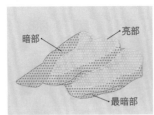

暗部　　　　　　　　亮部

最暗部

● 亮部　● 暗部　● 最暗部

步驟說明

`01`

以膚色色鉛筆將雞肉表面左側運用 W 式塗畫底色,以繪製亮部。

`02`

將雞肉中間運用 W 式塗畫底色。

`03`

將雞肉表面右側運用 W 式塗畫底色。

04
將雞肉右側運用 W 式塗畫底色。

05
如圖，雞肉底色繪製完成。

06
以橘黃色色鉛筆將雞肉正面左側運用 W 式塗畫上色，以繪製暗部。

07
將雞肉正面中間運用 W 式塗畫上色。

08
將雞肉正右側運用 W 式塗畫上色。

09
如圖，雞肉暗部上色完成。

10
以橘色色鉛筆將雞肉左側運用 W 式塗畫上色，以加強立體感。

11
持續將雞肉右側運用 W 式塗畫上色，以增加厚度感。

12
如圖，雞肉繪製完成。

雞肉繪製
停格動畫 QRcode

食材
12
／
牛肉片

線稿 & 明暗關係圖

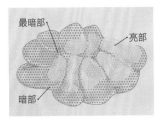

最暗部

亮部

暗部

● 亮部　● 暗部　● 最暗部

01 以粉紅色色鉛筆將中央的牛肉片運用 W 式塗畫底色，以繪製亮部。

02 將右半邊的牛肉片運用 W 式塗畫底色。

03 如圖，右半邊的牛肉片底色繪製完成。

04 將左半邊的牛肉片運用 W 式塗畫底色。

05 如圖，牛肉片底色繪製完成。

06 以橘紅色色鉛筆將中央的牛肉片運用 W 式進行疊色，繪製肉片紋理。

07

如圖，中央牛肉片暗部上色完成。

08

將右半邊的牛肉片運用 W 式塗畫上色。

09

將左半邊的牛肉片運用 W 式塗畫上色。

10

如圖，牛肉片暗部上色完成。

11

以紅色色鉛筆將中央的牛肉片邊緣運用 W 式塗畫上色，以加強立體感。

12

如圖，牛肉片的立體感加強完成。

13

將右半邊的牛肉片邊緣運用 W 式塗畫上色。

14

將左半邊的牛肉片邊緣運用 W 式塗畫上色。

15

如圖，牛肉片繪製完成。

牛肉片繪製
停格動畫 QRcode

橘黃色　04

淺橘色　10

土黃色　31

巧克力色　32

食材

13

/

雞腿

線稿 & 明暗關係圖

亮部

最暗部

暗部

● 亮部　● 暗部　● 最暗部

步驟說明

01

以橘黃色色鉛筆將雞腿左半部運用 W 式塗畫底色。

（註：須預留亮面不上色。）

02

將雞腿右半部運用 W 式塗畫底色。

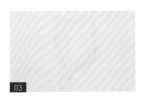

03

如圖，雞腿底色繪製完成，即完成亮部。

04

以淺橘色色鉛筆將雞腿左半部運用 W 式塗畫上色，以繪製暗部。

05

將雞腿右半部運用 W 式塗畫上色。

06

如圖，雞腿的暗部上色完成。

07

以土黃色色鉛筆將雞腿左右兩側運用 W 式塗畫上色，以繪製最暗部。

08

如圖，雞腿的最暗部上色完成。

09

以巧克力色色鉛筆將雞腿底部邊緣運用單向弧形塗畫上色，繪製腿骨外形。

10

將雞腿底部運用點狀塗畫上色，以繪製腿骨細節。

11

將雞腿右側運用 W 式塗畫上色，加強雞腿的立體感。

12

將雞腿左側運用 W 式塗畫上色。

13

如圖，雞腿繪製完成。

雞腿繪製
停格動畫 QRcode

配色

鵝黃色 03

橘黃色 04

土黃色 31

天空藍 20

水手藍 19

灰色 35

食材
14
/

魚

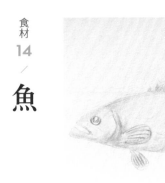

線稿 & 明暗關係圖

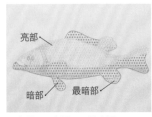

亮部

暗部　最暗部

● 亮部　● 暗部　● 最暗部

步驟說明

01

以鵝黃色色鉛筆將魚頭運用 W 式塗畫底色，以繪製亮部。

02

將魚身運用 W 式塗畫底色。

03

如圖，魚底色繪製完成。

04

以橘黃色色鉛筆將魚頭右側運用 W 式塗畫上色，繪製暗部。

05

如圖，魚頭暗部上色完成。

06

以土黃色色鉛筆將魚眼邊緣運用單向弧形塗畫上色，繪製輪廓。

07
將魚嘴輪廓運用單向橫式塗畫上色。

08
如圖，魚眼和魚嘴上色完成。

09
以水手藍色鉛筆將魚鰭運用單向橫式塗畫底色，以繪製亮部。

10
將魚尾運用單向橫式塗畫底色。

11
如圖，魚鰭和魚尾底色繪製完成。

12
以天空藍色鉛筆將魚鰭運用單向弧形塗畫上色，以繪製紋路。

13
將魚尾運用單向弧形塗畫上色。

14
如圖，魚鰭和魚尾紋理上色完成。

15
以灰色色鉛筆將魚身運用W式塗畫上色，加強魚身的立體感。

16
將魚頭邊緣運用W式塗畫上色。

17
如圖，魚繪製完成。

魚繪製
停格動畫 QRcode

食材

15

/

透抽

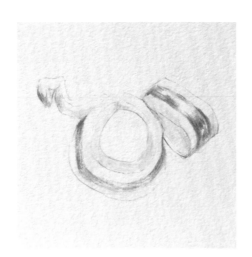

線稿 & 明暗關係圖

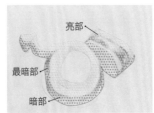

亮部

最暗部

暗部

● 亮部　● 暗部　● 最暗部

步驟說明

以灰色色鉛筆將透抽①運用W式塗畫底色，以繪製亮部。

重複步驟1，持續將透抽①運用W式塗畫底色。

重複步驟1，將透抽②塗畫底色。（註：須預留亮點不上色。）

04

如圖，透抽底色繪製完成。

05

以紫紅色色鉛筆將透抽①的中間區塊運用W式塗畫上色，以繪製透抽的外皮。

06

重複步驟5，將透抽①的尾端運用W式塗畫上色。

07

持續將透抽①的尾端運用W式塗畫上色。

08

重複步驟5，將透抽②的中間區塊運用W式塗畫上色。

09

如圖，透抽外皮上色完成。

10

以深紫色色鉛筆將透抽①的中間區塊間隔運用W式塗畫上色，以繪製暗部。

11

重複步驟10，將透抽①的尾端運用W式塗畫上色。

12

持續將透抽①的尾端運用W式塗畫上色。

13

將透抽②的中間區塊運用W式塗畫；邊緣用單向弧形上色，繪製暗部與輪廓。

14

如圖，透抽繪製完成。

透抽繪製
停格動畫 QRcode

食材 16 / 蝦仁

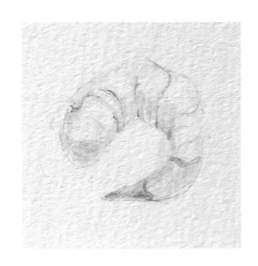

線稿 & 明暗關係圖

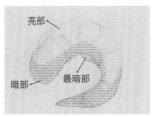

亮部
暗部
最暗部

● 亮部 ● 暗部 ● 最暗部

01 以鵝黃色色鉛筆將蝦仁前半部運用 W 式塗畫底色，以繪製亮部。

02 將蝦仁中間部分運用 W 式塗畫底色。

03 將蝦仁尾巴部分運用 W 式塗畫底色。

04 如圖，蝦仁底色繪製完成。

05 以土黃色色鉛筆將蝦仁前半部運用 W 式塗畫上色，以繪製暗部。

06 將蝦仁內側邊緣運用 W 式塗畫上色。

07 如圖，蝦仁暗部上色完成。

08 以水手藍色鉛筆將蝦仁前方間隔運用單向弧形塗畫上色，以繪製紋路。

09 將蝦仁中間部分間隔上色，以繪製紋路。

10 將蝦仁尾巴部分間隔上色。

11 將蝦仁尾巴部分的外側邊緣運用 W 式塗畫上色，以繪製最暗部。

12 如圖，蝦仁的紋路與最暗部上色完成。

13 以深藍色色鉛筆將蝦仁前方紋路運用單向弧形塗畫上色，加強紋路。

14 將蝦仁中間部分的紋路運用單向弧形塗畫上色。

15 將蝦仁尾巴部分的紋路運用單向弧形塗畫上色。

16 最後，持續加強蝦仁紋路和暗部即可。

蝦仁繪製
停格動畫 QRcode

11 膚色

31 土黃色

16 深紫色

食材

17

蝦子

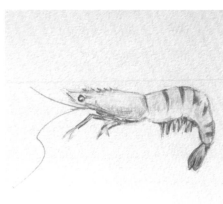

線稿 & 明暗關係圖

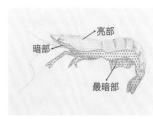

亮部

暗部

最暗部

● 亮部　● 暗部　● 最暗部

步驟說明

01

以膚色色鉛筆將蝦子頭部運用 W 式塗畫底色,以繪製亮部。

02

將蝦子身體運用 W 式塗畫底色。

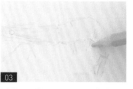

03

將蝦子後足運用單向直式塗畫底色。

04

將蝦子前足運用單向弧形塗畫底色。

05

如圖,蝦子底色繪製完成。

06

以土黃色色鉛筆將蝦子頭部邊緣運用 W 式塗畫上色,以繪製暗部。

07 將蝦子身體的間隔紋理運用 W 式塗畫上色。

08 將蝦子後足運用單向直式塗畫上色。

09 將蝦子前足運用 W 式塗畫上色。

10 如圖，蝦子暗部上色完成。

11 以深紫色色鉛筆將蝦子頭部的邊緣與眼睛運用 W 式塗畫上色，以繪製輪廓。

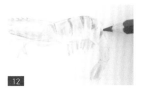

12 將蝦子身體邊緣運用 W 式塗畫上色，以繪製輪廓和花紋。

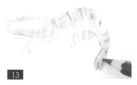

13 將蝦子尾巴的邊緣上色。

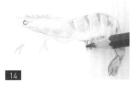

14 將蝦子後足運用單向直式塗畫上色。

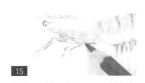

15 將蝦子前足運用 W 式塗畫上色，加深前足陰影。

16 繪製蝦子的兩條觸鬚。

17 如圖，蝦子繪製完成。

蝦子繪製
停格動畫 QRcode

配色

11 膚色

04 橘黃色

05 橘色

35 灰色

18 灰藍色

28 棕色

食材
18
/
鮭魚

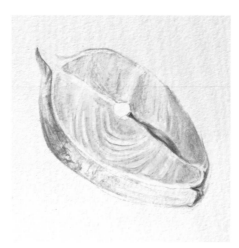

線稿 & 明暗關係圖

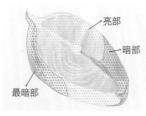

亮部

暗部

最暗部

● 亮部　● 暗部　● 最暗部

步驟説明

01 以膚色色鉛筆將鮭魚表面運用 W 式塗畫底色,以繪製亮部。

02 以橘黃色色鉛筆將鮭魚左半部運用 W 式塗畫上色,以繪製紋路。

03 如圖,鮭魚表面魚肉紋路上色完成。

04 以橘色色鉛筆將鮭魚左半部運用單向弧形塗畫上色,以繪製暗部。

05 將鮭魚右半部塗畫上色。

06 將鮭魚中間鏤空的魚肉側邊暗部運用 W 式塗畫上色。

07

如圖，鮭魚魚肉部分暗部上色完成。

08

以灰色色鉛筆將左側魚皮運用 W 式塗畫底色，以繪製亮部。

09

將左下側魚皮尾端塗畫上色。

10

將右上側魚皮塗畫上色。

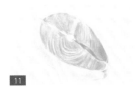

11

如圖，魚皮底色繪製完成。

12

以灰藍色色鉛筆將左側魚皮運用 W 式塗畫上色，以繪製紋路與暗部。

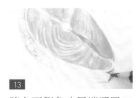

13

將左下側魚皮尾端運用 W 式塗畫上色。

14

以棕色色鉛筆將左側魚皮運用 W 式塗畫上色，以繪製最暗部。

15

將鮭魚中間鏤空的魚肉部分運用 W 式塗畫上色。

16

將右下側魚皮尾端運用單向弧形塗畫上色。

17

如圖，鮭魚繪製完成。

鮭魚繪製
停格動畫 QRcode

35	灰色
18	灰藍色
28	棕色
10	淺橘色
05	橘色

食材
19
/
銀鱈

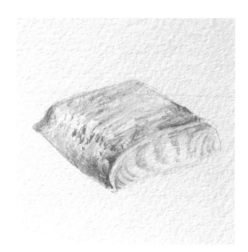

步驟說明

`01`

以灰色色鉛筆將側面魚皮運用 W 式塗畫底色，以繪製亮部。

`02`

將正面魚皮運用 W 式塗畫底色。

`03`

如圖，魚皮底色繪製完成。

`04`

以灰藍色色鉛筆將側面魚皮邊緣運用 W 式塗畫上色，以繪製暗部與紋理。

線稿 & 明暗關係圖

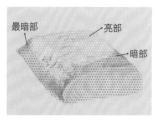

最暗部　　　　　亮部

暗部

● 亮部　● 暗部　● 最暗部

`05`

將正面魚皮邊緣運用單向弧形塗畫上色。

`06`

將正面魚皮運用 W 式塗畫上色。

07 將魚皮運用點狀塗畫上色，
以繪製紋理。

08 如圖，魚皮的暗部與紋路
上色完成。

09 以棕色色鉛筆將銀鱈側面
魚皮邊緣運用 W 式塗畫上
色，以繪製最暗部。

10 將銀鱈表面魚皮運用 W 式
塗畫上色。

11 如圖，魚皮的最暗部上色
完成。

12 以淺橘色色鉛筆將側面魚
肉運用單向弧形塗畫底色，
以繪製亮部。

13 如圖，魚肉底色繪製完成。

14 以橘色色鉛筆將側面魚肉
運用單向弧形塗畫上色，
以繪製紋路。

15 持續運用單向弧形塗畫魚
肉的紋路。

16 如圖，銀鱈繪製完成。

銀鱈繪製
停格動畫 QRcode

食材
20
/
蛤蜊

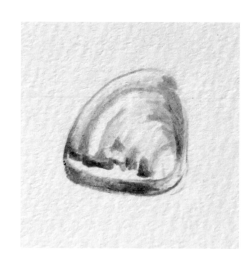

線稿 & 明暗關係圖

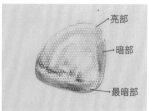

● 亮部　● 暗部　● 最暗部

步驟說明

01

以橘黃色色鉛筆將蛤蜊左側運用 W 式間隔塗畫底色。
（註：須預留亮點不上色。）

02

將蛤蜊右側運用 W 式塗畫底色。

03

如圖，蛤蜊底色繪製完成，即完成亮部與紋路。

04

以土黃色色鉛筆將蛤蜊上方的邊緣運用單向弧形塗畫上色，以繪製輪廓。

05

將蛤蜊正面運用 W 式塗畫上色，以繪製暗部。

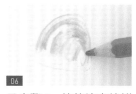

06

承步驟 5，持續塗畫蛤蜊暗部。

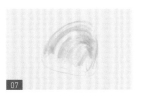

07

如圖，蛤蜊暗部上色完成。

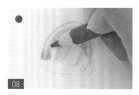

08

以巧克力色色鉛筆將蛤蜊左側運用 W 式塗畫上色，以繪製紋路。

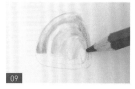

09

將蛤蜊右側運用 W 式塗畫上色。

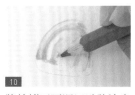

10

將蛤蜊正面運用點狀塗畫上色。

11

如圖，蛤蜊紋路上色完成。

12

以深咖啡色色鉛筆將蛤蜊左側運用 W 式塗畫上色，以繪製最暗部。

13

將蛤蜊右側運用 W 式塗畫上色。

14

將蛤蜊左側運用 W 式塗畫上色。

15

如圖，蛤蜊繪製完成。

蛤蜊繪製
停格動畫 QRcode

食材

21

高麗菜

線稿 & 明暗關係圖

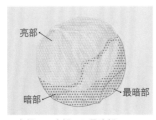

亮部

暗部 　　最暗部

● 亮部　　● 暗部　　● 最暗部

步驟說明

01 以草綠色色鉛筆將左上菜葉運用 W 式塗畫底色。（註：須預留葉脈部分不上色。）

02 將左上菜葉邊緣運用 W 式塗畫上色。

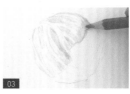

03 重複步驟 1-2，將右上菜葉塗畫上色。

04 如圖，高麗菜上半部底色繪製完成。

05 重複步驟 1，將左下菜葉塗畫底色。

06 重複步驟 1-2，將右下菜葉塗畫底色。

07 如圖，高麗菜底色繪製完成。

08 以綠色色鉛筆將左上菜葉葉脈周圍運用 W 式塗畫上色，以繪製暗部。

09 將左上菜葉的邊緣運用 W 式塗畫上色。

10 如圖，高麗菜左上菜葉的暗部上色完成。

11 重複步驟 8-9，將右上菜葉塗畫上色。

12 重複步驟 8-9，將右下菜葉塗畫上色。

13 以深咖啡色色鉛筆將上方菜葉邊緣塗畫上色，以繪製輪廓。

14 將左下菜葉葉脈兩側運用單向弧形塗畫上色，以繪製最暗部。

15 重複步驟 14，將右下菜葉葉脈兩側運用單向弧形塗畫上色。

16 重複步驟 13-14，將上方菜葉葉脈兩側運用單向弧形塗畫上色。

17 如圖，高麗菜繪製完成。

高麗菜繪製
停格動畫 QRcode

食材
22
/
大白菜

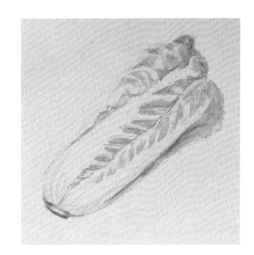

線稿 & 明暗關係圖

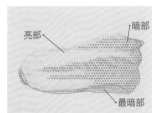

亮部

暗部

最暗部

● 亮部　● 暗部　● 最暗部

步驟說明

01

以金黃色色鉛筆將上方菜葉運用 W 式塗畫底色。（註：須預留葉脈部分不上色。）

02

承步驟 1，持續塗畫上方菜葉的底色。

03

重複步驟 1-2，將下方菜葉塗畫底色。（註：須預留葉脈部分不上色。）

04

如圖，大白菜底色繪製完成，即完成亮部。

05

以草綠色色鉛筆將上方菜葉運用 W 式塗畫上色，以繪製暗部。

06 承步驟 5，持續塗畫上方菜葉。

07 重複步驟 5-6，將下方菜葉運用 W 式塗畫上色。

08 如圖，大白菜暗部上色完成。

09 以綠色色鉛筆將上方菜葉邊緣運用單向橫式塗畫上色。

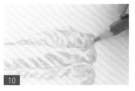

10 將上方菜葉邊緣和葉脈兩側運用單向橫式塗畫上色。

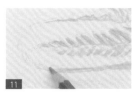

11 重複步驟 9-10，將下方菜葉邊緣和葉脈兩側運用單向橫式塗畫上色。

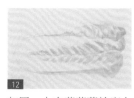

12 如圖，大白菜菜葉輪廓上色完成。

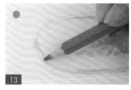

13 以土黃色色鉛筆運用單向弧形塗畫上色，以繪製蒂頭的輪廓。

14 將下方菜梗運用單向橫式塗畫上色，以繪製菜梗的紋路及厚度。

15 將蒂頭邊緣運用單向弧形塗畫上色，以繪製最暗部。

16 重複步驟 14，將下方菜梗的最暗部塗畫上色，即完成繪製。

大白菜繪製
停格動畫 QRcode

食材
23
/
油菜

線稿 & 明暗關係圖

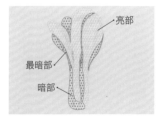

亮部

最暗部

暗部

○ 亮部　● 暗部　● 最暗部

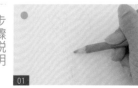

01

以草綠色色鉛筆將中央葉梗運用單向直式塗畫底色，以繪製亮部。

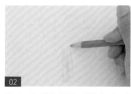

02

將右方葉梗運用單向直式塗畫底色。

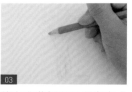

03

將左方葉梗運用單向直式塗畫底色。

04

如圖，葉梗底色繪製完成。

05

以綠色色鉛筆將中央葉梗和菜葉運用單向直式塗畫上色，以繪製暗部。

06

將左方葉梗運用單向直式塗畫上色。

07

將左方菜葉運用 W 式塗畫上色。

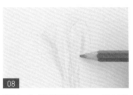

08

將右方菜葉運用 W 式塗畫上色。

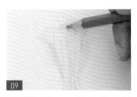

09

重複步驟 5-8，將其他菜葉運用 W 式塗畫上色。

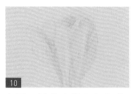

10

如圖，油菜暗部上色完成。

11

以軍綠色色鉛筆將油菜中央運用 W 式塗畫上色，以繪製最暗部。

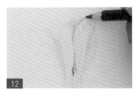

12

將右方菜葉邊緣運用單向弧形塗畫上色。

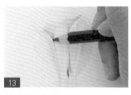

13

將左方菜葉邊緣運用單向弧形塗畫上色。

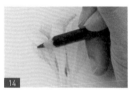

14

持續塗畫油菜的最暗部。

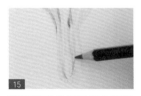

15

將菜梗邊緣運用單向弧形塗畫上色。

16

重複步驟 13，將右方菜葉邊緣運用單向弧形塗畫上色。

17

如圖，油菜繪製完成。

油菜繪製
停格動畫 QRcode

食材
24

菠菜

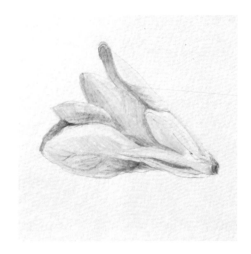

線稿 & 明暗關係圖

最暗部

亮部

暗部

● 亮部　● 暗部　● 最暗部

01

以草綠色色鉛筆將菠菜右側運用 W 式塗畫底色，以繪製亮部。

02

重複步驟 1，將菠菜左側與中央運用 W 式塗畫底色。

03

如圖，菠菜底色繪製完成。

04

以綠色色鉛筆將菠菜右側邊緣運用 W 式塗畫上色，以繪製輪廓。

05

將左側菜葉運用 W 式塗畫上色，以繪製暗部。

06

將中央和右側菜葉運用 W 式塗畫上色。

07

如圖，菠菜暗部上色完成。

08

以軍綠色色鉛筆將右側菜葉和菜梗運用 W 式塗畫上色，以繪製最暗部。

09

將中央菜葉和菜梗運用 W 式塗畫上色。

10

將左側菜葉和菜梗運用 W 式塗畫上色。

11

如圖，菠菜最暗部上色完成。

12

以粉紅色色鉛筆將蒂頭運用圓圈狀塗畫底色，以繪製亮部。

13

如圖，菠菜的蒂頭底色繪製完成。

14

以玫瑰紅色鉛筆將蒂頭邊緣運用圓圈狀塗畫上色，以繪製輪廓。

15

將蒂頭運用點狀塗畫上色，以繪製暗部。

16

如圖，菠菜繪製完成。

菠菜繪製
停格動畫 QRcode

食材
25
/
花椰菜

線稿 & 明暗關係圖

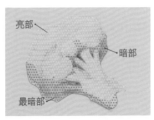

亮部

暗部

最暗部

● 亮部　● 暗部　● 最暗部

01

以金黃色色鉛筆將花椰菜菜梗運用 W 式塗畫底色，以繪製亮部。

02

如圖，花椰菜菜梗底色繪製完成。

03

以草綠色色鉛筆將花椰菜花球運用 W 式塗畫底色。（註：須預留亮部不上色。）

04

將花椰菜花球靠近菜梗處運用 W 式塗畫上色。

05

如圖，花椰菜花球底色繪製完成，即完成亮部。

06

以綠色色鉛筆將花椰菜花球運用 W 式塗畫上色，以繪製暗部。

07 將菜梗運用 W 式塗畫上色。

08 將菜梗間的夾縫運用 W 式塗畫上色，以增加層次感。

09 如圖，花椰菜暗部上色完成。

10 以青蘋果綠色鉛筆將左側花球邊緣和菜梗間的夾縫運用 W 式塗畫上色。

11 將花椰菜花球的邊緣和菜梗間的夾縫塗畫上色，以繪製陰影。

12 如圖，花椰菜的陰影上色完成。

13 以深咖啡色色鉛筆將花椰菜上方運用 W 式塗畫上色，以繪製最暗部。

14 將左側菜梗的邊緣運用 W 式塗畫上色。

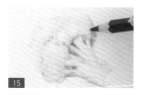

15 將花椰菜花球右側邊緣運用 W 式塗畫上色。

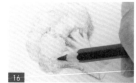

16 最後，將花椰菜花球左側邊緣運用 W 式塗畫上色即可。

花椰菜繪製
停格動畫 QRcode

配色

02　金黃色

27　草綠色

25　青蘋果綠

31　土黃色

35　灰色

食材

26

/

白蘿蔔

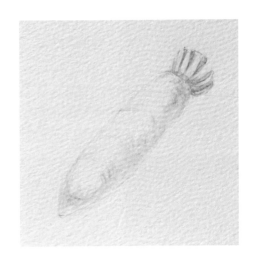

線稿 & 明暗關係圖

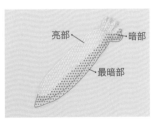

亮部 ← → 暗部

→ 最暗部

○ 亮部　● 暗部　● 最暗部

步驟說明

01

以金黃色色鉛筆將葉梗運用單向橫式塗畫底色,以繪製亮部。

02

如圖,白蘿蔔的葉梗底色繪製完成。

03

以草綠色色鉛筆將葉梗運用單向直式塗畫線條,以繪製紋路。

04

如圖,白蘿蔔的葉梗紋路上色完成。

05

以青蘋果綠色鉛筆將葉梗運用單向直式塗畫上色,以繪製暗部。

06

將葉梗邊緣塗畫上色。

07 如圖，白蘿蔔葉梗的暗部上色完成。

08 以金黃色色鉛筆將白蘿蔔運用 W 式塗畫底色，以繪製亮部。

09 如圖，白蘿蔔底色繪製完成。

10 以土黃色色鉛筆將白蘿蔔右側邊緣運用 W 式塗畫上色，以繪製暗部。

11 持續運用 W 式塗畫白蘿蔔的暗部。

12 以灰色色鉛筆將白蘿蔔右側邊緣運用 W 式塗畫上色，以繪製最暗部。

13 將白蘿蔔左側邊緣運用單向弧形塗畫上色。

14 將白蘿蔔中間運用單向弧形塗畫上色，以繪製紋理。

15 最後，持續運用單向弧形塗畫紋理即可。

白蘿蔔繪製
停格動畫 QRcode

食材

27

紅蘿蔔

線稿 & 明暗關係圖

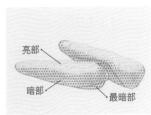

亮部

暗部

最暗部

○ 亮部　● 暗部　● 最暗部

步驟說明

01　①

以橘色色鉛筆將紅蘿蔔①運用單色交叉疊色塗畫底色。（註：須預留亮處不上色。）

02

如圖，紅蘿蔔①底色繪製完成，即完成亮部。

03

重複步驟1-2，將紅蘿蔔②運用單色交叉疊色塗畫底色。

04

如圖，紅蘿蔔底色繪製完成。

05

以橘紅色色鉛筆將紅蘿蔔①的蒂頭邊緣運用單向弧形塗畫上色，以繪製紋理。

06

將紅蘿蔔①運用單向弧形間隔塗畫上色，以繪製紋理。

07

如圖，紅蘿蔔①的紋理上色完成。

08

重複步驟 6，將紅蘿蔔②運用單向弧形間隔上色。

09

重複步驟 5，將紅蘿蔔②的蒂頭邊緣運用單向弧形塗畫上色。

10

如圖，紅蘿蔔的紋理上色完成。

11

以鵝黃色色鉛筆將紅蘿蔔①的蒂頭運用單向弧形塗畫底色，以繪製亮部。

12

如圖，紅蘿蔔①蒂頭底色繪製完成。

13

以草綠色色鉛筆將紅蘿蔔①的蒂頭運用單向弧形塗畫上色，以繪製暗部。

14

如圖，紅蘿蔔①蒂頭的暗部上色完成。

15

重複步驟 11，將紅蘿蔔②的蒂頭運用單向弧形塗畫底色。

16

最後，重複步驟 13，將紅蘿蔔②的蒂頭運用單向弧形塗畫上色即可。

紅蘿蔔繪製
停格動畫 QRcode

食材
28
/
馬鈴薯

線稿 & 明暗關係圖

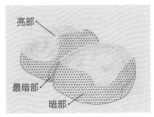

亮部

最暗部

暗部

● 亮部　● 暗部　● 最暗部

`01`

以鵝黃色色鉛筆將馬鈴薯①
運用W式塗畫底色。（註：
須預留亮面不上色。）

`02`

如圖，馬鈴薯①底色繪製
完成，即完成亮部。

`03`

重複步驟1，以鵝黃色色
鉛筆將馬鈴薯②運用W式
塗畫底色。（註：須預留亮
面不上色。）

`04`

如圖，馬鈴薯底色繪製完
成。

`05`

以土黃色色鉛筆將馬鈴薯
①上方邊緣運用W式塗畫
上色，以繪製暗部。

06

將馬鈴薯①右側邊緣運用
W式塗畫上色。

07

將馬鈴薯①運用W式塗畫
上色，以繪製馬鈴薯的凹
洞。

08

如圖，馬鈴薯①的暗部和
凹洞上色完成。

09

重複步驟 5，將馬鈴薯②
上方邊緣運用 W 式塗畫上
色，以繪製暗部。

10

如圖，馬鈴薯的暗部上色
完成。

11

以巧克力色色鉛筆將馬鈴
薯①上方邊緣運用W式塗
畫上色，以繪製最暗部。

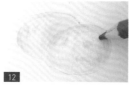

12

將馬鈴薯①的凹洞運用單
向弧形塗畫上色，以繪製
凹洞的立體感。

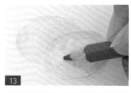

13

在馬鈴薯①表面運用點狀
塗畫上色，以繪製馬鈴薯
的紋理。

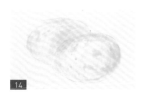

14

如圖，馬鈴薯①最暗部與
立體感上色完成。

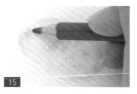

15

重複步驟 11，將馬鈴薯②
上方邊緣運用 W 式塗畫上
色。

16

最後，重複步驟 12，將馬
鈴薯②的凹洞運用單向弧
形塗畫上色。

馬鈴薯繪製
停格動畫 QRcode

食材
29
/

小黃瓜

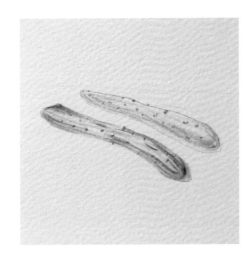

線稿 & 明暗關係圖

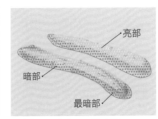

亮部

暗部

最暗部

● 亮部　● 暗部　● 最暗部

01

以草綠色色鉛筆將小黃瓜①運用單向弧形塗畫底色，以繪製亮部。

02

如圖，小黃瓜①底色繪製完成。

03

重複步驟1，將小黃瓜②運用單向弧形塗畫底色。

04

如圖，小黃瓜底色繪製完成。

05

以綠色色鉛筆將小黃瓜①下方邊緣運用單向弧形塗畫上色，以繪製輪廓。

06

將小黃瓜①中央與上方邊緣運用單向弧形塗畫上色。

07 以軍綠色色鉛筆將小黃瓜①邊緣運用單向弧形塗畫上色，以繪製暗部。

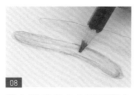

08 將小黃瓜①中央運用單向弧形塗畫上色。

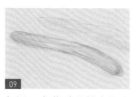

09 如圖，小黃瓜①輪廓與暗部上色完成。

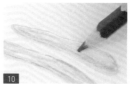

10 重複步驟5-8，將小黃瓜②運用單向弧形塗畫上色。

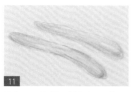

11 如圖，小黃瓜輪廓與暗部上色完成。

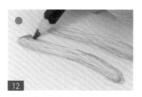

12 以青蘋果綠色鉛筆將小黃瓜①兩端運用單向弧形塗畫上色，以繪製最暗部。

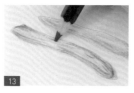

13 將小黃瓜①運用單向橫式塗畫上色，以繪製紋理。

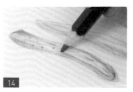

14 將小黃瓜①運用點狀塗畫上色，以繪製斑點。

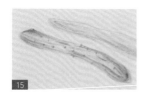

15 如圖，小黃瓜①最暗部與斑點繪製完成。

16 重複步驟14，將小黃瓜②運用點狀塗畫小圓點。

17 如圖，小黃瓜繪製完成。

小黃瓜繪製
停格動畫 QRcode

食材

30

/

茄子

線稿 & 明暗關係圖

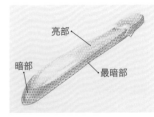

亮部

暗部

最暗部

● 亮部　● 暗部　● 最暗部

步驟說明

01

以紫紅色色鉛筆將茄子表面運用 W 式塗畫底色，繪製亮部。（註：須預留反光處不上色。）

02

將茄子側面運用 W 式塗畫底色。（註：須預留反光處不上色。）

03

將茄子尾端圓弧處運用 W 式塗畫上色，以繪製暗部。

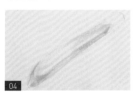

04

如圖，茄子底色與暗部上色完成。

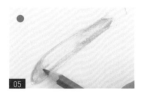

05

以玫瑰紅色鉛筆將茄子邊緣運用單向弧形塗畫上色，繪製最暗部。

06 將茄子側面邊緣運用 W 式塗畫上色。

07 如圖，茄子最暗部上色完成。

08 以深紫色色鉛筆將茄子靠近蒂頭處運用單向弧形塗畫上色，以繪製蒂頭的陰影。

09 在茄子中間運用 W 式塗畫上色。

10 將茄子尾端邊緣運用單向弧形塗畫上色。

11 如圖，茄子輪廓上色完成。

12 以巧克力色色鉛筆將茄子蒂頭運用 W 式塗畫底色，以繪製亮部。

13 如圖，茄子蒂頭底色繪製完成。

14 以青蘋果綠色色鉛筆將茄子蒂頭運用 W 式塗畫疊色，以繪製暗部。

15 如圖，茄子繪製完成。

茄子繪製
停格動畫 QRcode

食材
31
/

甜椒

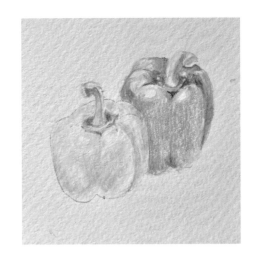

線稿 & 明暗關係圖

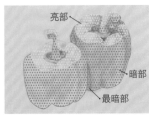

亮部

暗部

最暗部

● 亮部　● 暗部　● 最暗部

步驟說明

01

以鵝黃色色鉛筆將甜椒①運用 W 式塗畫底色。（註：須預留亮點不上色。）

02

以橘黃色色鉛筆將甜椒①表面凹陷處運用 W 式塗畫上色，繪製暗部。

03

以橘色色鉛筆將甜椒②運用 W 式塗畫底色。（註：須預留亮點不上色。）

04

如圖，甜椒②底色繪製完成，即完成亮部。

05

以橘紅色色鉛筆將甜椒②表面凹陷處運用 W 式塗畫上色，以繪製暗部。

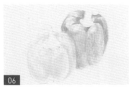

06，如圖，甜椒底色與暗部上色完成。

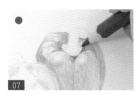

07，以紫紅色色鉛筆將甜椒②蒂頭附近運用W式塗畫疊色，以繪製最暗部。

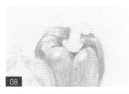

08，如圖，甜椒②蒂頭附近的最暗部上色完成。

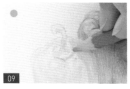

09，以草綠色色鉛筆將甜椒①蒂頭運用W式塗畫底色。

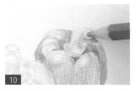

10，重複步驟9，將甜椒②蒂頭塗畫底色。

11，如圖，甜椒蒂頭底色繪製完成。

12，以土黃色色鉛筆將甜椒①蒂頭運用W式塗畫上色，以繪製甜椒暗部。

13，重複步驟12，將甜椒②蒂頭運用W式塗畫上色。

14，如圖，甜椒蒂頭暗部上色完成。

15，以青蘋果綠色鉛筆將甜椒①蒂頭運用W式塗畫上色，以繪製最暗部。

16，最後，重複步驟15，將甜椒②蒂頭運用W式塗畫上色即可。

甜椒繪製
停格動畫 QRcode

食材

32

/

番茄

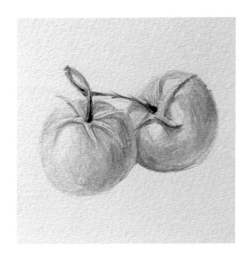

線稿 & 明暗關係圖

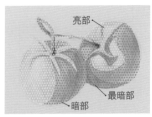

亮部

最暗部

暗部

● 亮部　● 暗部　● 最暗部

步驟說明

`01`

以橘色色鉛筆將番茄①運用 W 式塗畫底色。（註：須預留亮點不上色。）

`02`

重複步驟 1，將番茄②運用 W 式塗畫底色。（註：須預留亮點不上色。）

`03`

如圖，番茄底色繪製完成，即完成亮部。

`04`

以橘紅色色鉛筆將番茄①運用 W 式塗畫上色，以繪製番茄的暗部。

`05`

如圖，番茄①的暗部上色完成。

06
將番茄②右側運用W式塗畫上色，以繪製暗部。

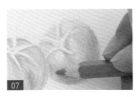

07
將番茄②左側運用W式塗畫上色。

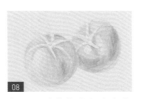

08
如圖，番茄的暗部上色完成。

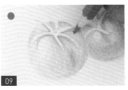

09
以殷紅色色鉛筆將番茄①蒂頭附近運用單向弧形塗畫上色，以繪製最暗部。

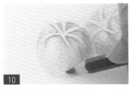

10
將番茄①右側運用W式塗畫上色。

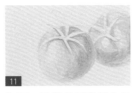

11
如圖，番茄①最暗部上色完成。

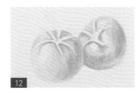

12
重複步驟9-10，將番茄②最暗部上色完成。

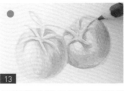

13
以青蘋果綠色鉛筆將蒂頭運用單向弧形塗畫底色，以繪製亮部。

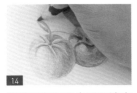

14
將蒂頭運用單向弧形塗畫上色，以繪製暗部。

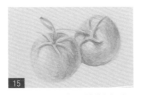

15
如圖，蒂頭底色繪製完成。

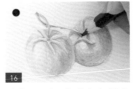

16
最後，以深咖啡色色鉛筆將蒂頭運用單向弧形塗畫上色，以繪製最暗部即可。

番茄繪製
停格動畫 QRcode

鵝黃色
03

灰色
35

土黃色
31

食材
33 /

豆芽菜

線稿 & 明暗關係圖

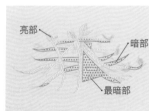

亮部
暗部
最暗部

● 亮部　● 暗部　● 最暗部

01

以鵝黃色色鉛筆將菜芽運用點狀塗畫底色。

02

重複步驟 1，將所有菜芽運用點狀塗畫底色。

03

如圖，菜芽底色繪製完成，即完成亮部繪製。

04

以灰色色鉛筆將菜莖運用單向弧形塗畫底色，以繪製亮部。

05

重複步驟 4，將所有菜莖運用單向弧形塗畫底色。

06

如圖，菜莖底色繪製完成。

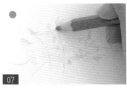

07

以土黃色色鉛筆將菜莖運用單向弧形塗畫上色，以繪製暗部。

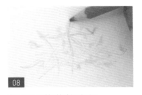

08

加深豆芽菜的暗部。

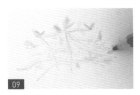

09

重複步驟 8，持續運用單向弧形塗畫其他菜芽的暗部。

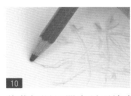

10

將菜根運用單向弧形塗畫底色，以繪製亮部。

11

重複步驟 10，持續運用單向弧形塗畫其他菜根。

12

如圖，豆芽菜繪製完成。

豆芽菜繪製
停格動畫 QRcode

食材

34

/

洋蔥

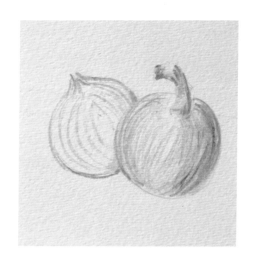

線稿 & 明暗關係圖

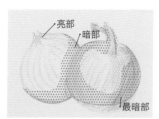

亮部

暗部

最暗部

● 亮部　● 暗部　● 最暗部

01

以橘色色鉛筆將洋蔥①
的蒂頭運用 W 式塗畫
底色,以繪製亮部。

02

將洋蔥①左側運用W式
塗畫底色。

03

將洋蔥①右側運用單向
弧形塗畫上色,以繪製
暗部。

04 將洋蔥①運用單向弧形塗畫線條，以繪製紋理。

05 如圖，洋蔥①底色繪製完成。

06 以巧克力色色鉛筆將洋蔥①的蒂頭運用單向弧形塗畫上色，加深最暗部。

07 將洋蔥①右側運用單向弧形塗畫上色。

08 如圖，洋蔥①最暗部上色完成。

09 以橘色色鉛筆將洋蔥②的邊緣運用單向弧形塗畫上色，以繪製洋蔥的輪廓。

10 將洋蔥②的蒂頭運用W式塗畫底色，以繪製亮部。

11 如圖，洋蔥②底色和邊緣上色完成。

12 以土黃色色鉛筆將洋蔥②運用單向弧形塗畫線條，以繪製紋理。

13 如圖，洋蔥繪製完成。

洋蔥繪製
停格動畫 QRcode

食材
35
/
韭菜

線稿 & 明暗關係圖

暗部

亮部

最暗部

● 亮部　● 暗部　● 最暗部

步驟説明

01

以金黃色色鉛筆將莖部運用單向直式塗畫底色，以繪製亮部。

02

如圖，莖部底色繪製完成。

03

以草綠色色鉛筆將左側菜葉運用單向直式塗畫底色。

04
重複步驟3，將所有菜葉塗
畫底色，即完成亮部。

05
將莖部右側運用單向直式
塗畫上色，以繪製暗部。

06
如圖，菜葉底色與莖部暗
部上色完成。

07
以綠色色鉛筆將左側菜葉
運用單向直式塗畫上色，
以繪製暗部。

08
承步驟7，持續運用單向
直式塗畫暗部。

09
如圖，菜葉暗部上色完成。

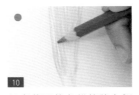

10
以青蘋果綠色鉛筆將左側
菜葉運用單向直式塗畫上
色，以繪製最暗部。

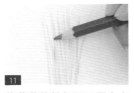

11
將菜葉的縫細運用單向直
式塗畫上色。

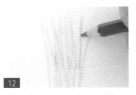

12
承步驟11，持續運用單向
直式塗畫右側菜葉的最暗
部。

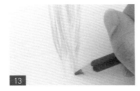

13
將莖部運用單向直式塗畫
上色，以繪製最暗部。

14
最後，承步驟13，持續塗
畫莖部的最暗部即可。

韭菜繪製
停格動畫 QRcode

食材
36
/
青蔥

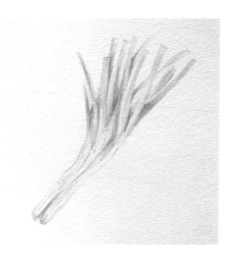

線稿 & 明暗關係圖

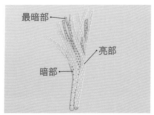

最暗部

亮部

暗部

● 亮部　● 暗部　● 最暗部

步驟說明

01

以金黃色色鉛筆將莖部運用單向直式塗畫底色，以繪製亮部。

02

如圖，莖部底色繪製完成。

03

以草綠色色鉛筆將莖部縫隙運用單向直式塗畫上色，以加深暗部。

04

將菜葉運用單向直式塗畫底色。

05

如圖，菜葉底色繪製完成。

06

以綠色色鉛筆將菜葉運用單向直式塗畫上色，以繪製暗部。

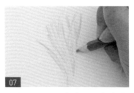

07

持續運用單向直式塗畫菜葉的暗部。

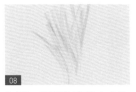

08

如圖，菜葉的暗部上色完成。

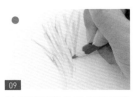

09

以青蘋果綠色鉛筆將菜葉的縫隙運用 W 式塗畫上色，以繪製最暗部。

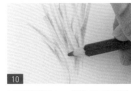

10

持續運用 W 式塗畫菜葉的最暗部。

11

如圖，菜葉的最暗部上色完成。

12

以土黃色色鉛筆將莖部運用單向直式塗畫線條，以繪製輪廓。

13

承步驟 12，持續運用單向直式塗畫莖部的輪廓。

14

如圖，青蔥繪製完成。

青蔥繪製
停格動畫 QRcode

食材 **37**

蒜頭 1

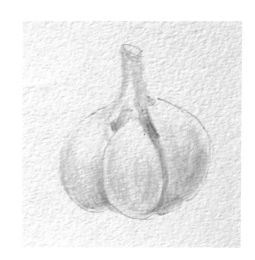

線稿 & 明暗關係圖

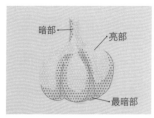

暗部

亮部

最暗部

● 亮部　● 暗部　● 最暗部

01

以鵝黃色色鉛筆將蒜頭左半部運用 W 式塗畫底色。

（註：須預留亮部不上色。）

02

將蒜頭中間運用 W 式塗畫底色。

03

重複步驟 1，將蒜頭右半部塗畫底色。

04

如圖，蒜頭底色繪製完成，即完成亮部。

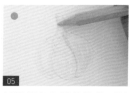

05

以淺橘色色鉛筆將蒂頭運用 W 式塗畫上色，以繪製暗部。

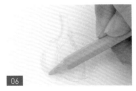

06

將蒜頭左半部運用 W 式塗畫上色。

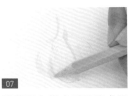

07

將蒜頭左側表面凹陷處運用 W 式塗畫上色，加強蒜頭的立體感。

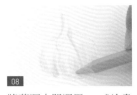

08

將蒜頭中間運用 W 式塗畫上色。

09

重複步驟 7，將蒜頭右側凹陷處塗畫上色。

10

重複步驟 6，將蒜頭右半部塗畫上色。

11

如圖，蒜頭的暗部和凹陷處上色完成。

12

以灰色色鉛筆將蒜頭蒂頭運用 W 式塗畫上色，以繪製最暗部。

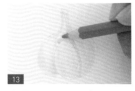

13

將蒜頭左側凹陷處運用 W 式塗畫上色，以繪製蒜頭的最暗部。

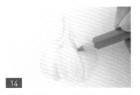

14

重複步驟 13，將蒜頭右側凹陷處塗畫上色。

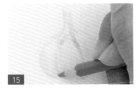

15

將蒜頭左側底部邊緣運用 W 式塗畫上色。

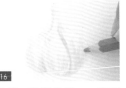

16

最後，重複步驟 15，蒜頭右側邊緣塗畫上色即可。

蒜頭 1 繪製
停格動畫 QRcode

03	鵝黃色
10	淺橘色
35	灰色
31	土黃色

食材

38

蒜頭 2

線稿 & 明暗關係圖

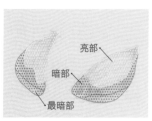

亮部

暗部

最暗部

○ 亮部　● 暗部　● 最暗部

01
以鵝黃色色鉛筆將蒜頭①運用 W 式塗畫底色，以繪製亮部。

02
如圖，蒜頭①底色繪製完成。

03
重複步驟 1，將蒜頭②塗畫底色。

04
如圖，蒜頭底色繪製完成。

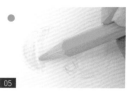
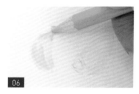

05
以淺橘色色鉛筆將蒜頭①右側運用 W 式塗畫上色，以繪製暗部。

06
將蒜頭①上下兩端運用 W 式塗畫上色。

07

如圖，蒜頭①暗部上色完成。

08

重複步驟 5-6，將蒜頭②暗部上色完成。

09

以灰色色鉛筆將蒜頭①右側運用單向弧形塗畫上色，以繪製暗部。

10

重複步驟 9，將蒜頭②右側塗畫上色。

11

如圖，蒜頭輪廓上色完成。

12

以土黃色鉛筆將蒜頭①運用 W 式塗畫上色，以繪製最暗部。

13

如圖，蒜頭①最暗部上色完成。

14

重複步驟 12，將蒜頭②塗畫上色，以增加立體感。

15

如圖，蒜頭繪製完成。

蒜頭 2 繪製
停格動畫 QRcode

食材
39
／
薑

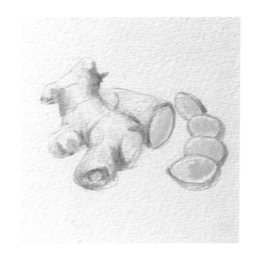

線稿 & 明暗關係圖

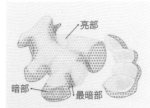

亮部

暗部

最暗部

● 亮部　● 暗部　● 最暗部

步驟說明

`01`

以土黃色色鉛筆將薑①運用W式塗畫底色，以繪製亮部。

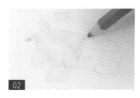

`02`

重複步驟1，將薑②塗畫底色。

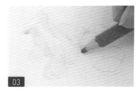

`03`

將薑②表面邊緣運用單向弧形塗畫上色，以繪製暗部。

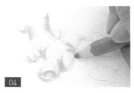

04

將薑①邊緣與凹陷處運用
W 式塗畫上色，以繪製最
暗部。

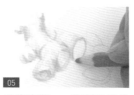

05

重複步驟 4，將薑②邊緣
與凹陷處塗畫上色。

06

如圖，薑①和薑②底色與
最暗部上色完成。

07

以鵝黃色色鉛筆將薑②側
面運用 W 式塗畫底色，以
繪製亮部。

08

如圖，薑②側面底色繪製
完成。

09

重複步驟 7，將薑③切面
塗畫底色。

10

如圖，薑③切面底色繪製
完成。

11

以土黃色色鉛筆將薑③側
面運用 W 式塗畫底色。

12

如圖，薑繪製完成。

薑繪製
停格動畫 QRcode

食材
40

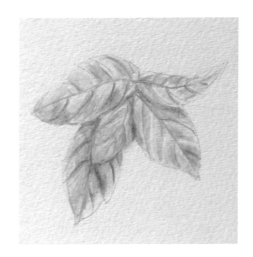

九層塔，
羅勒

線稿 & 明暗關係圖

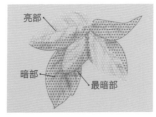

亮部

暗部

最暗部

○ 亮部　● 暗部　● 最暗部

01

以草綠色色鉛筆將九層塔運用 W 式塗畫底色，以繪製亮部。

02

如圖，九層塔底色繪製完成。

03

以綠色色鉛筆將葉片②運用 W 式塗畫同色系疊色，以繪製暗部。

04

承步驟 3，持續運用 W 式塗畫葉片②。

05

將葉片①運用W式塗畫上色。

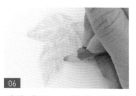

06

重複步驟 5，將所有葉子運用 W 式塗畫上色。

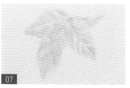

07

如圖，九層塔的暗部上色完成。

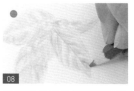

08

以青蘋果綠色鉛筆將葉片②運用單向弧形塗畫上色，以繪製葉脈與最暗部。

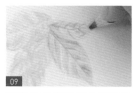

09

將葉片①運用單向弧形塗畫上色。

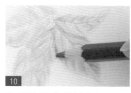

10

將葉片②與葉片③間運用W 式塗畫上色，以繪製最暗部。

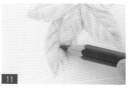

11

將葉片④運用W式塗畫上色。

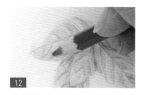

12

將葉片⑤運用W式塗畫上色。

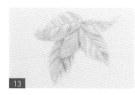

13

如圖，九層塔繪製完成。

九層塔繪製
停格動畫 QRcode

食材 41 / **香菜**

線稿 & 明暗關係圖

 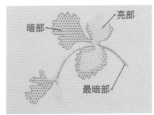

暗部

亮部

最暗部

○ 亮部　● 暗部　● 最暗部

步驟說明

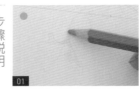

01

以草綠色色鉛筆將左側葉片運用 W 式塗畫底色，以繪製亮部。

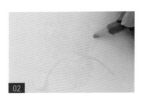

02

將莖部與右側葉片運用 W 式塗畫底色。

03

如圖，香菜底色繪製完成。

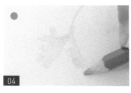

04

以綠色色鉛筆將左側葉片運用 W 式塗畫同色系疊色，以繪製暗部。

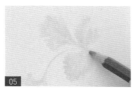

05

重複步驟 4，將右側葉片塗畫上色。

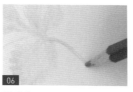

06

將莖部運用 W 式塗畫上色。

07

如圖，香菜暗部上色完成。

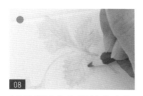

08

以青蘋果綠色鉛筆將右側葉片運用單向弧形塗畫上色，以繪製葉脈。

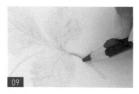

09

將右側莖部運用單向弧形塗畫上色，以繪製最暗部。

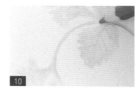

10

重複步驟 9，將左側莖部塗畫上色。

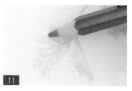

11

重複步驟 8，將左側葉片塗畫上色。

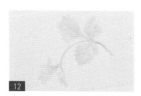

12

如圖，香菜繪製完成。

香菜繪製
停格動畫 QRcode

食材
42
/
鴻喜菇

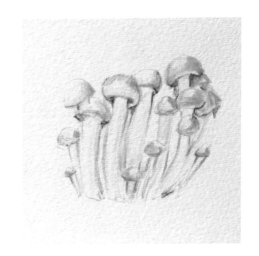

線稿 & 明暗關係圖

亮部
暗部
最暗部

● 亮部　● 暗部　● 最暗部

01

以鵝黃色色鉛筆將左方菇傘運用 W 式塗畫底色。

02

將上方菇柄運用單向弧形塗畫底色。

03

如圖,左方鴻喜菇底色繪製完成。

04

重複步驟 1-2,將左半部的鴻喜菇塗畫底色。

05

重複步驟 4,將右半部的鴻喜菇塗畫底色。

06

如圖,鴻喜菇底色繪製完成,即完成亮部。

07
以土黃色色鉛筆將菇傘上方運用 W 式漸層上色，以繪製菇傘的立體感。

08
將上方菇傘內側運用 W 式塗畫上色。

09
如圖，左方鴻喜菇菇傘暗部上色完成。

10
將左半部鴻喜菇運用單向弧形塗畫上色。

11
重複步驟 10，將右半部鴻喜菇塗畫上色。

12
如圖，鴻喜菇暗部上色完成。

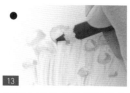

13
以深咖啡色色鉛筆將菇傘邊緣運用單向弧形與 W 式塗畫上色，以繪製菌摺。

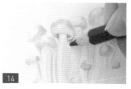

14
承步驟 13，運用單向弧形與 W 式持續塗畫，畫出鴻喜菇的輪廓。

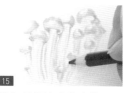

15
將左半部鴻喜菇邊緣運用單向弧形塗畫上色。

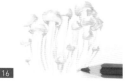

16
重複步驟 15，將右半部鴻喜菇邊緣塗畫上色。

17
如圖，鴻喜菇繪製完成。

鴻喜菇繪製
停格動畫 QRcode

食材
43

香菇

線稿 & 明暗關係圖

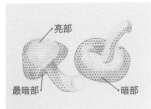

亮部

最暗部　　　　　暗部

● 亮部　● 暗部　● 最暗部

步驟說明

01 以土黃色色鉛筆將香菇①的菇傘運用 W 式塗畫底色，以繪製亮部。

02 將香菇①的菇柄運用 W 式塗畫底色。

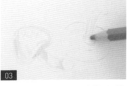

03 重複步驟 2，將香菇②的菇柄塗畫底色。

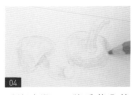

04 重複步驟 1，將香菇②的菇傘塗畫底色。

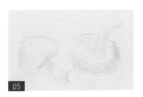

05 如圖，香菇底色繪製完成。

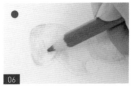

06 以巧克力色鉛筆將香菇①的菇傘左側運用 W 式塗畫上色，以繪製暗部。

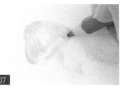

07
重複步驟 6，將香菇①的菇傘右側塗畫上色。

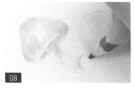

08
將香菇①的菇柄邊緣運用單向弧形塗畫上色。

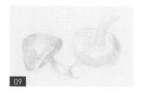

09
如圖，香菇①的暗部上色完成。

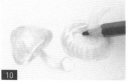

10
將香菇②的菇傘內側運用 W 式塗畫上色，以繪製出紋路。

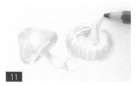

11
重複步驟 8，將香菇②的菇柄右側邊緣塗畫上色。

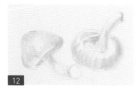

12
如圖，香菇的暗部上色完成。

13
以深咖啡色色鉛筆將香菇①的菇傘邊緣運用 W 式塗畫上色，以繪製最暗部。

14
將香菇①的菇柄邊緣運用 W 式塗畫上色。

15
如圖，香菇最暗部上色完成。

16
重複步驟 13，將香菇②的菇傘邊緣塗畫上色，加強立體感。

17
如圖，香菇繪製完成。

香菇繪製
停格動畫 QRcode

101

11 膚色

32 巧克力色

03 鵝黃色

31 土黃色

04 橘黃色

食材
44
/

蛋

線稿 & 明暗關係圖

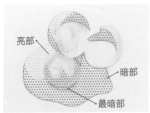

亮部

暗部

最暗部

● 亮部　● 暗部　● 最暗部

01 以膚色色鉛筆將左側蛋殼外側運用 W 式塗畫底色，以繪製亮部。

02 將左側蛋殼內側運用 W 式塗畫底色。

03 如圖，左側蛋殼底色繪製完成。

04 重複步驟 1-2，將右側蛋殼底色繪製完成。

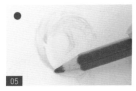

05 以巧克力色色鉛筆將左側蛋殼外側運用 W 式塗畫上色，以繪製暗部。

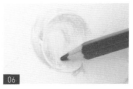

06 將左側蛋殼內側運用 W 式塗畫上色。

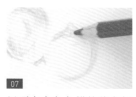

07
以巧克力色色鉛筆將右側蛋殼外側運用 W 式塗畫上色。

08
如圖，蛋殼暗部上色完成。

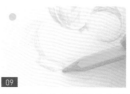

09
以鵝黃色色鉛筆將蛋白運用 W 式塗畫底色，以繪製亮部。

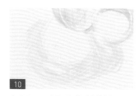

10
如圖，蛋白底色繪製完成。

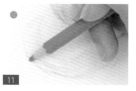

11
以土黃色色鉛筆將蛋白邊緣運用單向弧形塗畫上色，以繪製輪廓。

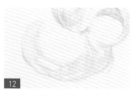

12
如圖，蛋白輪廓上色完成。

13
以鵝黃色色鉛筆將蛋黃運用 W 式塗畫底色。（註：須預留亮點不上色。）

14
如圖，蛋黃底色繪製完成，即完成亮部。

15
以橘黃色色鉛筆將蛋黃運用 W 式塗畫上色，以繪製暗部。

16
最後，將蛋黃與蛋白交界處運用 W 式塗畫上色，以繪製暗部即可。

蛋繪製
停格動畫 QRcode

全蛋繪製
停格動畫 QRcode

食材
45
/
溏心蛋

線稿 & 明暗關係圖

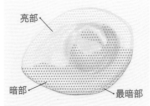

亮部

暗部　　　　最暗部

○ 亮部　● 暗部　● 最暗部

步驟說明

01

以鵝黃色色鉛筆將蛋白切面左側運用 W 式塗畫底色，以繪製亮部。

02

承步驟 1，將蛋白切面下方塗畫底色。（註：須預留亮點不上色。）

03

承步驟 2，將蛋白切面右側塗畫底色。

04

如圖，蛋白切面底色繪製完成。

05

以橘黃色色鉛筆將蛋黃運用 W 式塗畫底色，以繪製亮部。

06

如圖，蛋黃底色繪製完成。

07

以橘色色鉛筆將蛋黃左側運用 W 式塗畫上色，以繪製暗部。

08

將溏心蛋蛋黃右側運用 W 式塗畫上色。

09

如圖，蛋黃暗部上色完成。

10

以土黃色色鉛筆將蛋白側面運用 W 式塗畫底色，以繪製亮部。

11

將蛋白上方邊緣運用單向弧形塗畫上色，以繪製輪廓。

12

如圖，溏心蛋繪製完成。

溏心蛋繪製
停格動畫 QRcode

食材
46
/
豆腐

線稿 & 明暗關係圖

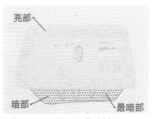

亮部

暗部　　　　　　最暗部

● 亮部　● 暗部　● 最暗部

步驟說明

01

以天空藍色鉛筆將包裝外圍運用W式塗畫底色，以繪製亮部。

02

將包裝外圍運用單向橫式塗畫上色，以繪製花紋。

03

如圖，包裝外圍上色完成。

04 將包裝右下角運用單向直式塗畫線條，以繪製條碼。

05 如圖，包裝條碼上色完成。

06 以殷紅色色鉛筆將包裝運用圓圈狀與 W 式塗畫上色，以繪製商標。

07 將包裝運用 W 式塗畫上色，繪製說明文字。

08 持續繪製說明文字。

09 以綠色色鉛筆將包裝左下角運用 W 式塗畫上色，繪製產品示意圖案。

10 如圖，表面包裝上色完成。

11 以灰色色鉛筆將盒身，運用 W 式塗畫底色與盒身凹槽。

12 如圖，豆腐繪製完成。

豆腐繪製
停格動畫 QRcode

食材

47

/

酸黃瓜

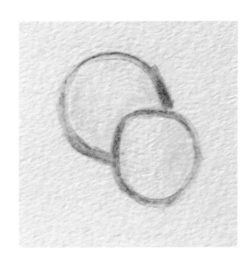

線稿 & 明暗關係圖

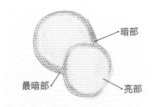

暗部

最暗部　　　亮部

● 亮部　　● 暗部　　● 最暗部

步驟說明

01

以草綠色色鉛筆將酸黃瓜①切面運用W式塗畫底色，以繪製果肉。

02

如圖，酸黃瓜①果肉上色完成。

03

重複步驟1，將酸黃瓜②切面塗畫底色。

04

如圖，酸黃瓜果肉上色完成。

05

以土黃色色鉛筆將酸黃瓜①左側外皮運用單向弧形塗畫底色，以繪製亮部。

06

將酸黃瓜①右側外皮運用單向弧形塗畫底色。

07

如圖，酸黃瓜①外皮底色繪製完成。

08

重複步驟5，將酸黃瓜②左側外皮塗畫底色。

09

重複步驟6，將酸黃瓜②右側外皮塗畫底色。

10

如圖，酸黃瓜外皮底色繪製完成。

11

以青蘋果綠色鉛筆將酸黃瓜①外皮運用單向弧形塗畫上色，以繪製暗部。

12

如圖，酸黃瓜①外皮暗部上色完成。

13

重複步驟11，將酸黃瓜②外皮塗畫上色。

14

如圖，酸黃瓜繪製完成。

酸黃瓜繪製
停格動畫 QRcode

食材
48
/
黃蘿蔔

線稿 & 明暗關係圖

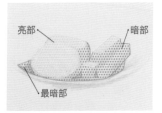

亮部

暗部

最暗部

● 亮部　● 暗部　● 最暗部

步驟說明

01

以鵝黃色色鉛筆將上方長條黃蘿蔔運用W式塗畫底色，繪製亮部。

02

如圖，上方的長條黃蘿蔔表面上色完成。

03

重複步驟1，將其它長條黃蘿蔔底色繪製完成。

04
以橘黃色色鉛筆將長條黃蘿蔔邊緣運用 W 式塗畫上色，以繪製暗部。

05
承步驟 4，持續運用 W 式塗畫長條黃蘿蔔的暗部。

06
如圖，長條黃蘿蔔暗部上色完成。

07
以鵝黃色色鉛筆將前方圓形黃蘿蔔片運用 W 式塗畫底色，以繪製亮部。

08
將圓形黃蘿蔔片的外皮運用 W 式塗畫底色。

09
如圖，圓形黃蘿蔔片底色繪製完成。

10
重複步驟 7-8，將另一片圓形黃蘿蔔片底色繪製完成。

11
以土黃色色鉛筆將盤子右內側運用 W 式塗畫底色，以繪製盤子的亮部。

12
重複步驟 11，將盤子左內側塗畫底色。

13
將盤子外部運用 W 式塗畫底色。

14
如圖，黃蘿蔔繪製完成。

黃蘿蔔繪製
停格動畫 QRcode

草綠色 27

青蘋果綠 25

鵝黃色 03

橘色 05

食材
49
/
三色豆

線稿 & 明暗關係圖

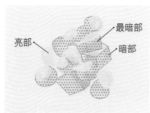

亮部

最暗部

暗部

○ 亮部　● 暗部　● 最暗部

步驟說明

01

以草綠色色鉛筆將左側豌豆仁運用 W 式塗畫底色，以繪製亮部。

02

重複步驟 1，稍加施力將其他顆豌豆仁塗畫底色。

03

如圖，豌豆仁底色繪製完成。

04

以青蘋果綠色鉛筆將左側豌豆仁運用 W 式塗畫上色，以繪製暗部。

05

重複步驟 4，將其他顆豌豆仁塗畫上色。

06

如圖，豌豆仁暗部上色完成。

07

以鵝黃色色鉛筆將左側玉米粒運用 W 式塗畫底色，以繪製亮部。

08

重複步驟 7，將其他顆玉米粒塗畫底色。

09

如圖，玉米粒底色繪製完成。

10

以橘色色鉛筆將左下側紅蘿蔔切面運用 W 式塗畫底色，以繪製亮部。

11

將左下側的紅蘿蔔側面運用 W 式塗畫底色。

12

重複步驟 10-11，將其他紅蘿蔔塗畫底色。

13

如圖，三色豆繪製完成。

三色豆繪製
停格動畫 QRcode

食材
50
/
木耳

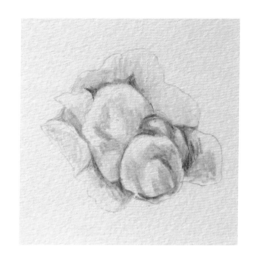

線稿 & 明暗關係圖

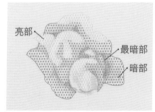

亮部　最暗部　暗部

● 亮部　● 暗部　● 最暗部

步驟說明

01

以膚色色鉛筆將木耳左側運用W式塗畫底色，以繪製亮部。

02

將木耳中間運用W式塗畫底色。

03

將木耳右側運用W式塗畫底色。

04 如圖，木耳底色繪製完成。

05 以巧克力色色鉛筆將木耳左側運用W式塗畫上色，以繪製暗部。

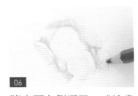

06 將木耳右側運用W式塗畫上色。

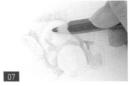

07 將上方木耳的中間運用W式塗畫上色。

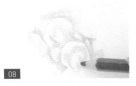

08 將下方木耳的中間運用W式塗畫上色。

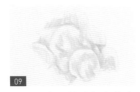

09 如圖，木耳的暗部上色完成。

10 以咖啡色色鉛筆將木耳上方運用單向弧形塗畫上色，以繪製最暗部。

11 將木耳右側運用單向弧形塗畫上色。

12 將木耳下方運用單向弧形塗畫上色。

13 如圖，木耳繪製完成。

木耳繪製
停格動畫 QRcode

食材
51
/
紅辣椒

線稿 & 明暗關係圖

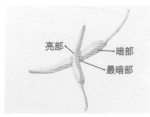

亮部　　　　暗部

最暗部

● 亮部　　● 暗部　　● 最暗部

步驟說明

②
①

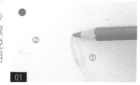

01

以紅色色鉛筆將辣椒①下方運用W式塗畫底色，以繪製亮部。

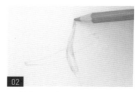

02

將辣椒①上方運用W式塗畫底色。

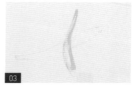

03

如圖，辣椒①底色繪製完成。

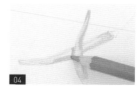

04

重複步驟1-2，將辣椒②塗畫底色，並將辣椒①左側運用單向直式塗畫暗部。

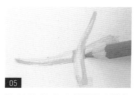

05

將辣椒①與右側運用單向直式塗畫暗部。

06

如圖，辣椒底色繪製完成。

07

以草綠色色鉛筆將辣椒①蒂頭運用 W 式塗畫底色，以繪製亮部。

08

如圖，辣椒①蒂頭底色繪製完成。

09

重複步驟 7，將辣椒②蒂頭塗畫底色。

10

如圖，辣椒蒂頭底色繪製完成。

11

以青蘋果綠色鉛筆將辣椒①蒂頭運用 W 式塗畫上色，以繪製暗部。

12

如圖，辣椒①蒂頭的暗部上色完成。

13

重複步驟 11，將辣椒②蒂頭暗部上色完成。

14

以咖啡色色鉛筆將辣椒①蒂頭運用 W 式塗畫上色，以繪製最暗部。

15

如圖，辣椒①蒂頭最暗部上色完成。

16

重複步驟 14，將辣椒②蒂頭塗畫上色。

17

如圖，紅辣椒繪製完成。

紅辣椒繪製
停格動畫 QRcode

食材
52
/

綠辣椒

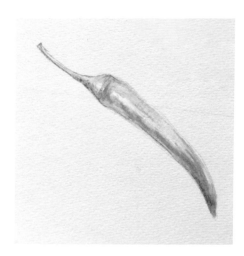

線稿 & 明暗關係圖

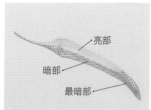

亮部

暗部

最暗部

● 亮部　● 暗部　● 最暗部

01 以草綠色色鉛筆將蒂頭運用單向弧形塗畫底色，以繪製亮部。

02 運用單向弧形塗畫辣椒底色。

03 如圖，蒂頭與辣椒底色繪製完成。

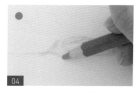

04 以綠色色鉛筆將蒂頭運用單向弧形塗畫上色，以繪製暗部。

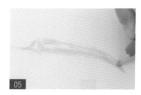

05 將辣椒運用 W 式塗畫上色。

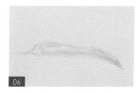

06 如圖，蒂頭與辣椒的暗部上色完成。

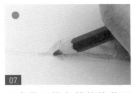

07
以青蘋果綠色鉛筆將蒂頭運用 W 式塗畫上色，以繪製最暗部。

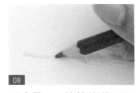

08
承步驟 7，持續將蒂頭運用 W 式塗畫上色。

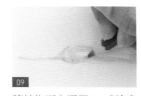

09
將辣椒下方運用 W 式塗畫上色。

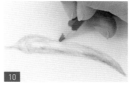

10
將辣椒上方運用單向弧形塗畫上色。

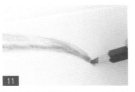

11
將辣椒尾端運用 W 式塗畫上色。

12
如圖，蒂頭與辣椒的最暗部上色完成。

13
以深咖啡色色鉛筆將蒂頭上方運用單向弧形塗畫上色，以繪製輪廓。

14
承步驟 13，將蒂頭運用單向弧形塗畫上色。

15
將辣椒運用單向弧形塗畫上色，以加強最暗部的繪製。

16
如圖，綠辣椒繪製完成。

綠辣椒繪製
停格動畫 QRcode

食材
53
/
梅干菜

線稿 & 明暗關係圖

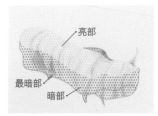

亮部

最暗部

暗部

● 亮部　● 暗部　● 最暗部

步驟說明

01

以橘黃色色鉛筆將梅干菜右半部運用 W 式塗畫底色，以繪製亮部。

02

將梅干菜左半部運用 W 式塗畫底色。

03

如圖，梅干菜底色繪製完成。

04

以巧克力色色鉛筆將梅干菜右半部運用單向弧形塗畫上色，以繪製暗部。

05

將梅干菜右上角的凸出處運用 W 式塗畫上色。

06

將梅干菜中間運用 W 式塗畫上色。

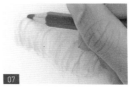

07

將梅干菜左半部運用單向弧形塗畫上色。

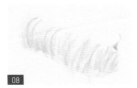

08

如圖，梅干菜的暗部上色完成。

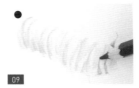

09

以深咖啡色色鉛筆將梅干菜右半部運用 W 式塗畫上色，以繪製最暗部。

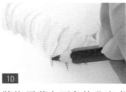

10

將梅干菜右下角的凸出處運用 W 式塗畫上色。

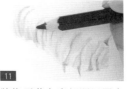

11

將梅干菜左半部運用單向弧形塗畫上色，以繪製紋理。

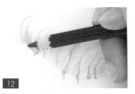

12

將梅干菜左下方運用 W 式塗畫上色，以繪製最暗部。

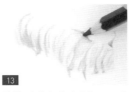

13

將梅干菜右上方運用 W 式塗畫上色，以繪製暗部。

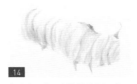

14

如圖，梅干菜繪製完成。

梅干菜繪製
停格動畫 QRcode

食材
54
/
八角

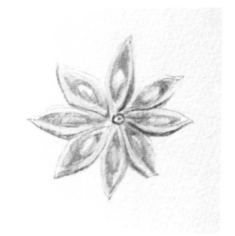

線稿 & 明暗關係圖

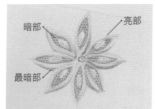

暗部　　　　　　亮部

最暗部

● 亮部　● 暗部　● 最暗部

步驟説明

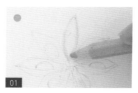

01 以橘黃色色鉛筆將八角上方一角運用 W 式塗畫底色，以繪製亮部。

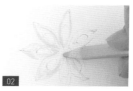

02 將八角左半部運用 W 式塗畫底色。

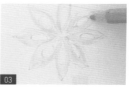

03 將八角右半部運用 W 式塗畫底色。

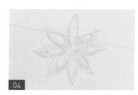

04 如圖，八角底色繪製完成。

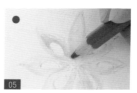

05 以巧克力色色鉛筆將八角左上方一角運用 W 式塗畫上色，以繪製暗部。

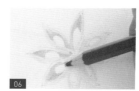

06 將八角左半部運用 W 式塗畫上色。

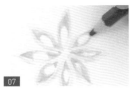

07
將八角右半部運用 W 式塗畫上色。

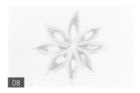

08
如圖，八角的暗部上色完成。

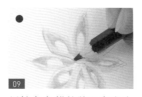

09
以棕色色鉛筆將八角左上方一角邊緣運用單向弧形塗畫上色，以繪製輪廓。

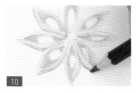

10
將八角左半部運用 W 式塗畫上色。

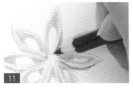

11
將八角右半部運用 W 式塗畫上色。

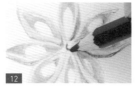

12
將八角正中央運用圓圈狀塗畫上色。

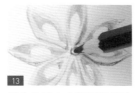

13
將八角正中央運用點狀塗畫上色。

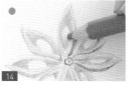

14
以土黃色色鉛筆將八角上方的凹洞運用 W 式塗畫上色，加強凹洞的立體感。

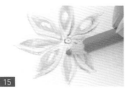

15
將八角左半部的凹洞運用 W 式塗畫上色。

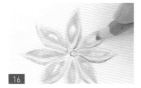

16
將八角右半部的凹洞運用 W 式塗畫上色，以調整整體細節。

17
如圖，八角繪製完成。

八角繪製
停格動畫 QRcode

食材
55
/
迷迭香

線稿 & 明暗關係圖

亮部

最暗部

暗部

● 亮部　● 暗部　● 最暗部

步驟說明

01

以草綠色色鉛筆將下方莖葉運用單向弧形塗畫底色。

02

將上方莖葉運用單向弧形塗畫底色。

03

如圖，迷迭香底色繪製完成，即完成亮部。

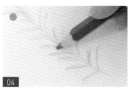

04

以青蘋果綠色鉛筆將下方
葉片運用單向弧形塗畫上
色，以繪製暗部。

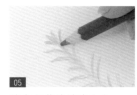

05

將上方葉片塗畫上色。

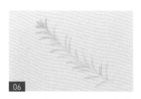

06

如圖，迷迭香的暗部上色
完成。

07

以土黃色色鉛筆將下方莖
葉背面運用單向弧形塗畫
底色。

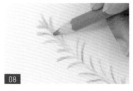

08

將上方莖葉背面塗畫底色。

09

如圖，迷迭香的葉片背面
底色繪製完成。

10

以軍綠色色鉛筆將下方葉
片運用單向弧形塗畫上色，
以加強層次感。

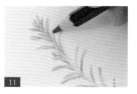

11

將上方葉片塗畫上色，即
完成最暗部。

12

如圖，迷迭香繪製完成。

迷迭香繪製
停格動畫 QRcode

食材
56

/

泡菜

線稿 & 明暗關係圖

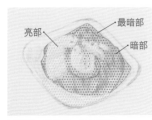

亮部　　最暗部

暗部

○ 亮部　● 暗部　● 最暗部

步驟說明

01

以鵝黃色色鉛筆將泡菜運用 W 式塗畫底色。

02

如圖，泡菜底色繪製完成，即完成亮部。

03

以橘黃色色鉛筆將上方泡菜運用單向弧形塗畫上色，以繪製暗部。

04

將中下方泡菜運用單向弧形塗畫上色。

05

將右方泡菜運用 W 式塗畫上色。

06

如圖，泡菜的暗部上色完成。

07

以橘色色鉛筆將左下方泡菜運用 W 式塗畫上色,以繪製最暗部。

08

將右下方泡菜運用 W 式塗畫上色。

09

將上方泡菜運用 W 式塗畫上色。

10

如圖,泡菜最暗部上色完成。

11

以磚紅色色鉛筆將左下方泡菜運用 W 式塗畫上色,以繪製辣醬。

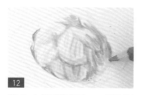

12

將右方泡菜運用 W 式塗畫上色。

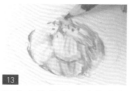

13

將上方泡菜運用點狀塗畫上色,以繪製辣醬。

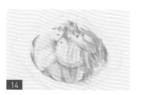

14

如圖,泡菜的辣醬上色完成。

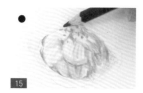

15

以深咖啡色色鉛筆將盤子塗畫底色。

16

將盤子的邊緣運用 W 式塗畫上色,以繪製盤子的輪廓。

17

如圖,泡菜繪製完成。

泡菜繪製
停格動畫 QRcode

食材
57
/
鮮奶

線稿 & 明暗關係圖

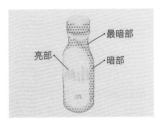

亮部

最暗部

暗部

● 亮部　● 暗部　● 最暗部

01 以灰色色鉛筆將瓶身右方運用 W 式塗畫底色，以繪製亮部。

02 將瓶身左方運用 W 式塗畫底色。

03 如圖，瓶身底色繪製完成。

04 以水手藍色鉛筆將瓶蓋側面運用 W 式塗畫底色，以繪製亮部。

05 將瓶蓋環運用 W 式塗畫底色。

06 如圖，瓶蓋與瓶蓋環底色繪製完成。

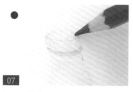

07 以深藍色色鉛筆將瓶蓋上方運用 W 式塗畫底色，以繪製亮部。

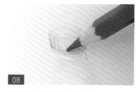

08 將瓶蓋側面運用單向直式塗畫上色，以繪製紋路。

09 如圖，瓶蓋的紋路上色完成。

10 以深藍色色鉛筆將瓶身的 Milk 運用 W 式塗畫上色，以繪製產品名稱。

11 將瓶身的商標運用 W 式塗畫上色。

12 如圖，Milk 與商標底色繪製完成。

13 將瓶身運用單向橫式塗畫上色，以繪製瓶身的說明文字。

14 如圖，瓶身的說明文字上色完成。

15 以灰色色鉛筆將瓶身右方運用 W 式塗畫上色，以繪製暗部。

16 將瓶身左方運用 W 式塗畫上色。

17 最後，將瓶身底部運用單向弧形塗畫上色即可。

鮮奶繪製
停格動畫 QRcode

03 鵝黃色

26 綠色

24 軍綠色

31 土黃色

32 巧克力色

30 深咖啡色

食材
58
/
酪梨

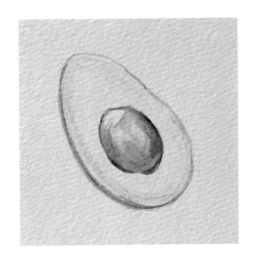

線稿 & 明暗關係圖

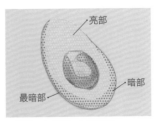

亮部

暗部

最暗部

● 亮部　● 暗部　● 最暗部

步驟說明

01

以鵝黃色色鉛筆將果肉運用 W 式塗畫底色，以繪製亮部。

02

如圖，酪梨果肉底色繪製完成。

03

以綠色色鉛筆將果肉左邊緣運用 W 式塗畫上色，以繪製暗部。

04

將果肉右邊緣運用 W 式塗畫上色。

05

如圖，酪梨果肉的暗部上色完成。

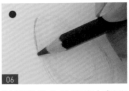

06

以軍綠色色鉛筆將左側果皮運用單向弧形塗畫底色，以繪製暗部。

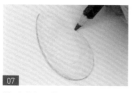

07 將右側果皮運用單向弧形塗畫底色。

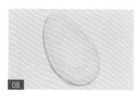

08 如圖，酪梨果皮底色繪製完成。

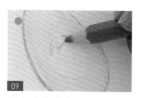

09 以土黃色色鉛筆將酪梨籽上方運用 W 式塗畫底色。
（註：須預留亮部不上色。）

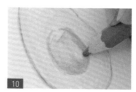

10 將酪梨籽下方運用 W 式塗畫底色。

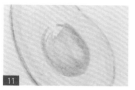

11 如圖，酪梨籽底色繪製完成，即完成亮部。

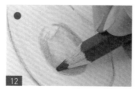

12 以巧克力色色鉛筆將酪梨籽左邊緣運用 W 式塗畫上色，以繪製暗部。

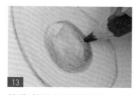

13 將酪梨籽右邊緣運用 W 式塗畫上色。

14 如圖，酪梨籽的暗部上色完成。

15 以深咖啡色色鉛筆將酪梨籽左邊緣運用單向弧形塗畫上色，以繪製最暗部。

16 將酪梨籽右邊緣運用單向弧形塗畫上色。

17 如圖，酪梨繪製完成。

酪梨繪製
停格動畫 QRcode

食材
59
/
奇異果

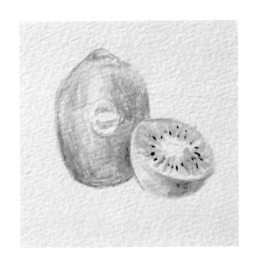

線稿 & 明暗關係圖

暗部

亮部

最暗部

● 亮部　● 暗部　● 最暗部

01

以鵝黃色色鉛筆將奇異果①果皮運用 W 式塗畫底色。
（註：須預留貼紙部分不上色。）

02

如圖，奇異果①果皮底色繪製完成。

03

以土黃色色鉛筆將奇異果①果皮運用 W 式塗畫上色，以繪製暗部。

04

如圖，奇異果①果皮的暗部上色完成。

05

重複步驟 3，將奇異果②果皮塗畫底色。

06

如圖，奇異果②果皮的底色與暗部繪製完成。

07
以草綠色色鉛筆將奇異果②果肉下方運用單向橫式與單向直式塗畫上色。

08
將奇異果②果肉上方運用單向橫式與單向直式塗畫上色。

09
如圖，奇異果②果肉繪製完成，即完成底色與紋理。

10
以黑色色鉛筆將奇異果②果肉表面運用點狀塗畫上色，以繪製奇異果籽。

11
如圖，奇異果籽繪製完成。

12
以巧克力色色鉛筆將奇異果①上的貼紙運用W式塗畫底色，以繪製亮部。

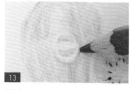

13
將奇異果①上的貼紙邊緣運用單向弧形塗畫上色，以繪製暗部。

14
如圖，奇異果①上的貼紙上色完成。

15
將奇異果①左側運用W式塗畫上色，以繪製最暗部。

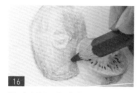

16
將奇異果①右側運用W式塗畫上色。

17
如圖，奇異果繪製完成。

奇異果繪製
停格動畫 QRcode

配色

05 橘色

06 橘紅色

09 殷紅色

27 草綠色

26 綠色

食材
60
/
草莓

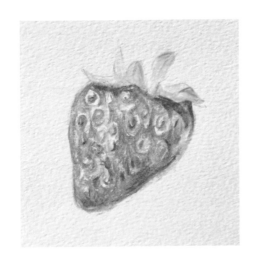

線稿 & 明暗關係圖

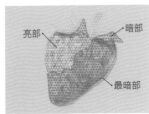

亮部

暗部

最暗部

● 亮部　● 暗部　● 最暗部

01 以橘色色鉛筆將草莓左側運用 W 式塗畫底色，以繪製亮部。

02 將草莓右上側運用 W 式塗畫底色。

03 如圖，草莓底色繪製完成。

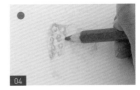

04 以橘紅色色鉛筆將草莓左側繪製圓圈，以繪製顆粒狀。

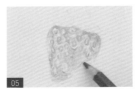

05 將草莓右側運用 W 式塗畫上色。

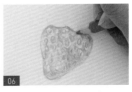

06 將草莓上方運用單向弧形塗畫上色。

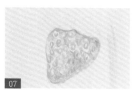

07 如圖，草莓的暗部上色完成。

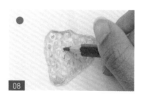

08 以殷紅色色鉛筆將草莓的凹洞運用圓圈狀塗畫上色，以繪製最暗部。

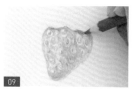

09 將草莓上方運用 W 式塗畫上色。

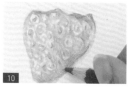

10 將草莓右側運用 W 式塗畫上色。

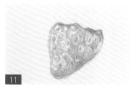

11 如圖，草莓的最暗部上色完成。

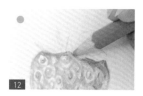

12 以草綠色色鉛筆將蒂頭運用 W 式塗畫底色，以繪製亮部。

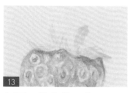

13 如圖，草莓蒂頭底色繪製完成。

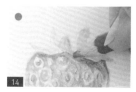

14 以綠色色鉛筆將蒂頭中央運用 W 式塗畫上色，以繪製暗部。

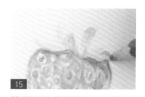

15 將蒂頭右側運用 W 式塗畫上色。

16 如圖，草莓繪製完成。

草莓繪製
停格動畫 QRcode

食材
61
/
蘋果

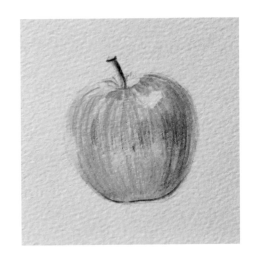

線稿 & 明暗關係圖

亮部

暗部

最暗部

● 亮部　● 暗部　● 最暗部

01 以鵝黃色色鉛筆將蘋果運用單向弧形塗畫底色。（註：須預留亮點不上色。）

02 如圖，蘋果底色繪製完成，即完成亮部。

03 以橘色色鉛筆將蘋果運用單向弧形塗畫上色，以加強亮部上色。

04 如圖，蘋果亮部加強上色完成。

05 以橘紅色色鉛筆將蘋果上方運用單向弧形塗畫上色，以繪製紋路。

06 將蘋果下方塗畫上色。

07

如圖，蘋果的紋路繪製完成。

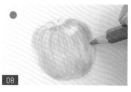

08

以紅色色鉛筆將蘋果運用 W 式塗畫上色，以繪製暗部。

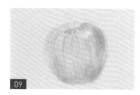

09

如圖，蘋果的暗部上色完成。

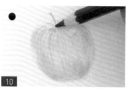

10

以深咖啡色色鉛筆將蒂頭運用 W 式塗畫底色。

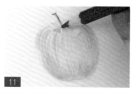

11

將蒂頭運用單向弧形塗畫上色，以繪製暗部。

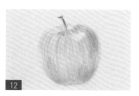

12

如圖，蒂頭底色與暗部繪製完成。

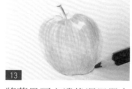

13

將蘋果下方邊緣運用單向弧形塗畫上色，以加強輪廓。

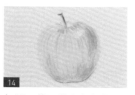

14

如圖，蘋果輪廓上色完成。

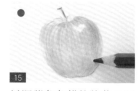

15

以深紫色色鉛筆將蘋果運用單向弧形塗畫上色，以繪製最暗部。

16

如圖，蘋果繪製完成。

蘋果繪製
停格動畫 QRcode

食材
62

/

水梨

線稿 & 明暗關係圖

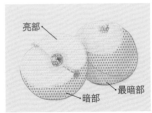

亮部

最暗部

暗部

● 亮部　● 暗部　● 最暗部

步驟說明

01

以金黃色色鉛筆將水梨①果肉運用 W 式塗畫底色，以繪製亮部。

02

以橘黃色色鉛筆將水梨①果核周圍運用 W 式塗畫上色，以繪製暗部。

03

將水梨①果皮運用 W 式塗畫底色。

04

如圖，水梨①果肉的暗部與果皮上色完成。

05

以土黃色色鉛筆將水梨①果核與果皮運用 W 式塗畫上色，以繪製最暗部。

06

如圖，水梨①最暗部上色完成。

07 以深咖啡色色鉛筆將水梨①果核運用 W 式塗畫上色，以加強果核的輪廓。

08 將水梨①下方邊緣運用單向弧形塗畫上色，以加強輪廓。

09 如圖，水梨①果核和輪廓上色完成。

10 以金黃色色鉛筆將水梨②上方運用 W 式塗畫底色，以繪製亮部。

11 以橘黃色色鉛筆將水梨②中間運用 W 式塗畫底色，以繪製暗部。

12 將水梨②上方凹洞運用 W 式塗畫底色。

13 以土黃色色鉛筆將水梨②下方運用 W 式塗畫底色，以繪製最暗部。

14 如圖，水梨②底色與凹洞繪製完成。

15 以深咖啡色色鉛筆將水梨②上方凹洞運用 W 式塗畫上色，以繪製輪廓。

16 將水梨②下方邊緣塗畫上色，以加強輪廓。

17 如圖，水梨繪製完成。

水梨繪製
停格動畫 QRcode

食材
63

檸檬 1

線稿 & 明暗關係圖

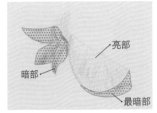

亮部

暗部

最暗部

● 亮部　● 暗部　● 最暗部

01

以金黃色色鉛筆將果肉運用 W 式塗畫底色，以繪製亮部。

02

如圖，檸檬果肉底色繪製完成。

03

以草綠色色鉛筆將果肉運用 W 式塗畫上色，以繪製紋理。

04

如圖，檸檬果肉紋理上色完成。

05

將果皮運用 W 式塗畫底色，以繪製亮部。

06

如圖，檸檬果皮底色繪製完成。

07
以綠色色鉛筆將果皮運用單向弧形塗畫上色，以繪製暗部。

08
如圖，檸檬果皮暗部上色完成。

09
將右側的檸檬葉運用 W 式塗畫底色，以繪製亮部。

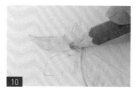

10
重複步驟 9，將中間的檸檬葉塗畫底色。

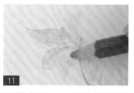

11
重複步驟 10，將左側的檸檬葉塗畫底色。

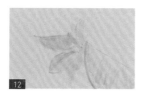

12
如圖，檸檬葉底色繪製完成。

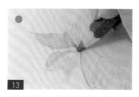

13
以青蘋果綠色鉛筆將中間的檸檬葉運用單向弧形塗畫上色，以繪製最暗部。

14
重複步驟 13，將左側檸檬葉運用單向弧形塗畫上色。

15
如圖，檸檬繪製完成。

檸檬 1 繪製
停格動畫 QRcode

食材
64
/

檸檬 2

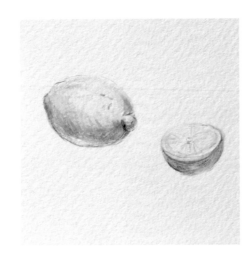

線稿 & 明暗關係圖

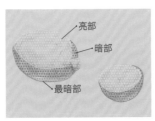

亮部
暗部
最暗部

● 亮部　● 暗部　● 最暗部

01 以金黃色色鉛筆將檸檬①果肉運用 W 式塗畫底色，以繪製亮部。

02 以草綠色色鉛筆將檸檬①果皮運用 W 式塗畫底色，以繪製亮部。

03 如圖，檸檬①果皮底色繪製完成。

04 以綠色色鉛筆將檸檬①果皮運用單向弧形塗畫上色，以繪製暗部。

05 如圖，檸檬①果皮的暗部上色完成。

06 以軍綠色色鉛筆將檸檬①果皮運用單向弧形塗畫上色，以繪製最暗部。

07 如圖，檸檬①果皮最暗部上色完成。

08 以草綠色色鉛筆將檸檬②上方運用 W 式塗畫底色，以繪製亮部。

09 如圖，檸檬②上方底色繪製完成。

10 以青蘋果色色鉛筆將檸檬②下方與右側運用W式塗畫上色，以繪製暗部。

11 以青蘋果色色鉛筆將檸檬②中間運用點狀塗畫上色，以繪製紋理。

12 如圖，檸檬②的暗部與紋理上色完成。

13 以軍綠色色鉛筆將檸檬②下方運用 W 式塗畫上色，以繪製最暗部。

14 將檸檬②下方邊緣運用單向弧形塗畫上色，以加強輪廓。

15 如圖，檸檬②果皮最暗部與輪廓上色完成。

16 以土黃色色鉛筆將檸檬①果肉運用單向弧形塗畫上色，以繪製切面的纖維。

17 如圖，檸檬繪製完成。

檸檬 2 繪製
停格動畫 QRcode

食材
65
/
生菜

線稿 & 明暗關係圖

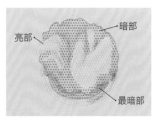

亮部　　　　　　暗部

最暗部

● 亮部　● 暗部　● 最暗部

01

以草綠色色鉛筆將生菜運用 W 式塗畫底色。（註：將菜莖留白不上色。）

02

如圖，生菜底色繪製完成，即完成亮部。

03

以綠色色鉛筆將右側生菜邊緣運用 W 式塗畫上色，以繪製暗部。

04

重複步驟 4，將左側生菜邊緣塗畫上色。

05

如圖，生菜的暗部上色完成。

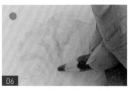

06

以青蘋果綠色鉛筆將左側生菜運用 W 式塗畫上色，以繪製最暗部。

07 將右側的生菜運用單向弧形塗畫上色。

08 如圖，生菜最暗部上色完成。

09 以軍綠色色鉛筆將左側生菜邊緣運用單向弧形塗畫上色，以繪製輪廓。

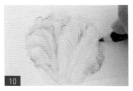

10 將右側的生菜邊緣運用單向弧形塗畫上色。

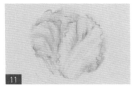

11 如圖，生菜輪廓繪製完成。

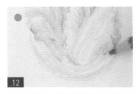

12 以土黃色色鉛筆將木碗運用單向弧形塗畫底色，以繪製碗的亮部。

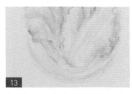

13 如圖，木碗底色繪製完成。

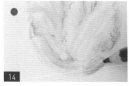

14 以巧克力色色鉛筆將木碗運用 W 式塗畫上色，以繪製暗部。

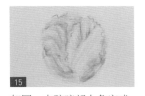

15 如圖，木碗暗部上色完成。

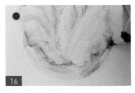

16 以棕色色鉛筆將木碗與生菜交界處運用單向弧形塗畫陰影。

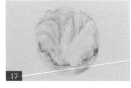

17 如圖，生菜繪製完成。

生菜繪製
停格動畫 QRcode

配色

35 灰色

03 鵝黃色

26 綠色

25 青蘋果綠

06 橘紅色

32 巧克力色

食材 66 / 玉米罐

線稿 & 明暗關係圖

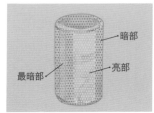

暗部

最暗部　　亮部

● 亮部　● 暗部　● 最暗部

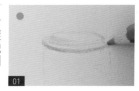

01 以灰色色鉛筆將玉米罐頂部運用單向弧形塗畫底色，以繪製亮部。

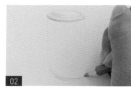

02 將玉米罐底部運用單向弧形塗畫底色。

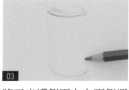

03 將玉米罐側面左右兩側運用 W 式塗畫底色。

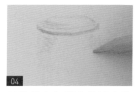

04 以鵝黃色色鉛筆將罐身的左、右上角運用 W 式塗畫上色，繪製包裝背景。

05 將罐身側面右下角運用 W 式塗畫上色，以繪製包裝上的玉米粒。

06 以青蘋果綠色鉛筆將罐身運用 W 式塗畫上色，以繪製包裝上的田園背景。

07 將玉米罐側面運用 W 式塗畫上色，以繪製包裝上的人物圖案。

08 將玉米罐側面左上角運用 W 式塗畫上色，以繪製包裝上的田園圖案。

09 如圖，包裝上的綠色部分上色完成。

10 以青蘋果綠色鉛筆將人物圖案上運用 W 式塗畫上色，以加深人物的暗部。

11 將包裝上的田園背景運用 W 式塗畫上色，加深背景的暗部。

12 以橘紅色色鉛筆將包裝上的人物圖案旁運用 W 式塗畫上色，以繪製商標。

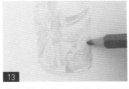

13 將包裝上的玉米粒旁運用 W 式塗畫上色，以繪製裝玉米粒的碗。

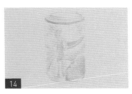

14 如圖，外包裝上色完成。

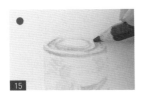

15 以巧克力色色鉛筆將玉米罐頂部運用單向弧形塗畫上色，以繪製輪廓。

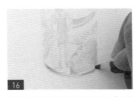

16 將玉米罐底部運用單向弧形塗畫上色，以繪製玉米罐的基底線。

17 如圖，玉米罐繪製完成。

玉米罐繪製
停格動畫 QRcode

147

食材
67

/

黑輪

線稿 & 明暗關係圖

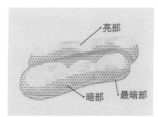

亮部

暗部

最暗部

● 亮部　● 暗部　● 最暗部

步驟說明

01

以金黃色色鉛筆將黑輪①
運用 W 式塗畫底色，以繪
製亮部。

02

如圖，黑輪①底色繪製完
成。

03

重複步驟1，將黑輪②底
色繪製完成。

04

以橘黃色色鉛筆將黑輪①
中間運用 W 式塗畫疊色，
以加強上色。

05

如圖，黑輪①加強上色完
成。

06

重複步驟4，黑輪②加強
疊色完成。

07
以橘色色鉛筆將黑輪①中間運用 W 式塗畫上色。
（註：須預留花紋不上色。）

08
如圖，黑輪①中間上色完成，即完成中間的暗部。

09
重複步驟 7，將黑輪②中間的暗部上色完成。

10
以土黃色色鉛筆將黑輪①左、右側的下方運用 W 式塗畫上色。

11
如圖，黑輪①左、右側的暗部上色完成，即完成暗部。

12
重複步驟 10，將黑輪②左、右側的暗部上色完成。

13
以深咖啡色色鉛筆將黑輪①下方運用 W 式塗畫上色，以繪製最暗部。

14
將黑輪①右側運用 W 式塗畫上色，以繪製最暗部。

15
以深咖啡色色鉛筆將黑輪①下方邊緣運用單向弧形塗畫上色，以繪製輪廓。

16
如圖，黑輪①的最暗部與輪廓上色完成。

17
重複步驟 13-15，黑輪繪製完成。

黑輪繪製
停格動畫 QRcode

橘黃色
04

橘色
05

土黃色
31

深咖啡色
30

食材
68
/
福袋

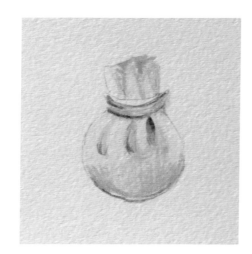

01

以橘黃色色鉛筆將袋口運用 W 式塗畫底色,以繪製亮部。

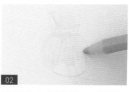

02

將袋身上方運用 W 式塗畫底色。

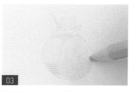

03

將袋身下方運用 W 式塗畫底色。

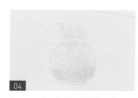

04

如圖,福袋底色繪製完成。

線稿 & 明暗關係圖

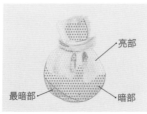

亮部

最暗部　　暗部

● 亮部　● 暗部　● 最暗部

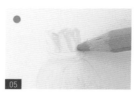

05

以橘色色鉛筆將袋口運用 W 式塗畫上色,以繪製暗部。

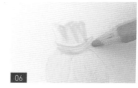

06

將綁繩運用單向弧形塗畫底色。

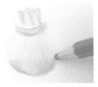

07

將袋身下方運用 W 式塗畫上色。

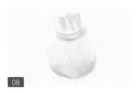

08

如圖，福袋暗部上色完成。

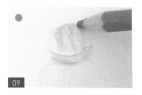

09

以土黃色色鉛筆將袋口運用 W 式塗畫上色，以繪製福袋的最暗部。

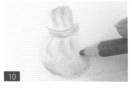

10

將袋身凹陷處運用 W 式塗畫上色。

11

如圖，福袋最暗部上色完成。

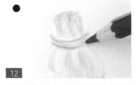

12

以深咖啡色色鉛筆將綁繩運用單向弧形塗畫上色，以繪製綁繩的陰影。

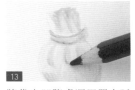

13

將袋身凹陷處運用單向弧形塗畫上色，以繪製皺摺的輪廓。

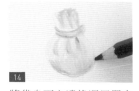

14

將袋身下方邊緣運用單向弧形塗畫上色，以加強福袋的基底線。

15

如圖，福袋繪製完成。

福袋繪製
停格動畫 QRcode

食材
69
／
魚板

線稿 & 明暗關係圖

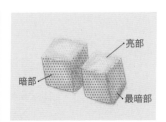

亮部

暗部

最暗部

● 亮部 ● 暗部 ● 最暗部

步驟說明

01

以橘黃色色鉛筆將魚板①切面邊緣運用 W 式塗畫底色。（註：須預留亮部不上色。）

02

將魚板①側面運用W式塗畫底色。

03

如圖，魚板①底色繪製完成。

04

重複步驟 1-2，將魚板②底色繪製完成，即完成亮部。

05

以橘色色鉛筆將魚板①左側運用 W 式塗畫上色，以繪製暗部。

06

將魚板①表面邊緣運用 W 式塗畫上色。

07

將魚板①右側運用 W 式塗畫上色。

08

如圖，魚板①暗部上色完成。

09

重複步驟 5-7，將魚板②暗部上色完成。

10

以深咖啡色色鉛筆將魚板①右側運用 W 式塗畫上色，以繪製最暗部。

11

如圖，魚板①最暗部上色完成。

12

重複步驟 10，魚板②繪製完成。

魚板繪製
停格動畫 QRcode

食材
70

海帶

線稿 & 明暗關係圖

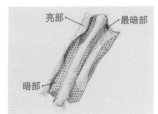

亮部

最暗部

暗部

● 亮部　● 暗部　● 最暗部

步驟說明

01

以棕色色鉛筆將左側運用 W 式塗畫底色。（註：須預留亮點不上色。）

02

將海帶中間運用 W 式塗畫底色。

03

將海帶右側運用 W 式塗畫底色，完成海帶亮部。

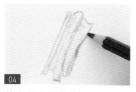

04
將海帶右邊緣運用 W 式塗畫上色,以加強海帶的輪廓。

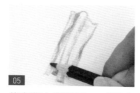

05
將海帶左側運用 W 式塗畫上色。

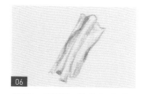

06
如圖,海帶加強上色完成。

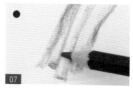

07
以軍綠色色鉛筆將海帶左側運用 W 式塗畫上色,以繪製暗部。

08
將海帶右側運用 W 式塗畫上色。

09
如圖,海帶的暗部上色完成。

10
以黑色色鉛筆將海帶左側皺摺運用單向弧形塗畫上色,以繪製最暗部。

11
將海帶右側運用 W 式塗畫上色。

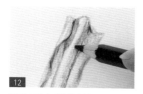

12
將海帶中間的皺摺運用 W 式塗畫上色,以增加立體感。

13
如圖,海帶繪製完成。

海帶繪製
停格動畫 QRcode

食材
71
/

海苔

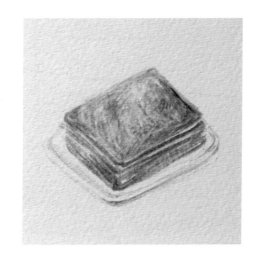

線稿 & 明暗關係圖

亮部

暗部

最暗部

○ 亮部　● 暗部　● 最暗部

01

以土黃色色鉛筆將海苔正面運用 W 式塗畫底色。（註：須預留亮點不上色。）

02

如圖，海苔正面底色繪製完成，即完成亮部。

03

以草綠色色鉛筆將海苔正面運用 W 式塗畫上色，以加強層次感。

04

如圖，海苔正面上色完成。

05

以軍綠色色鉛筆將海苔正面運用 W 式塗畫上色，以繪製暗部。

06 如圖，海苔正面暗部上色完成。

07 以軍綠色色鉛筆將海苔左側運用單向直式塗畫上色，以繪製輪廓。

08 將海苔右側運用單向橫式塗畫上色。

09 如圖，海苔側面輪廓上色完成。

10 以棕色色鉛筆將海苔左側運用單向直式塗畫上色，以繪製暗部。

11 將海苔右側運用單向橫式塗畫上色，以繪製輪廓。

12 將盤子運用單向弧形塗畫上色，以繪製輪廓。

13 如圖，海苔暗部與盤子輪廓上色完成。

14 將海苔正面左側運用 W 式塗畫上色，以繪製最暗部。

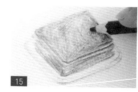

15 最後，將海苔表面右側運用 W 式塗畫上色即可。

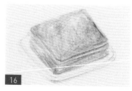

16 如圖，海苔繪製完成。

海苔繪製
停格動畫 QRcode

食材
72
/
年糕

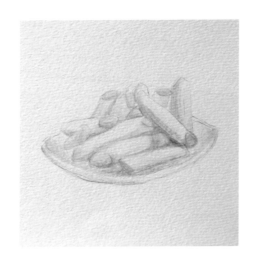

線稿 & 明暗關係圖

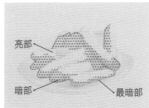

亮部

暗部

最暗部

○ 亮部　● 暗部　● 最暗部

步驟說明

01
以金黃色色鉛筆將右側年糕運用單向直式塗畫底色，以繪製亮部。

02
如圖，右側年糕底色繪製完成。

03
重複步驟 1，將其他年糕底色繪製完成。

04
以土黃色色鉛筆將年糕左側運用 W 式塗畫上色，以繪製暗部。

05
如圖，右側年糕暗部上色完成。

06
重複步驟 4，將其他年糕的暗部上色完成。

07 如圖，年糕暗部上色完成。

08 以灰色色鉛筆將右側年糕底部運用 W 式塗畫上色，以繪製最暗部。

09 將年糕左側運用 W 式塗畫上色，以繪製最暗部。

10 如圖，盤內右側年糕最暗部上色完成。

11 重複步驟 8-9，將其他年糕最暗部上色完成。

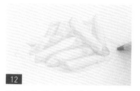

12 以灰色色鉛筆將盤子內部運用 W 式塗畫底色，以繪製亮部。

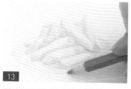

13 將盤子外緣運用單向弧形塗畫底色。

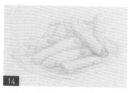

14 如圖，盤子底色繪製完成。

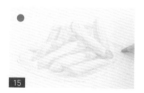

15 以天空藍色鉛筆將盤子內部運用 W 式塗畫上色，以繪製暗部。

16 將盤子外圍運用單向弧形塗畫上色，以加強輪廓線。

17 如圖，年糕繪製完成。

年糕繪製
停格動畫 QRcode

159

食材
73
/
蒟蒻

線稿 & 明暗關係圖

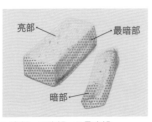

亮部　　最暗部

暗部

● 亮部　● 暗部　● 最暗部

步驟說明

01

以紫色色鉛筆將蒟蒻①切面運用 W 式塗畫底色，以繪製亮部。

02

將蒟蒻①左側運用W式塗畫底色。

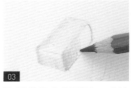

03

將蒟蒻①右側運用W式塗畫底色。

04

如圖，蒟蒻①底色繪製完成。

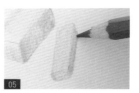

05

重複步驟 1-3，將蒟蒻②塗畫底色。

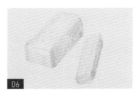

06

如圖，蒟蒻底色繪製完成。

07
以深紫色色鉛筆將蒟蒻①運用點狀塗畫上色，以繪製紋理。

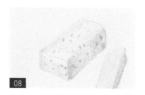

08
如圖，蒟蒻①紋理上色完成。

09
重複步驟 7-8，將蒟蒻②塗畫紋理。

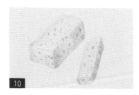

10
如圖，蒟蒻紋理上色完成。

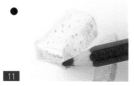

11
以深咖啡色色鉛筆將蒟蒻①左側運用W式塗畫上色，以繪製暗部。

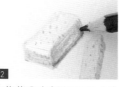

12
將蒟蒻①右側運用W式塗畫上色。

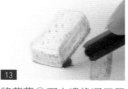

13
將蒟蒻①下方邊緣運用單向橫式塗畫上色，以加強輪廓線。

14
如圖，蒟蒻①暗部與輪廓上色完成。

15
重複步驟 12-14，塗畫蒟蒻②暗部與輪廓。

16
如圖，蒟蒻繪製完成。

蒟蒻繪製
停格動畫 QRcode

食材 **74** / # 起司片

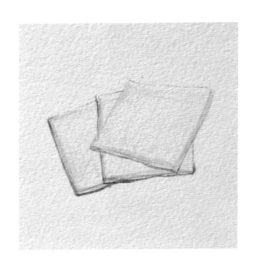

線稿 & 明暗關係圖

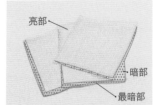

亮部

暗部

最暗部

○ 亮部　● 暗部　● 最暗部

01

以鵝黃色色鉛筆將右側起司片運用 W 式塗畫底色，以繪製亮部。

02

如圖，右側起司片底色繪製完成。

03

重複步驟 1，將其他起司片塗畫底色。

04
如圖，起司片底色繪製完成。

05
以橘黃色色鉛筆將右側起司片邊緣運用單向直式與單向橫式塗畫上色。

06
如圖，右側起司片的邊緣上色完成，即完成暗部。

07
重複步驟 5，將其他起司片的暗部塗畫上色。

08
如圖，起司片暗部上色完成。

09
以棕色色鉛筆將右側起司片邊緣運用單向直式與單向橫式塗畫上色。

10
如圖，右側起司片邊緣上色完成，即完成最暗部繪製。

11
重複步驟 9，將其他起司片輪廓塗畫上色。

12
如圖，起司片繪製完成。

起司片繪製
停格動畫 QRcode

食材 75

奶油

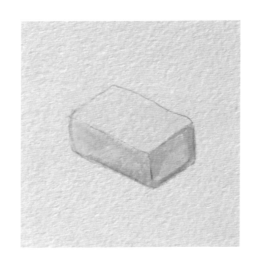

線稿 & 明暗關係圖

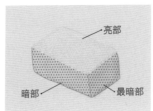

亮部

暗部　　　　最暗部

● 亮部　● 暗部　● 最暗部

步驟說明

01

以金黃色色鉛筆將奶油正面運用W式塗畫底色，以繪製亮部。

02

將奶油左側運用W式塗畫底色。

03

將奶油右側運用W式塗畫底色。

04

如圖，奶油底色繪製完成。

05

以鵝黃色色鉛筆將奶油左側運用W式塗畫上色，以繪製暗部。

06

將奶油右側運用W式塗畫上色。

07

如圖，奶油的暗部上色完成。

08

以橘黃色色鉛筆將奶油左側邊緣運用單向直式塗畫上色，以加強輪廓線。

09

將奶油下方邊緣運用單向橫式與單向直式塗畫上色。

10

以橘黃色色鉛筆將奶油右側邊緣運用W式塗畫上色，以繪製最暗部。

11

將奶油右下方邊緣運用W式塗畫上色，以增加層次感。

12

如圖，奶油繪製完成。

奶油繪製
停格動畫 QRcode

食材
76

韓式辣醬

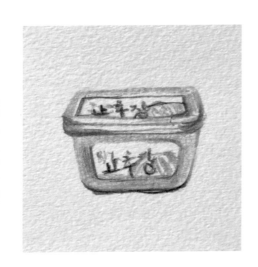

線稿 & 明暗關係圖

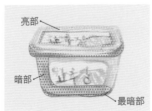

亮部

暗部

最暗部

● 亮部　● 暗部　● 最暗部

`01` 以橘紅色色鉛筆將盒蓋表面四周運用 W 式塗畫底色。
（註：盒蓋包裝留白不上色。）

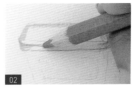

`02` 將盒蓋側邊運用 W 式塗畫底色。

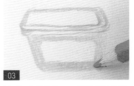

`03` 將盒身運用 W 式塗畫底色。
（註：盒身包裝留白不上色。）

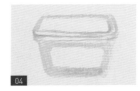

`04` 如圖，韓式辣醬盒子底色繪製完成，即完成亮部。

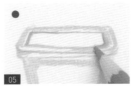

`05` 以磚紅色色鉛筆將盒蓋包裝邊緣運用單向弧形塗畫上色。

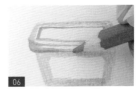

`06` 將盒蓋側邊運用 W 式塗畫上色。

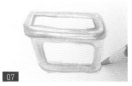

07

將盒身與包裝邊緣運用單向弧形塗畫上色，以增加層次感。

08

如圖，盒子暗部上色完成。

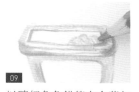

09

以磚紅色色鉛筆在盒蓋包裝右側運用 W 式塗畫上色，以繪製包裝上的圖案。

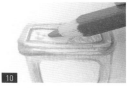

10

將盒蓋包裝左側的圖案運用 W 式塗畫上色。

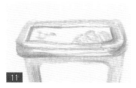

11

如圖，盒蓋包裝的圖案繪製完成。

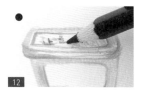

12

以黑色色鉛筆將盒蓋包裝塗畫上色，以繪製產品名稱。

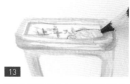

13

將盒蓋包裝右側運用單向弧形塗畫上色，以繪製包裝圖案的輪廓。

14

如圖，盒蓋包裝繪製完成。

15

重複步驟 12-14，將盒身包裝塗畫完成。

16

以黑色色鉛筆將盒身下方邊緣運用單向弧形塗畫上色，以繪製最暗部。

17

如圖，韓式辣醬繪製完成。

韓式辣醬繪製
停格動畫 QRcode

食材
77
/
酒粕

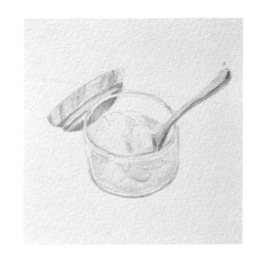

線稿 & 明暗關係圖

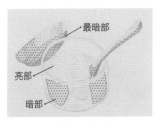

最暗部

亮部

暗部

● 亮部　● 暗部　● 最暗部

步驟說明

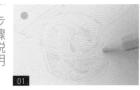

01 以膚色色鉛筆將酒粕運用 W 式塗畫底色,以繪製的亮部。

02 如圖,酒粕底色繪製完成。(註:須預留罐子反光點不上色。)

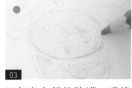

03 以灰色色鉛筆將罐口邊緣運用單向弧形塗畫上色,以繪製亮部。

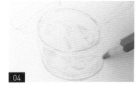

04 將罐底邊緣塗畫上色。

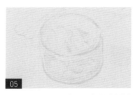

05 如圖,酒粕罐子邊緣繪製完成。

06 以土黃色色鉛筆將湯匙握把正面運用 W 式塗畫底色,以繪製亮部。

07 將湯匙握把側面運用 W 式塗畫底色，以繪製暗部。

（註：繪製力度須大於步驟6。）

08 以土黃色色鉛筆將蓋子上半部運用 W 式塗畫底色。

09 將蓋子中間運用 W 式塗畫底色。

10 將蓋子下半部運用 W 式塗畫底色。

11 如圖，蓋子底色繪製完成。

12 以巧克力色色鉛筆將蓋子上半部運用單向弧形間隔上色，以繪製紋理。

13 將蓋子中間邊緣運用單向弧形塗畫上色，以加深暗部。

14 將蓋子下半部邊緣運用單向弧形塗畫上色，以加強輪廓線。

15 將蓋子下半部運用 W 式塗畫上色，以繪製最暗部。

16 以巧克力色色鉛筆將湯匙側面運用 W 式塗畫上色，以加強輪廓線。

17 如圖，酒粕繪製完成。

酒粕繪製
停格動畫 QRcode

食材
78
/

味噌

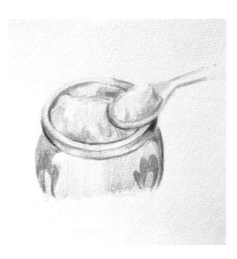

線稿 & 明暗關係圖

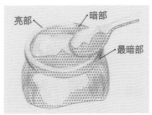

亮部　暗部　最暗部

● 亮部　● 暗部　● 最暗部

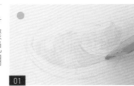

01 以橘黃色色鉛筆將味噌運用 W 式塗畫底色,以繪製亮部。

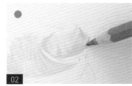

02 以土黃色色鉛筆將湯匙上的味噌邊緣運用 W 式塗畫上色,以繪製暗部。

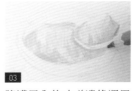

03 將罐子內的味噌邊緣運用 W 式塗畫上色。

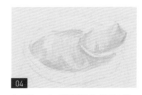

04 如圖,味噌暗部上色完成。

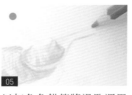

05 以灰色色鉛筆將湯匙運用 W 式塗畫輪廓線,以繪製亮部。

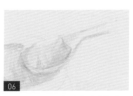

06 如圖,湯匙底色繪製完成。

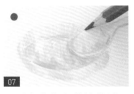

07 以巧克力色色鉛筆將罐口運用 W 式塗畫底色，以繪製輪廓線。

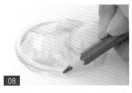

08 將罐口邊緣運用 W 式塗畫上色，以繪製暗部。

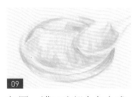

09 如圖，罐口暗部上色完成。

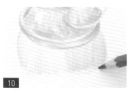

10 將罐身運用 W 式塗畫底色。

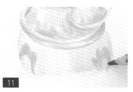

11 將罐身的花朵圖案運用 W 式塗畫上色。

12 如圖，罐子底色繪製完成。

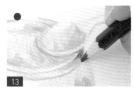

13 以棕色色鉛筆將罐口右側與湯匙下方運用 W 式塗畫湯匙陰影。

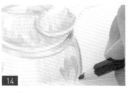

14 將罐身右側邊緣運用單向弧形塗畫，以繪製最暗部。

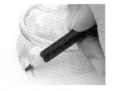

15 將罐身左側邊緣運用 W 式塗畫上色。

16 將罐口邊緣運用單向弧形塗畫上色，以加強輪廓。

17 如圖，味噌繪製完成。

味噌繪製
停格動畫 QRcode

食材

79

糯米粉

01

以灰色色鉛筆將包裝袋四周運用 W 式塗畫底色，以繪製亮部。

02

將包裝袋的標籤紙左側與下方運用 W 式塗畫底色。

03

如圖，糯米粉包裝袋底色繪製完成。

04

以土黃色色鉛筆將標籤紙左側運用單向直式塗畫上色，以繪製長方形圖案。

05

將標籤紙右上方運用 W 式塗畫上色，以繪製正方形圖案。

06

將標籤紙邊緣運用單向直式與單向橫式塗畫上色，以繪製標籤紙的輪廓。

線稿 & 明暗關係圖

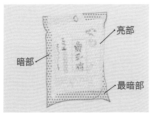

亮部

暗部

最暗部

● 亮部　● 暗部　● 最暗部

07 將標籤紙右下方運用 W 式塗畫上色，以繪製包裝袋上的色塊圖案。

08 如圖，包裝袋圖案繪製完成。

09 以棕色色鉛筆在標籤紙左側運用 W 式塗畫上色，以繪製說明文字。

10 在標籤紙右上方運用 W 式塗畫上色，以繪製包裝上的色塊圖案。

11 如圖，包裝袋上的圖案與文字上色完成。

12 以黑色色鉛筆將標籤紙塗畫上色，以繪製產品名稱。

13 如圖，產品名稱繪製完成。

14 將包裝袋邊緣運用單向直式與單向橫式塗畫上色，以繪製輪廓。

15 將包裝袋上方運用圓圈狀塗畫圓形，以繪製孔洞。

16 將包裝袋邊緣運用單向直式塗畫上色，以繪製輪廓。

17 如圖，糯米粉繪製完成。

糯米粉繪製
停格動畫 QRcode

食材
80／

抹茶粉

線稿 & 明暗關係圖

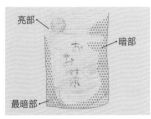

- 亮部
- 暗部
- 最暗部

亮部
暗部
最暗部

01 以草綠色色鉛筆將包裝袋上的抹茶粉圖案運用 W 式塗畫底色，以繪製亮部。

02 以綠色色鉛筆將包裝袋運用 W 式塗畫底色，以繪製亮部。

03 將包裝袋上方運用單向橫式塗畫上色，以繪製包裝袋的夾鏈。

04 以橘紅色色鉛筆將包裝袋 Logo 運用圓圈狀與 W 式塗畫上色。

05 將包裝袋左方運用單向直式與單向橫式塗畫上色，以繪製長方形圖案。

06 如圖，抹茶粉包裝的橘紅色圖案上色完成。

07 以青蘋果綠色鉛筆將右上抹茶粉圖案運用 W 式塗畫上色，以繪製暗部。

08 將包裝袋左下方運用 W 式塗畫上色，以繪製包裝袋的最暗部。

09 將包裝袋下方的抹茶圖案運用 W 式塗畫上色。

10 重複步驟 8，將包裝袋右下方塗畫上色。

11 如圖，抹茶粉包裝袋的暗部塗畫完成。

12 以土黃色色鉛筆將包裝下方的茶碗圖案運用 W 式塗畫上色。

13 將包裝袋右上方湯匙輪廓運用 W 式塗畫上色。

14 將包裝袋上的茶碗輪廓左側運用 W 式塗畫上色。

15 如圖，抹茶粉包裝袋上的圖案繪製完成。

16 以黑色色鉛筆在抹茶粉包裝袋中間寫出產品名稱。

17 如圖，抹茶粉繪製完成。

抹茶粉繪製
停格動畫 QRcode

食材
81
/
柳橙汁

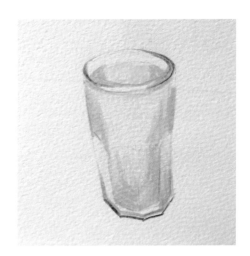

線稿 & 明暗關係圖

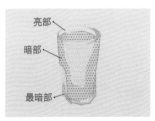

亮部
暗部
最暗部

● 亮部　● 暗部　● 最暗部

01

以鵝黃色色鉛筆將柳橙汁側面運用 W 式塗畫底色。

（註：須預留杯子反光處不上色。）

02

重複步驟 1，將柳橙汁上面塗畫底色。

03

以橘黃色色鉛筆將柳橙汁上面的左右兩側運用 W 式塗畫上色，以加深暗部。

04

將杯身左側運用 W 式塗畫上色。

05

將杯身右側運用 W 式塗畫上色。

06

將杯底邊緣運用單向直式塗畫上色，以加強輪廓線。

07 將杯口外緣運用單向弧形塗畫上色。

08 將杯口內緣運用單向弧形塗畫上色。

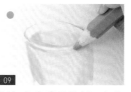

09 以灰色色鉛筆將杯口左右兩側運用單向弧形塗畫上色,以繪製杯口。

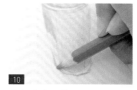

10 將杯身左下側運用 W 式塗畫上色。

11 將杯身右下側杯壁塗畫上色,以增加立體感。

12 如圖,杯子的暗部塗畫完成。

13 以棕色色鉛筆將杯口左右兩側運用單向弧形塗畫上色,以加強輪廓線。

14 將杯底運用單向直式塗畫上色,以繪製最暗部。

15 如圖,柳橙汁繪製完成。

柳橙汁繪製
停格動畫 QRcode

食材
82
/
塔皮

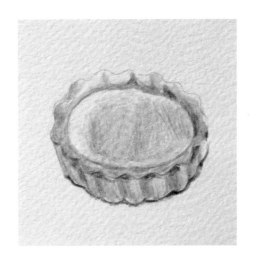

線稿 & 明暗關係圖

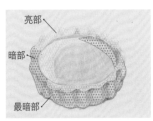

亮部
暗部
最暗部

● 亮部　● 暗部　● 最暗部

01 以鵝黃色色鉛筆將塔皮表面運用W式塗畫底色,以繪製亮部。

02 如圖,塔皮表面底色繪製完成。

03 以橘黃色色鉛筆將塔皮側面運用 W 式塗畫底色。

04

將塔皮表面運用 W 式塗畫上色，以增加層次感。

05

以土黃色色鉛筆將塔皮表面邊緣運用 W 式塗畫上色，以繪製暗部。

06

如圖，塔皮表面的暗部塗畫完成。

07

以巧克力色色鉛筆將塔皮表面邊緣運用 W 式塗畫上色，以繪製最暗部。

08

將塔皮表面運用 W 式塗畫上色，以繪製最暗部。

09

將塔皮側面凹下處運用 W 式塗畫上色，以繪製最暗部，增加烤邊焦黃感。

10

將塔皮表邊緣面凹下處運用 W 式塗畫上色，以增加立體感。

11

以棕色色鉛筆將塔皮下方邊緣運用單向弧形塗畫上色，以加強輪廓線。

12

如圖，塔皮繪製完成。

塔皮繪製
停格動畫 QRcode

食材
83
/

消化餅

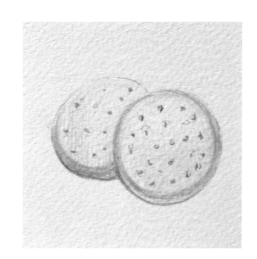

線稿 & 明暗關係圖

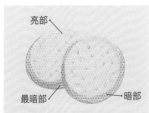

亮部

最暗部 暗部

● 亮部　● 暗部　● 最暗部

步驟說明

01

以橘黃色色鉛筆將消化餅①左側運用W式塗畫底色。

02

將消化餅①右側運用W式塗畫底色。

03

如圖,消化餅①的底色繪製完成。

04

重複步驟1-2,將消化餅②塗畫底色。

05

如圖,消化餅②的底色繪製完成。

06

以土黃色色鉛筆將消化餅①左側邊緣運用W式塗畫上色,以繪製暗部。

07

將消化餅①右側邊緣運用W式塗畫上色。

08

如圖，消化餅①的暗部上色完成。

09

重複步驟6，繪製消化餅②的暗部。

10

如圖，消化餅的暗部上色完成。

11

以橘色色鉛筆將消化餅①左側邊緣運用W式塗畫上色，以加強層次感。

12

將消化餅①右側邊緣運用W式塗畫上色。

13

如圖，消化餅①邊緣加強上色完成。

14

重複步驟12，將消化餅②邊緣加強上色。

15

如圖，消化餅邊緣加強上色完成。

16

將消化餅①運用點狀塗畫上色，以繪製孔洞。

17

如圖，消化餅①孔洞繪製完成。

18

重複步驟16，將消化餅②左側塗畫孔洞。

19

將消化餅②右側運用點狀塗畫上色。

20

如圖,消化餅孔洞繪製完成。

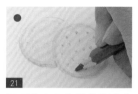

21

以巧克力色色鉛筆將消化餅①表面孔洞運用點狀塗畫上色,以繪製最暗部。

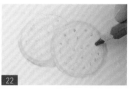

22

承步驟21,持續運用點狀塗畫消化餅①表面孔洞的最暗部,以增加層次感。

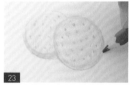

23

將消化餅①邊緣運用單向弧形塗畫上色,以繪製消化餅①的輪廓。

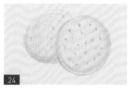

24

如圖,消化餅①最暗部與輪廓上色完成。

25

重複步驟21,將消化餅②表面孔洞塗畫上色,以繪製最暗部。

26

重複步驟22,持續塗畫消化餅②表面孔洞的最暗部。

27

最後,將消化餅②的輪廓運用單向弧形塗畫上色即可。

消化餅繪製
停格動畫 QRcode

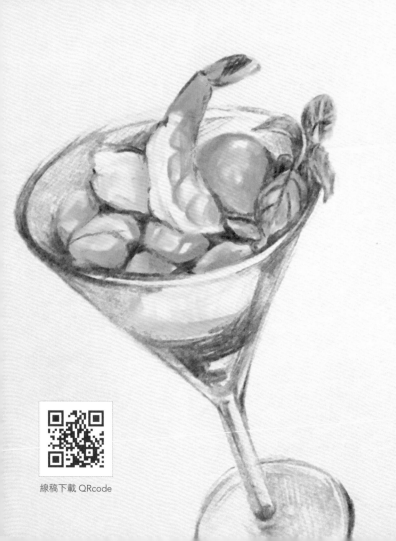

線稿下載 QRcode

開胃菜與
湯品

Appetizer & Soup

01

開胃菜與湯品
Appetizer & Soup

涼拌小黃瓜

小黃瓜 P.72

蒜頭 P.90

紅辣椒 P.116

❊ 線稿及明暗關係圖

亮部

暗部

最暗部

● 亮部　● 暗部　● 最暗部

步驟說明 How to make

露出果肉小黃瓜繪製

27　25

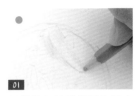

01 以草綠色色鉛筆將右側小黃瓜上色（單向直式），以繪製果肉。

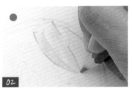

02 以青蘋果綠色鉛筆將右側小黃瓜邊緣上色（單向弧形），以繪製果皮。

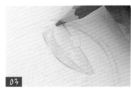

03 承步驟 2，將小黃瓜上方果皮上色（W 式）。

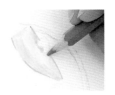

04

承步驟 3，加強小黃瓜側邊上色（單向直式），以繪製暗部。

05

重複步驟 1-4，將其他小黃瓜上色。

無露出果肉小黃瓜繪製

06

以綠色色鉛筆將左下方小黃瓜上色（單向直式）。

（註：須預留亮點不上色。）

07

將小黃瓜左側與下方邊緣上色（單向直式、弧形）。

08

以軍綠色色鉛筆將下方小黃瓜上色（W式），以繪製紋理與暗部。

09

重複步驟 6-8，將其他小黃瓜上色。

紅辣椒繪製

10

以紅色色鉛筆將左下方紅辣椒上色（圓圈狀），以繪製果皮。

11

將紅辣椒中間上色（W式），以繪製種子。

12

重複步驟 10-11，將其他紅辣椒上色。

蒜頭與醬汁繪製

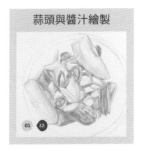

以鵝黃色色鉛筆將左下方蒜頭上色（W式）。（註：須預留亮點不上色。）

以巧克力色色鉛筆將左下方蒜頭上色（單向直式）以繪製醬汁。

重複步驟 13-14，將其他蒜頭和醬汁上色。

玻璃碗繪製

以水手藍色鉛筆將玻璃碗上色（W式）。（註：須預留透光處不上色。）

如圖，玻璃碗底色繪製完成，即完成亮部與輪廓。

以天空藍色鉛筆將碗口內側上色（單向弧形），以繪製暗部與輪廓。

將碗口上方外側輪廓上色（單向弧形），以加強輪廓線。

將碗口右內側輪廓上色（單向弧形），以繪製暗部。

涼拌小黃瓜繪製
停格動畫 QRcode

涼拌茄子

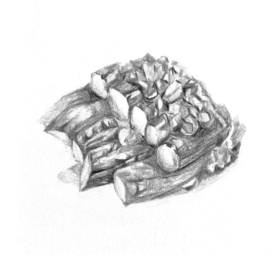

茄子 P.74

青蔥 P.86

蒜頭 P.90

紅辣椒 P.116

❈ 線稿及明暗關係圖

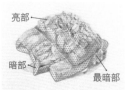

亮部

暗部

最暗部

○ 亮部　● 暗部　● 最暗部

配色

深紫色　16

紫紅色　15

咖啡色　29

鵝黃色　03

草綠色　27

軍綠色　24

橘紅色　06

磚紅色　08

棕色　28

步驟說明 *How to make*

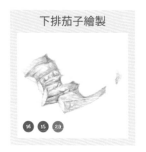

下排茄子繪製

16　15　29

01

以深紫色色鉛筆將右側茄子表面上色（W式）。（註：須預留亮點不上色。）

02

重複步驟1，塗畫其他茄子的底色，即完成亮部。

03

以紫紅色色鉛筆將右側茄子上色（W式），以繪製暗部。

04
如圖，右側茄子暗部上色完成。

05
重複步驟3，塗畫其他茄子的暗部。

06
以咖啡色色鉛筆將右側茄子上色（W式），以繪製茄子沾染醬油處。

07
如圖，右側茄子沾染醬油處上色完成。

08
重複步驟6，完成其他茄子沾染醬油處上色。

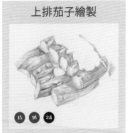

上排茄子繪製

15 16 28

09
以紫紅色色鉛筆將右側茄子表面上色（W式）。（註：須預留亮點不上色。）

10
重複步驟9，塗畫其他茄子的底色。

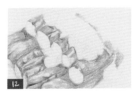

11
以深紫色色鉛筆將茄子左側塗畫暗部（單向橫式、弧形）。

12
如圖，上排茄子暗部上色完成。（註：須預留亮點不上色。）

13
以棕色色鉛筆將茄子切面邊緣上色（W式），以繪製茄子沾染醬油處。

14
重複步驟13，塗畫其他茄子沾染醬油處。

調味料與醬油繪製

03　27　24　06　08　28

以鵝黃色色鉛筆將茄子上方上色（W式），以繪製蒜頭。

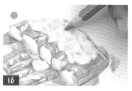

以草綠色色鉛筆將茄子上方上色（W式），以繪製青蔥底色。

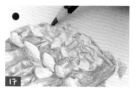

以軍綠色色鉛筆將青蔥上色（W式），以繪製暗部。

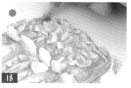

以橘紅色色鉛筆將茄子上方上色（W式），以繪製紅辣椒。

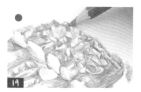

以磚紅色色鉛筆將紅辣椒上色（W式），以繪製暗部。

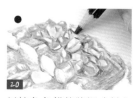

以棕色色鉛筆將調味料之間上色（W式），即為醬油。

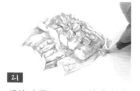

重複步驟 16-20，塗畫其他區域的調味料及醬油。

盤底醬油繪製

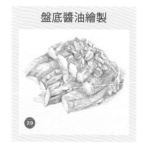

29

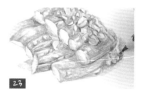

以咖啡色色鉛筆將下排茄子周圍上色（W式），以繪製醬油底色。

將下排茄子周圍上色（W式），以繪製最暗部。

涼拌茄子繪製
停格動畫 QRcode

189

配色

04　橘黃色

05　橘色

06　橘紅色

08　磚紅色

27　草綠色

25　青蘋果綠

29　咖啡色

35　灰色

03

開胃菜與湯品
Appetizer & Soup

韓式泡菜

大白菜 P.58

韭菜 P.84

白蘿蔔 P.66

青蔥 P.86

紅蘿蔔 P.68

泡菜 P.126

❊ 線稿及明暗關係圖

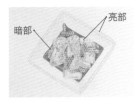

暗部　　　亮部

● 亮部　● 暗部

步驟說明 *How to make*

泡菜繪製

04　05　06　08

●

01

以橘黃色色鉛筆將泡菜上色（W式），以繪製亮部。（註：須預留亮點不上色。）

●

02

以橘色色鉛筆將泡菜左側上色（W式），以繪製暗部。

03

將泡菜右側上色（W式），以增加層次感。

04

以橘紅色色鉛筆將泡菜左側上色（W式），以繪製泡菜沾染辣醬處。

05

承步驟4，將泡菜下方上色（W式），以加強立體感。

06

承步驟5，將泡菜右側上色，以繪製泡菜沾染辣醬處。

07

以磚紅色色鉛筆將泡菜左側上色（點狀），以繪製泡菜上的辣醬。

08

承步驟7，將泡菜右側上色（單向弧形）。

09

重複步驟1-8，完成其他泡菜上色。

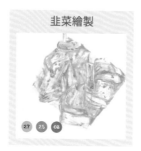

韭菜繪製

27　25　08

10

以草綠色色鉛筆將右側韭菜上色（W式），以繪製底色。

11

以青蘋果綠色鉛筆將韭菜上色（W式），以繪製暗部。

12

以磚紅色色鉛筆將韭菜上色（W式），以繪製辣醬。

13

重複步驟10-12，完成其他韭菜上色。

醬汁繪製

以咖啡色色鉛筆將盤內上方上色（W式），以繪製醬汁。

將盤內右側上色（W式）。

將盤內下方上色（W式）。

承步驟16，將盤內塗滿顏色，即完成醬汁繪製。

盤子繪製

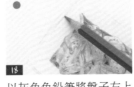

以灰色色鉛筆將盤子左上方邊緣上色（W式），以繪製輪廓。

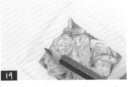

將盤子左側上色（W式），以繪製的亮部。

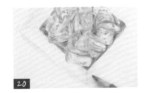

將盤子左側與下方上色（W式）。

將盤子右上方邊緣上色（單向弧形）。

承步驟21，將盤子右側邊緣上色（單向弧形）。

韓式泡菜繪製
停格動畫 QRcode

192

鮪魚酪梨沙拉

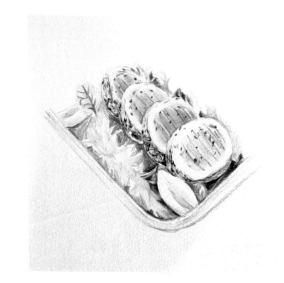

蒜頭 P.90

蛋 P.102

酪梨 P.130

檸檬 P.142

✳ 線稿及明暗關係圖

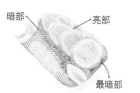

暗部　　　　　亮部

最暗部

○ 亮部　● 暗部　● 最暗部

鵝黃色　03

土黃色　31

深咖啡色　30

粉紅色　12

紫色　14

橘黃色　04

水手藍

草綠色　27

青蘋果綠　25

步驟說明 How to make

鮪魚繪製

03　31　50　12　14

01

以鵝黃色色鉛筆將右側鮪魚上色（W式），以繪製亮部。

02

以土黃色色鉛筆將鮪魚煎面上色（W式），以繪製暗部。

03

以深咖啡色色鉛筆將鮪魚煎面上色（圓圈狀），以繪製芝麻。

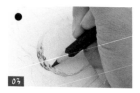

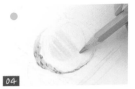

04

以粉紅色色鉛筆將鮪魚切面上色（W式），繪製魚肉未熟處。

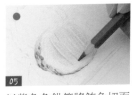

05

以紫色色鉛筆將鮪魚切面上色（單向直式），以繪製紋理。

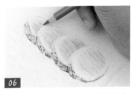

06

重複步驟 1-5，將其他鮪魚塗畫完成。

蛋繪製

03　04　19

07

以鵝黃色色鉛筆將下方水煮蛋切片的蛋黃上色（W式），以繪製亮部。

08

承步驟7，以橘黃色色鉛筆將蛋黃左側上色（W式），以繪製暗部。

09

承步驟8，以水手藍色鉛筆將蛋白左側與下方上色（W式），以繪製暗部。

10

重複步驟 7-9，將另一片水煮蛋塗畫完成。

生菜與紅酸模繪製

27　25　14

11

以草綠色色鉛筆將生菜上色（W式），以繪製亮部。

12

以青蘋果綠色鉛筆將生菜上色（W式），以繪製暗部。

13

以草綠色色鉛筆將左上方紅酸模上色（W式），以繪製底色。

194

14
以紫色色鉛筆將左上方的紅酸模上色（單向弧形），即完成葉脈繪製。

醬汁與保鮮盒繪製

30 12 19

15
以深咖啡色色鉛筆將食材空白處上色（W式），以繪製醬汁。

16
如圖，醬汁繪製完成。

17
以粉紅色色鉛筆將保鮮盒外緣上色（W式）。

18
以水手藍色鉛筆將保鮮盒邊緣上色（單向弧形），加強輪廓線繪製。

香料繪製

30 27

19
以深咖啡色色鉛筆將鮪魚表面上色（點狀），以繪製胡椒。

20
以草綠色色鉛筆將鮪魚表面上色（點狀），以繪製香料。

21
最後，重複步驟 19-20，繪製其他鮪魚上的香料即可。

鮪魚酪梨沙拉繪製
停格動畫 QRcode

195

鵝黃色 03

橘黃色 04

巧克力色 32

土黃色 31

草綠色 27

青蘋果綠 25

紅色 07

05

開胃菜與湯品
Appetizer & Soup

惡魔蛋

香菜 P.96

蛋 P.102

酸黃瓜 P.108

❈ 線稿及明暗關係圖

亮部

暗部

最暗部

● 亮部　● 暗部　● 最暗部

步驟說明 *How to make*

美乃滋繪製

03　04　32

以鵝黃色色鉛筆將美乃滋左側上色（W式），以繪製亮部。

02

將美乃滋右側上色（W式）。

03

以橘黃色色鉛筆將美乃滋左側上色（W式），以繪製暗部。

04

重複步驟 3，將美乃滋右側上色，以增加層次感。

05

以巧克力色色鉛筆將美乃滋左下方邊緣上色（單向弧形），以加強輪廓繪製。

06

將美乃滋右上方邊緣上色（單向弧形），以增加立體感。

蛋白繪製

③¹ ³²

07

以土黃色色鉛筆將蛋白左側上色（W 式），以繪製底色。

08

將蛋白右側上色（W 式）。

09

將蛋白右上方邊緣上色（單向弧形），以繪製輪廓。

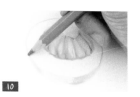

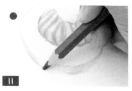

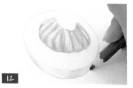

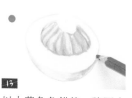

10

重複步驟 9，將蛋白左側邊緣上色。

11

以巧克力色色鉛筆將蛋白左側上色（W 式），以加強輪廓線。

12

承步驟 11，將蛋白下方邊緣上色（單向弧形）。

13

以土黃色色鉛筆，將蛋白右側上色（W 式），以繪製最暗部。

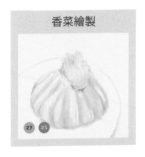

香菜繪製

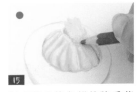

14 以草綠色色鉛筆將香菜上色（W式），以繪製底色。

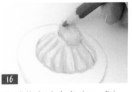

15 以青蘋果綠色鉛筆將香菜左邊上色（W式），以繪製瓜皮。

16 將香菜右邊上色（W式），以增加層次感。

17 將香菜與美乃滋交界處上色（單向弧形）。

辣粉繪製

18 以紅色色鉛筆將美乃滋左側上色（點狀），以繪製辣粉。

19 承步驟18，將美乃滋中間上色（點狀）。

20 承步驟19，將美乃滋右側上色（點狀）。

21 將蛋白左側上色（點狀），以繪製辣粉，並製造出灑調味料的效果。

惡魔蛋繪製
停格動畫 QRcode

番茄起司布切塔

法式麵包 P.18

番茄 P.78

九層塔 P.94

檸檬 P.142

＊ 線稿及明暗關係圖

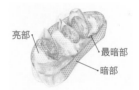

亮部

最暗部

暗部

● 亮部　　● 暗部　　● 最暗部

配色

鵝黃色　03

橘黃色　04

橘紅色　06

深咖啡色　30

紅色　07

草綠色　27

青蘋果綠　25

土黃色　31

巧克力色　32

步驟說明 How to make

番茄與九層塔繪製

03　04　06　30　07　27　25

01

以鵝黃色色鉛筆將番茄上色（W式），繪製亮部。
（註：須預留亮點不上色。）

02

以橘黃色色鉛筆將番茄塗畫同色系疊色（W式），以繪製暗部。

03

以橘紅色色鉛筆將番茄上色（W式），以繪製最暗部。

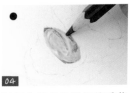

04
以深咖啡色色鉛筆將番茄上色（W式），以繪製番茄烤焦處。

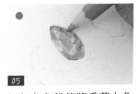

05
以紅色色鉛筆將番茄上色（W式），以加強最暗部上色。

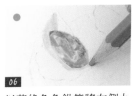

06
以草綠色色鉛筆將左側九層塔葉片上色（W式），以繪製亮部。

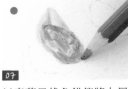

07
以青蘋果綠色鉛筆將九層塔葉片上色（W式），以繪製暗部。

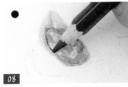

08
以深咖啡色色鉛筆將番茄與九層塔交界處上色（單向弧形），以繪製最暗部。

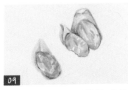

09
重複步驟1-8，將其他番茄與九層塔塗畫完成。

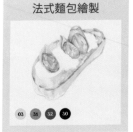

法式麵包繪製

03　31　32　30

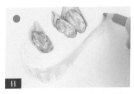

10
以鵝黃色色鉛筆將法式麵包側面上色（W式），以繪製亮部。

11
以土黃色色鉛筆將法式麵包側面上色（W式），以繪製暗部。

12
以巧克力色色鉛筆將法式麵包側面上色（W式），以繪製最暗部。

13
以深咖啡色色鉛筆將法式麵包下側邊緣上色（單向弧形），以加強輪廓繪製。

14
重複步驟10，以土黃色色鉛筆塗畫麵包烤邊。（註：須預留起司不上色。）

15 重複步驟 14，以巧克力色色鉛筆加強法式麵包烤邊上色（W 式），為暗部。

16 以深咖啡色色鉛筆將法式麵包表面上色（單向弧形），以繪製最暗部。

起司繪製

03 31 30

17 以鵝黃色色鉛筆將右方的起司上色（W 式）。（註：須預留亮部不上色。）

18 以土黃色色鉛筆將上方的起司上色（W 式），以繪製陰影。

19 以深咖啡色色鉛筆將九層塔與起司交界處上色（單向弧形），以加強立體感。

20 將麵包表面上色（W 式），以繪製法式麵包烤焦處。

21 承步驟 20，持續繪製法式麵包烤焦處。

其他細節繪製

06

22 以橘紅色色鉛筆將麵包表面上色（W 式），以繪製番茄醬汁。

番茄起司布切塔繪製
停格動畫 QRcode

配色

鵝黃色
03

橘黃色
04

橘紅色
06

巧克力色
32

深咖啡色
30

灰色
35

藍色
21

草綠色
27

青蘋果綠
25

土黃色
31

07

開胃菜與湯品
Appetizer & Soup

鮭魚味噌湯

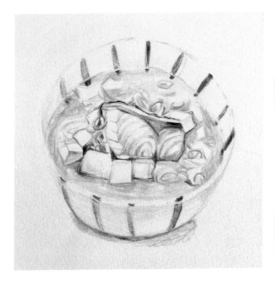

鮭魚 P.50

豆腐 P.106

薑 P.92

青蔥 P.86

味噌 P.170

❈ **線稿及明暗關係圖**

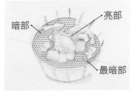

暗部　　　　　　　亮部

最暗部

● 亮部　● 暗部　● 最暗部

步驟説明 *How to make*

鮭魚繪製

03　04　06　32　30　35　21

01

以鵝黃色色鉛筆將碗中的鮭魚上色（Ｗ式），以繪製亮部。

02

以橘黃色色鉛筆將鮭魚上色（單向弧形），以繪製紋理。

03

以橘紅色色鉛筆將鮭魚上色（Ｗ式），以繪製暗部。

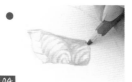

04

以巧克力色色鉛筆將魚皮下方的魚肉上色（W式），以繪製最暗部。

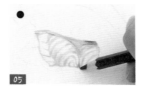

05

承步驟4，以深咖啡色色鉛筆將魚肉上色（W式）。

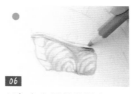

06

以灰色色鉛筆將鮭魚上方上色（單向弧形），以繪製底色。

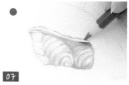

07

以藍色色鉛筆將魚皮塗畫疊色（單向弧形），以繪製魚鱗。

蔥花繪製

03 27 25

08

以鵝黃色色鉛筆將鮭魚左側蔥花上色（單向弧形），以繪製底色。

09

以草綠色色鉛筆將蔥花塗畫疊色（單向弧形），以繪製暗部。

10

以青蘋果綠色鉛筆將蔥花上色（單向弧形），以加強層次感。

11

重複步驟8-10，完成其他蔥花上色。

豆腐與味噌湯繪製

03 35 31 30

12

以鵝黃色色鉛筆將下方豆腐亮部上色（W式）。（註：須預留亮面不上色。）

13

以灰色色鉛筆將豆腐邊緣上色（W式），以繪製暗部。

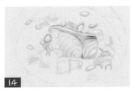

14

重複步驟 12-13，完成其他豆腐上色。

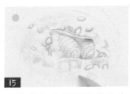

15

以鵝黃色色鉛筆將碗內右側上色（W式），以繪製味噌湯的亮部。

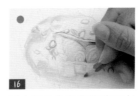

16

以土黃色色鉛筆將碗內右側塗畫疊色（W式），以繪製味噌湯的暗部。

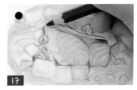

17

以深咖啡色色鉛筆將鮭魚附近的湯上色（W式），以繪製味噌湯的最暗部。

湯碗繪製

35　21　30

18

以灰色色鉛筆將湯碗上色（W式），以繪製底色。

19

以藍色色鉛筆將湯碗塗畫上色（W式），以繪製花紋。

20

以深咖啡色色鉛筆在藍色花紋右側上色（W式），以繪製湯碗的花紋。

21

重複步驟 18-20，依序將湯碗的花紋上色。

22

以深咖啡色色鉛筆將湯碗下方上色（W式），以繪製陰影。

鮭魚味噌湯繪製
停格動畫 QRcode

麻油雞酒

雞肉 P.36

薑片 P.92

※ 線稿及明暗關係圖

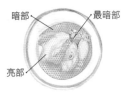

暗部　　　　　最暗部

亮部

● 亮部　● 暗部　● 最暗部

配色

鵝黃色　03

土黃色　31

巧克力色　32

棕色　28

橘黃色　04

咖啡色　29

黑色　36

橘色　05

水手藍　19

步驟說明 How to make

雞肉繪製

● 03　31　32　28　04

01

以鵝黃色色鉛筆將雞肉上色（W式），繪製亮部。
（註：須預留亮點不上色。）

02

以土黃色色鉛筆將雞肉右側塗畫疊色（W式），以以繪製暗部。

03

以巧克力色色鉛筆將雞肉右側上色（W式），以繪製最暗部。

04

以棕色色鉛筆將雞肉右上方上色（點狀），以繪製骨髓。

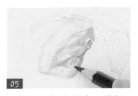

05

將雞肉右側上色（W式），以繪製陰影。

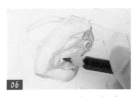

06

將雞肉右側直向上色（W式），以繪製紋理。

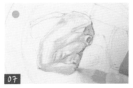

07

以橘黃色色鉛筆將雞肉上色（W式），以繪製雞皮的色澤。

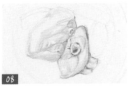

08

重複步驟1-7，完成其他雞肉上色。

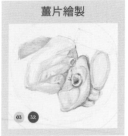

薑片繪製

03 32

09

以鵝黃色色鉛筆將右側的薑片上色（W式），以繪製亮部。

10

以巧克力色色鉛筆將薑片邊緣上色（單向弧形），以增加層次感。

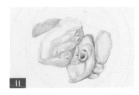

11

重複步驟9-10，完成其他薑片上色。

米血繪製

29 36

12

以咖啡色色鉛筆將米血上色（W式），繪製亮部。
（註：須預留米粒不上色。）

13

以黑色色鉛筆將米血上色（W式），以繪製暗部。

麻油雞酒繪製

04 05 29

14

以橘黃色色鉛筆將湯底上色（W式），以繪製麻油雞酒的底色。

15

以橘色色鉛筆將湯底塗畫疊色（W式），以繪製麻油雞酒的色澤。

16

以咖啡色色鉛筆將湯料周圍上色（W式），以繪製麻油雞酒的最暗部。

17

承步驟16，將湯碗內側周圍上色（W式），增加立體感。

湯碗繪製

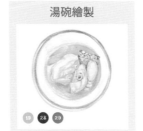

19 28 29

18

以水手藍色鉛筆將湯碗內側上色（W式），以繪製底色。

19

以棕色色鉛筆將湯碗內側上色（W式），以繪製陶瓷的自然紋路。

20

將碗口邊緣上色（單向弧形）。（註：須預留反光點不上色。）

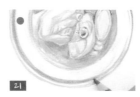

21

以咖啡色色鉛筆將碗口邊緣塗畫疊色（單向弧形），加強碗口輪廓的上色。

麻油雞酒繪製
停格動畫 QRcode

09

開胃菜與湯品
Appetizer & Soup

韓式豆腐鍋

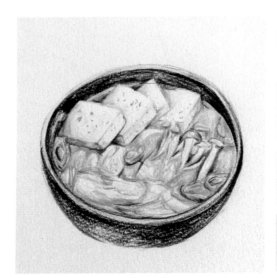

鴻喜菇 P.98

豆腐 P.106

綠辣椒
P.118

泡菜 P.126

✲ 線稿及明暗關係圖

暗部　　　　　　最暗部

亮部

● 亮部　● 暗部　● 最暗部

步驟說明 *How to make*

豆腐繪製

03 04 06 29

01

以鵝黃色色鉛筆將左側豆腐亮部上色（W式）。（註：須預留亮面不上色。）

02

以橘黃色色鉛筆將豆腐右側塗畫疊色（W式），以加強層次感。

03

以橘紅色色鉛筆將豆腐上色（W式、點狀），以繪製辣醬。

04

以咖啡色色鉛筆將豆腐下方上色（W式），以繪製暗部。

05

重複步驟1-4，將碗內其他豆腐塗畫完成。

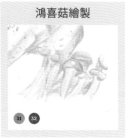

鴻喜菇繪製

31 32

06

以土黃色色鉛筆將右側鴻喜菇上色（W式），以繪製亮部。

07

以巧克力色色鉛筆將鴻喜菇邊緣上色（W式），以繪製暗部。

08

重複步驟6-7，將碗內其他鴻喜菇塗畫完成。

綠辣椒繪製

27 25

09

以草綠色色鉛筆將綠辣椒上色（圓圈狀），以繪製底色。

10

以青蘋果色色鉛筆將綠辣椒上色（W式），以加強層次感。

11

重複步驟9-10，將碗內其他綠辣椒塗畫完成。

泡菜、湯底與蛋黃繪製

04 06

12

以橘黃色色鉛筆將碗內上色（W式），以繪製湯底底色。

13 以橘紅色色鉛筆將泡菜上色（W式），以繪製辣醬。

14 重複部驟13，將其他泡菜上色。

15 將碗內塗滿，以加強湯底層次感。

16 以橘黃色色鉛筆將右上方上色（W式），以繪製蛋黃。

湯碗與其他細節繪製

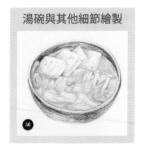

36

17 以黑色色鉛筆將上半部的碗口上色（單向弧形），以繪製輪廓。

18 將碗內側上色（W式），以繪製碗內底色，即為暗部。

19 將碗內豆腐邊緣上色（W式），以繪製最暗部。（註：力度須大於步驟18。）

20 重複步驟18，將下半部的碗口上色（單向弧形）。

21 將鴻喜菇的邊緣上色（W式），以增加立體感。

韓式豆腐鍋繪製
停格動畫 QRcode

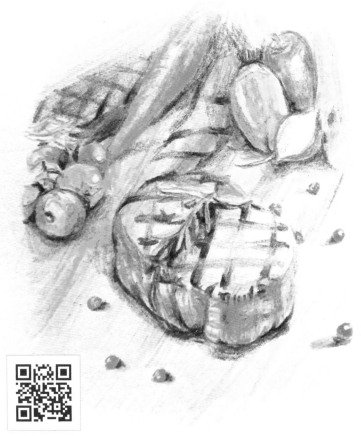

線稿下載 QRcode

CHAPTER

04

主餐、主食

Main meal & Staple food

配色

03 鵝黃色

04 橘黃色

31 土黃色

30 深咖啡色

36 黑色

05 橘色

27 草綠色

25 青蘋果綠

01

主餐、主食
Main meal & staple food
*

味噌酒粕醃銀鱈

銀鱈 P.52

綠辣椒 P.118

酒粕 P.168

味噌 P.170

❋ 線稿及明暗關係圖

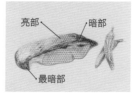

亮部　　暗部

最暗部

● 亮部　● 暗部　● 最暗部

步驟說明 How to make

魚肉繪製

03　04　31　30

01

以鵝黃色色鉛筆將魚肉上色（W式），以繪製亮部。

02

如圖，魚肉底色繪製完成。

03

以橘黃色色鉛筆將魚肉上色（W式），以繪製紋理。

04

如圖,魚肉紋理繪製完成。

05

以土黃色色鉛筆將魚肉上色(W式),以繪製暗部。

06

如圖,魚肉的暗部上色完成。

07

以深咖啡色色鉛筆將魚肉上色(W式),以繪製最暗部。

魚皮繪製

③ ③ ⑥

08

以土黃色色鉛筆將魚皮上色(W式),以繪製亮部。

09

如圖,魚皮底色繪製完成。

10

以深咖啡色色鉛筆將魚皮上色(W式),以加強層次感。

11

如圖,魚皮暗部上色完成。

12

以黑色色鉛筆將魚皮上色(W式),以繪製最暗部。

213

銀鱈細節繪製

05

13

以橘色色鉛筆將魚皮上色（W式），以繪製魚皮的色澤。

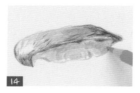
14

重複步驟 13，將魚肉塗畫上色，以繪製焦香感。

綠辣椒繪製

27 25 30

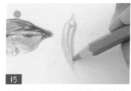
15

以草綠色色鉛筆將綠辣椒上色（單向弧形）。（註：預留亮點不上色。）

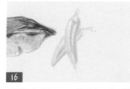
16

重複步驟 15，將另一根綠辣椒塗畫底色，即完成亮部。

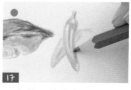
17

以青蘋果綠色鉛筆將綠辣椒上色（單向弧形），以增加層次感。

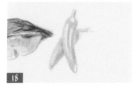
18

重複步驟 17，將另一根綠辣椒塗畫上色。

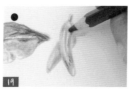
19

以深咖啡色色鉛筆將綠辣椒上色（單向弧形），以繪製暗部。

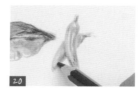
20

重複步驟 19，將另一根綠辣椒塗畫上色。

味噌酒粕醃銀鱈繪製
停格動畫 QRcode

梅干扣肉

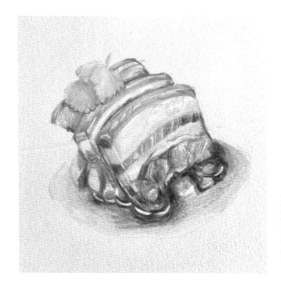

橘色 05
橘紅色 06
橘黃色 04
咖啡色 29
土黃色 31
深咖啡色 30
草綠色 27
青蘋果綠 25

※ 線稿及明暗關係圖

三層肉 P.32

梅干菜 P.120

亮部
暗部
最暗部

● 亮部　● 暗部　● 最暗部

步驟說明 How to make

三層肉①繪製

05 06 04 29 31

01

以橘色色鉛筆將豬皮上色（W式），繪製亮部。（註：須預留亮點不上色。）

02

以橘紅色色鉛筆將豬皮上色（W式），繪製暗部。（註：須預留亮點不上色。）

03

以橘黃色色鉛筆將肥肉上色（W式），繪製亮部。（註：須預留亮點不上色。）

04

以咖啡色色鉛筆將瘦肉上色（W式），以繪製亮部。

05

重複步驟3，將另一層肥肉塗畫上色。

06

以土黃色色鉛筆將三層肉①下方上色（W式），以繪製瘦肉的亮部。

07

以咖啡色色鉛筆將三層肉①下方上色（W式），以繪製瘦肉的暗部。

08

將三層肉①側面上色（W式），以繪製瘦肉與豬皮的暗部。

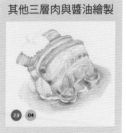

其他三層肉與醬油繪製

29 04

09

重複步驟1-8，將其他三層肉上半部塗畫上色。

10

以咖啡色色鉛筆將三層肉②下側塗畫出軟骨邊緣碎肉後，再繪製醬油的暗部。

11

如圖，瘦肉底色與醬油暗部繪製完成。

12

以橘黃色色鉛筆將醬油上色（W式），以繪製醬油的亮部。

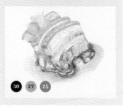

三層肉的最暗部與
香菜繪製

30 27 25

13

以深咖啡色色鉛筆將其他
三層肉側面上色（W式），
以繪製瘦肉的暗部。

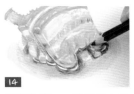

14

重複步驟13，將三層肉①
下方塗畫上色。

15

承步驟14，持續塗畫三層
肉①下方。

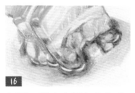

16

如圖，瘦肉暗部上色完成。

17

以草綠色色鉛筆將香菜右
側上色（W式）。

18

如圖，香菜右側葉片底色
繪製完成，即完成亮部。

19

以青蘋果綠色鉛筆將香菜
右側上色（W式），以增
加層次感。

20

重複步驟17-19，將其他香
菜塗畫上色，即完成暗部。

梅干扣肉繪製
停格動畫 QRcode

03

主餐、主食
Main meal & staple food

東坡肉

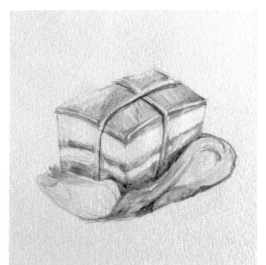

三層肉 P.32

青蔥 P.86

薑 P.92

蒜頭 P.90

八角 P.122

✷ 線稿及明暗關係圖

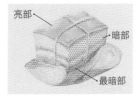

亮部

暗部

最暗部

● 亮部　● 暗部　● 最暗部

步驟說明 *How to make*

水筆底色繪製

03　04

01 以水筆沾取鵝黃色色鉛筆的筆芯。

02 承步驟 1，以水筆將三層肉塗畫底色，即完成亮部。

03 以水筆沾取橘黃色色鉛筆的筆芯。

04
承步驟 3，以水筆將豬皮塗畫上色，以加深豬皮的底色。

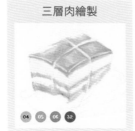

三層肉繪製

04 05 06 32

05
以橘黃色色鉛筆將豬皮上色（W 式），加強豬皮的色澤感。

06
如圖，豬皮加強上色完成。

07
以橘色色鉛筆將豬皮上色（W 式），以繪製暗部。
（註：須預留反光點不上色。）

08
如圖，豬皮暗部上色完成。

09
以橘紅色色鉛筆將豬皮上色（W 式），以加強層次感。

10
如圖，豬皮最暗部上色完成。

11
以橘黃色色鉛筆將左側的瘦肉上色（W 式），以繪製底色。

12
如圖，瘦肉底色上色完成。

13
以巧克力色色鉛筆將左側瘦肉上色（W 式），以繪製暗部。

14
重複步驟 11-13，將右側瘦肉塗畫上色。

**綁繩、青江菜
與其他細節繪製**

30 27 25

15 以深咖啡色色鉛筆將三層肉上的綁繩側邊上色（單向弧形），以繪製輪廓。

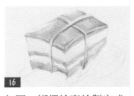

16 如圖，綁繩輪廓繪製完成。

17 以草綠色色鉛筆將右側青江菜上色（W式），以繪製亮部。

18 如圖，右側青江菜底色繪製完成。

19 以青蘋果綠色鉛筆將右側青江菜上色（W式），以繪製菜葉。

20 如圖，右側青江菜菜葉上色完成。

21 重複步驟17-20，將左側青江菜塗畫上色。

22 以深咖啡色色鉛筆將青江菜周圍上色（W式），以繪製最暗部。

東坡肉繪製
停格動畫 QRcode

韓式牛小排

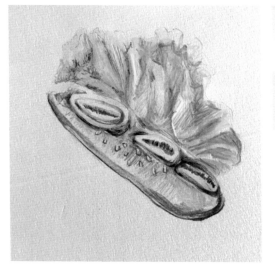

牛小排 P.26

洋蔥 P.82

青蔥 P.86

蘋果 P.136

蒜頭 P.90

水梨 P.138

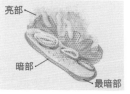

❋ 線稿及明暗關係圖

亮部

暗部

最暗部

○ 亮部　● 暗部　● 最暗部

配色

鵝黃色 03

橘黃色 04

深咖啡色 30

土黃色 31

咖啡色 29

草綠色 27

青蘋果綠 25

綠色 26

步驟説明 *How to make*

牛小排底色與暗部繪製

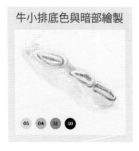

03 04 31 30

01
以鵝黃色色鉛筆將牛小排左上方上色（W式），以繪製亮部。

02
承步驟1，持續塗畫牛小排的底色。

03
如圖，牛小排底色繪製完成。

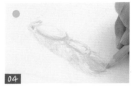

04 以橘黃色色鉛筆將牛小排上色（W式），以繪製暗部。

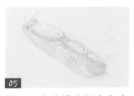

05 如圖，牛小排暗部上色完成。

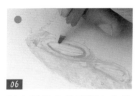

06 以土黃色色鉛筆將左上的骨頭邊緣上色（W式）。

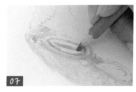

07 將骨髓部分上色（W式）。

08 如圖，牛小排左上骨頭底色完成，即完成亮部。

09 以深咖啡色色鉛筆將牛小排左上骨髓上色（W式）。

10 將左上的骨頭邊緣上色（W式），以加強層次感。

11 重複步驟 6-10，將其他骨頭塗畫上色，即完成暗部。

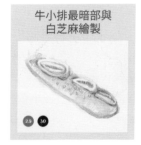

牛小排最暗部與
白芝麻繪製

12 以咖啡色色鉛筆將牛小排側邊上色（W式），以繪製牛小排的厚度。

13 將牛小排中間與右側骨頭之間上色（W式）。

14 將牛小排上色（W式），以增加層次感。

15

重複步驟 14，將牛小排塗畫上色。

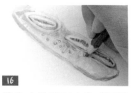

16

將牛小排表面上色（圓圈狀），以繪製芝麻的輪廓。

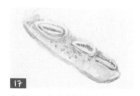

17

如圖，牛小排最暗部與芝麻繪製完成。

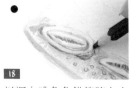

18

以深咖啡色色鉛筆將左上骨頭邊緣上色（W 式），以繪製最暗部。

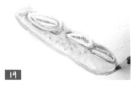

19

承步驟 18，將其他骨頭邊緣上色（W 式）。

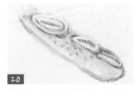

20

如圖，骨頭最暗部上色完成。

21

以牛奶筆將芝麻輪廓內部塗畫上色，以繪製白芝麻。

22

承步驟 21，持續將芝麻塗畫上色。

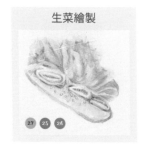

生菜繪製

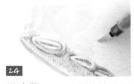

23

以水筆沾取草綠色色鉛筆的筆芯。

24

承步驟 23，以水筆將生菜塗畫底色，以繪製亮部。

25

承步驟 24，持續塗畫生菜的底色。

26

以水筆沾取青蘋果綠色鉛筆的筆芯。

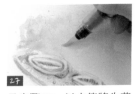

27

承步驟 27，以水筆將生菜塗畫上色，以繪製暗部。

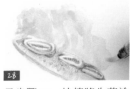

28

承步驟 27，持續將生菜塗畫上色。

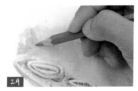

29

以青蘋果綠色鉛筆將生菜上色（W 式），以加深暗部。

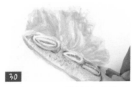

30

承步驟 29，持續塗畫生菜的暗部（W 式），以繪製紋路。

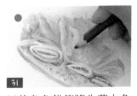

31

以綠色色鉛筆將生菜上色（W 式），以加強層次感。

32

如圖，生菜的最暗部上色完成。

牛小排輪廓繪製

30

33

以深咖啡色色鉛筆將牛小排左側上色（單向弧形），以繪製輪廓。

承步驟 33，持續繪製牛小排的輪廓，以增加立體感。

韓式牛小排繪製
停格動畫 QRcode

224

迷迭香烤羊排

花椰菜 P.64

甜椒 P.76

蒜頭 P.90

迷迭香
P.124

花椰菜 P.64
甜椒 P.76
蒜頭 P.90
迷迭香 P.124

❋ 線稿及明暗關係圖

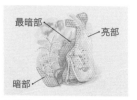

最暗部 　 亮部

暗部

○ 亮部　● 暗部　● 最暗部

配色

淺橘色	10
橘黃色	04
巧克力色	32
棕色	28
土黃色	31
草綠色	27
軍綠色	24
鵝黃色	03
綠色	26
玫瑰紅	13
橘紅色	06
黑色	36

步驟說明 *How to make*

羊排①繪製

10　04　32　28

01
以淺橘色色鉛筆將羊排①
上色（W式），以繪製亮部。

02
如圖，羊排①底色繪製完成。

03
以橘黃色色鉛筆將羊排①
上色（W式），以同色系
疊色，可加強層次感。

225

04 如圖，羊排①加強上色完成。

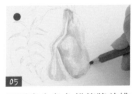
05 以巧克力色色鉛筆將羊排①右側邊緣上色（W式），以繪製暗部。

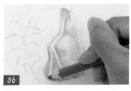
06 將羊排①左側上色（W式），以加強層次感。

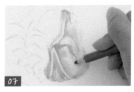
07 將羊排①中央上色（W式）。

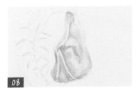
08 如圖，羊排①暗部上色完成。

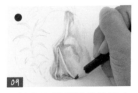
09 以棕色色鉛筆將羊排①左側邊緣上色（W式）。

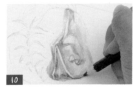
10 將羊排①右側的邊緣上色（W式），即完成最暗部。

羊排②繪製

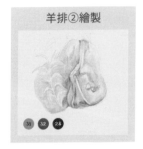
31 32 28

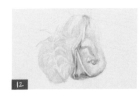
11 以土黃色色鉛筆將羊排②上色（W式），以繪製亮部。
（註：預留迷迭香不上色。）

12 如圖，羊排②底色繪製完成。

13 以巧克力色色鉛筆將羊排②上色（W式），以繪製暗部。

14

如圖，羊排②暗部上色完成。

15

以棕色色鉛筆將羊排②上色（W式），以繪製最暗部。

迷迭香與蔬菜底色繪製

26　24　03　27　13

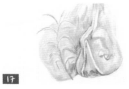

16

以草綠色色鉛筆將迷迭香上色（單向弧形），以繪製底色。

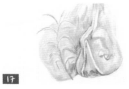

17

如圖，迷迭香底色繪製完成。

18

以軍綠色色鉛筆將迷迭香上色（單向弧形），以增加立體感。

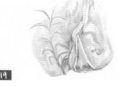

19

如圖，迷迭香暗部上色完成。

20

以水筆沾取鵝黃色色鉛筆的筆芯。

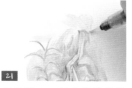

21

承步驟 20，以水筆將羊排①後方的甜椒塗畫底色。

22

以水筆沾取綠色色鉛筆的筆芯。

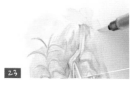

23

承步驟 22，以水筆將花椰菜塗畫底色。

24

承步驟 23，以水筆沾取玫瑰紅色鉛筆的筆芯。

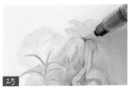

25 承步驟 24，以水筆將羊排②後方洋蔥塗畫底色。

蔬菜暗部
與羊排陰影繪製

04 27 06 28 36

26 以橘黃色色鉛筆將羊排①後方的甜椒上色（W式），以加強層次感。

27 如圖，甜椒暗部上色完成。

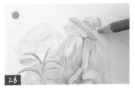

28 以草綠色色鉛筆將上方花椰菜上色（W式），以繪製暗部。

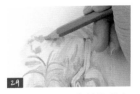

29 重複步驟 28，將羊排②左後方的花椰菜塗畫上色。

30 如圖，花椰菜暗部上色完成。

31 以橘紅色色鉛筆將羊排②後方的甜椒上色（W式），以繪製暗部。

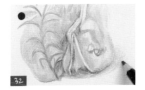

32 以棕色色鉛筆將羊排①邊緣上色（W式），加強輪廓與陰影。

33 如圖，羊排的陰影上色完成。

34 以黑色色鉛筆將羊排①、②上色（點狀），以繪製胡椒粒。

迷迭香烤羊排繪製
停格動畫 QRcode

檸檬蒸魚

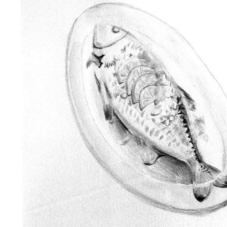

魚 P.42　　香菜 P.96

蒜頭 P.90　　紅辣椒 P.116

薑 P.92　　檸檬 P.140

※ 線稿及明暗關係圖

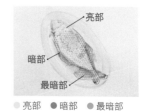

亮部

暗部

最暗部

● 亮部　● 暗部　● 最暗部

配色

鵝黃色 03

水手藍 19

天空藍 20

草綠色 27

青蘋果綠 25

土黃色 31

橘黃色 04

巧克力色

灰色 35

深咖啡色 36

磚紅色 08

黑色 34

步驟說明 How to make

水筆底色繪製

03　19　20

01

以水筆沾取鵝黃色色鉛筆的筆芯。

02

承步驟1，以水筆將魚塗畫底色，以繪製亮部。

03

將盤內底部塗畫底色，以繪製醬汁。

04

以水筆沾取水手藍色鉛筆的筆芯。

05

承步驟 4，以水筆將盤子外圍塗畫底色。

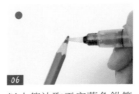

06

以水筆沾取天空藍色鉛筆的筆芯。

07

承步驟 6，以水筆將盤子外圍再次塗畫，製造暈染感。

檸檬與香菜繪製

27 25 03 31

08

以草綠色色鉛筆將檸檬果皮上色（單向弧形），以繪製亮部。

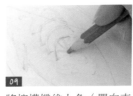

09

將檸檬纖維上色（單向直式），以加強層次感。

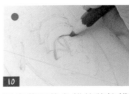

10

以青蘋果綠色鉛筆將檸檬果皮上色（單向弧形），以繪製暗部。

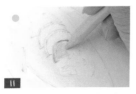

11

以鵝黃色色鉛筆將檸檬果肉上色（W 式），以繪製亮部。

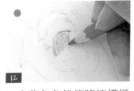

12

以土黃色色鉛筆將檸檬纖維上色（單向直式），以加強層次感。

13

重複步驟 8-12，將其他檸檬片塗畫上色。

14

以草綠色色鉛筆將香菜上色（W 式），以繪製亮部。

15

以青蘋果綠色鉛筆將香菜上色（W式），以繪製暗部。

16

重複步驟 14-15，將其他香菜塗畫上色。

魚頭與魚鰭繪製

04 32

17

以橘黃色色鉛筆將魚頭上色（W式）。（註：須預留亮面不上色。）

18

將魚身上色（W式）。（註：須預留亮面不上色。）

19

將魚尾上色（單向直式），即完成亮部。

20

以巧克力色色鉛筆將魚頭邊緣上色（W式），以加強輪廓。

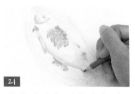

21

將魚身左側邊緣上色（單向弧形），以繪製暗部。

魚鱗繪製

35

22

以灰色色鉛筆將魚頭上色（W式），以非同色系疊色，可加強層次感。

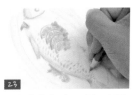

23

將魚身上色（W式），以繪製魚鱗。

24

將魚尾上色（單向直式），以繪製紋路。

25

重複步驟 24，將魚鰭塗畫疊色，以增加立體感。

魚的暗部
與蒜頭、辣椒繪製

30　03　08

26

以深咖啡色色鉛筆將魚頭和魚眼邊緣上色（單向弧形），以繪製暗部。

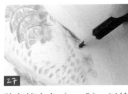

27

將魚鰭上色（W式），以繪製暗部。

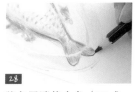

28

將魚尾邊緣上色（W式、單向弧形），以繪製暗部。

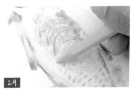

29

以鵝黃色色鉛筆蒜頭上色（W式），以繪製亮部。

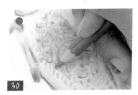

30

以磚紅色色鉛筆將紅辣椒末上色（圓圈狀、W式）。

整體最暗部繪製

31 以深咖啡色色鉛筆將檸檬邊緣上色，以增加立體感。

32 將蒜頭上色（W式），以繪製最暗部與輪廓。

33 如圖，檸檬與蒜頭的最暗部上色完成。

34 以黑色色鉛筆將魚身左側邊緣上色（W式），以繪製陰影。

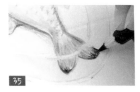

35 將魚尾上色（W式），以繪製最暗部。

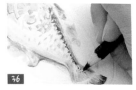

36 將魚身右側邊緣上色（W式），以繪製魚皮紋路。

盤子與醬油繪製

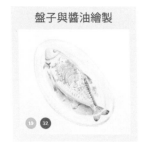

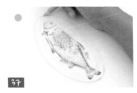

37 以水手藍色鉛筆將盤子外圍上色（W式），以加強輪廓線。

38 以巧克力色色鉛筆將魚的左側上色（W式），以繪製醬油，即完成最暗部。

檸檬蒸魚繪製
停格動畫 QRcode

配色

03 鵝黃色

31 土黃色

32 巧克力色

05 橘色

04 橘黃色

06 橘紅色

29 咖啡色

07

主餐、主食
Main meal & staple food

橙汁糖醋雞柳

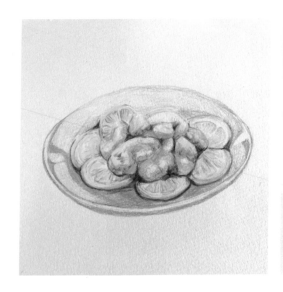

雞肉 P.36

蛋 P.102

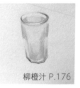

柳橙汁 P.176

※ 線稿及明暗關係圖

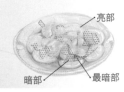

亮部

暗部　　最暗部

● 亮部　● 暗部　● 最暗部

步驟說明 How to make

雞肉繪製

03　31　32　05

01 以鵝黃色色鉛筆將左側雞肉上色（W式），以繪製亮部。

02 如圖，雞肉底色繪製完成。

03

以土黃色色鉛筆將左側雞肉上色（W式），以繪製暗部。

04

如圖，雞肉暗部上色完成。

05

以巧克力色色鉛筆將左側雞肉上色（W式），以增加層次感。

06

如圖，雞肉上色完成。

07

重複步驟1-6，完成其他雞肉上色。

08

以橘色色鉛筆將雞肉邊緣上色（W式），以繪製橙汁。

柳橙繪製

03　04　32

09

以鵝黃色色鉛筆將果皮上色（單向弧形）。

10

將果肉塗畫底色，即完成亮部。

11

以橘黃色色鉛筆將果肉上色（單向直式、橫式）。

12 如圖，柳橙暗部上色完成。

13 以巧克力色色鉛筆將果肉上色（W式），以繪製紋理。

14 重複步驟 9-13，將其他柳橙塗畫上色。

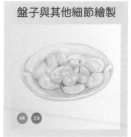

盤子與其他細節繪製

15 以橘紅色色鉛筆將盤子上色（W式）。（註：須預留反光處不上色。）

16 如圖，盤子的底色繪製完成，即完成亮部。

17 將盤子下半部加重上色（W式），以繪製暗部。

18 重複步驟 17，將盤子上半部邊緣塗畫上色。

19 如圖，盤子的暗部上色完成。

20 以咖啡色色鉛筆將雞肉與柳橙邊緣上色（W式），以加強食物的立體感。

橙汁糖醋雞柳繪製
停格動畫 QRcode

油菜炒羊肉

羊肉片 P.34

油菜 P.60　　薑 P.92

蒜頭 P.90　　紅辣椒 P.116

❋ 線稿及明暗關係圖

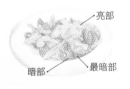

亮部

最暗部

暗部

● 亮部　● 暗部　● 最暗部

配色

鵝黃色　03

巧克力色　32

橘黃色　04

紅色　07

草綠色　27

青蘋果綠　25

深咖啡色　30

步驟說明 How to make

羊肉繪製

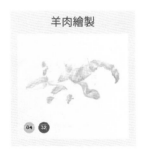

04　32

○

01
以橘黃色色鉛筆將右側羊肉上色（W式），以繪製亮部。

●

02
如圖，羊肉底色繪製完成。

●

03
以巧克力色色鉛筆將右側羊肉上色（W式），以繪製暗部。

237

04

如圖，羊肉暗部上色完成。

05

重複步驟 1-4，將其他羊肉塗畫上色。

薑絲與紅辣椒繪製

03　07

06

以鵝黃色色鉛筆將右下方薑絲上色（單向橫式）。

07

重複步驟 6，將左下方薑絲塗畫底色。

08

如圖，薑絲繪製完成。

09

以紅色色鉛筆將紅辣椒上色（W 式）。（註：須預留亮點不上色。）

10

如圖，紅辣椒底色繪製完成。

11

重複步驟 9，將其他辣椒塗畫上色。

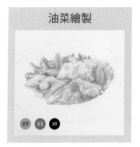

油菜繪製

27　25　30

12

以草綠色色鉛筆將下方菜梗上色（W 式）。

13

如圖，菜梗的底色繪製完成，即完成亮部。

14

以青蘋果綠色色鉛筆將菜梗上色（W式），以繪製暗部。

15

將盤子下方菜葉上色（W式）。

16

如圖，菜葉的底色繪製完成，即完成亮部。

17

以深咖啡色色鉛筆將下方菜葉上色（W式），以繪製醬汁（油）。

18

如圖，油菜上色完成，即完成最暗部。

19

重複步驟 12-18，持續塗畫其他醬汁（油）。

盤子繪製

07

20

以水筆沾紅色色鉛筆的筆芯。

21

承步驟 20，以水筆將盤子外圍上色，以繪製亮部。
（註：預留亮面不上色。）

油菜炒羊肉繪製
停格動畫 QRcode

09
主餐、主食
Main meal & staple food

三杯雞

雞肉 P.36

薑 P.92

九層塔 P.94

紅辣椒 P.116

❋ 線稿及明暗關係圖

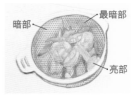

暗部　最暗部

亮部

● 亮部　● 暗部　● 最暗部

步驟說明 How to make

雞肉繪製

04　05　32

01

以橘黃色色鉛筆將雞肉上色（W式）。（註：須預留亮點不上色。）

02

以橘色色鉛筆將雞肉上色（W式），以繪製暗部。

03

以巧克力色色鉛筆將雞肉上色（W式），以繪製最暗部。

04

重複步驟 1-3，將其他雞肉塗畫上色。

薑片與紅辣椒繪製

03 32 06

05

以鵝黃色色鉛筆將薑片上色（W 式），以繪製亮部。

06

以巧克力色色鉛筆將薑片上色（W 式），以繪製暗部。

07

重複步驟 5-6，將其他薑片塗畫上色。

08

以橘紅色色鉛筆將紅辣椒上色（圓圈狀）。

09

重複步驟 8，將其他紅辣椒塗畫上色。

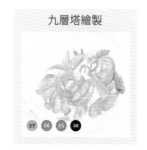

九層塔繪製

27 26 25 30

10

以草綠色色鉛筆將九層塔上色（W 式），以繪製亮部。

11

如圖，九層塔亮部上色完成。

12

以綠色色鉛筆將九層塔上色（W 式），以繪製暗部。

13 如圖，九層塔暗部上色完成。

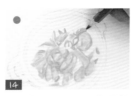

14 重複步驟 10-13，繪製其他九層塔後，再以青蘋果綠色鉛筆塗繪上色。

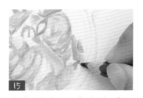

15 將右方九層塔上色（W式）。

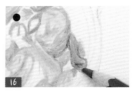

16 以深咖啡色色鉛筆將九層塔上色（W式），以繪製醬汁。

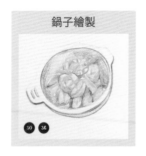

鍋子繪製

30 36

17 以深咖啡色色鉛筆將鍋耳中央上色（單向直式、橫式），以繪製輪廓。

18 將鍋口內、外緣上色（單向弧形）。

19 將鍋子內部上色（W式），以繪製亮部。

20 將鍋子外部上色（W式）。

21 以黑色色鉛筆將鍋口內緣上色（單向弧形），以繪製輪廓。

22 重複步驟 21，描繪鍋底的輪廓，以加強立體感。

三杯雞繪製
停格動畫 QRcode

韓式炒年糕

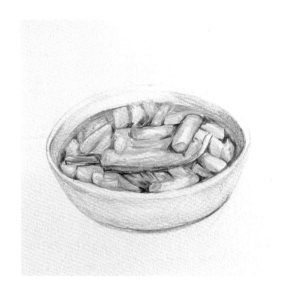

高麗菜 P.56

青蔥 P.86

年糕 P.158

海帶 P.154

韓式辣醬 P.166

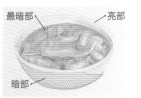

最暗部　　　　　亮部

暗部

● 亮部　● 暗部　● 最暗部

配色

鵝黃色 03
橘色 05
橘紅色 06
土黃色 31
橘黃色 04
磚紅色 08
草綠色 27
青蘋果綠 25
深咖啡色 30
巧克力色 32

步驟說明 *How to make*

年糕繪製

03　05　06　31　08

01

以鵝黃色色鉛筆將下方年糕上色（W式）。（註：須預留亮點不上色。）

02

以橘色色鉛筆將下方年糕上色（W式），以繪製暗部。

03

以橘紅色色鉛筆將下方年糕上色（W式），以繪製辣醬。

04
重複步驟 1，將右側年糕上色（W 式）。（註：須預留亮點不上色。）

05
以土黃色色鉛筆將右側年糕上色（W 式），以繪製暗部。

06
以橘紅色色鉛筆將右側年糕上色（W 式），以繪製辣醬。

07
以橘黃色色鉛筆將左側年糕上色（W 式）。（註：須預留亮點不上色。）

08
以磚紅色色鉛筆將左側年糕上色（W 式），以繪製辣醬。

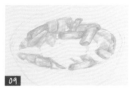

09
重複步驟 1-8，完成其他年糕上色。

青蔥繪製

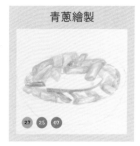

27　25　07

10
以草綠色色鉛筆將碗中的青蔥上色（W 式），以繪製亮部。

11
以青蘋果綠色鉛筆將青蔥上色（W 式），以繪製暗部。

12
以橘色色鉛筆將青蔥上色（W 式），以繪製辣醬。

13
重複步驟 10-12，將其他青蔥塗畫上色。

年糕與辣醬繪製

04 06 08

14 以橘黃色色鉛筆將年糕上色（W式），以繪製亮部。

15 以橘紅色色鉛筆將年糕邊緣上色（W式），以繪製辣醬。

16 以磚紅色色鉛筆將碗內空白處上色（W式），以繪製辣醬。

碗繪製

30 32

17 以深咖啡色色鉛筆將食物邊緣上色（W式），以加強立體感。

18 將碗的內側上色（W式），繪製碗的亮部。（註：須預留亮點不上色。）

19 承步驟 18，將碗的外側上色（W式）。

20 將碗底上色（W式），以繪製碗底的輪廓。

21 以巧克力色色鉛筆將碗口的內側上色（W式），以繪製碗口的輪廓線。

22 將碗底上色（單向弧形），以繪製碗的陰影。

韓式炒年糕繪製
停格動畫 QRcode

06 橘紅色

05 橘色

03 鵝黃色

30 深咖啡色

04 橘黃色

27 草綠色

25 青蘋果綠

32 巧克力色

11

主餐、主食
Main meal & staple food

韓式雜菜

韓式冬粉 P.22

木耳 P.114

紅蘿蔔 P.68

甜椒 P.76

雞肉 P.36

洋蔥 P.82

菠菜 P.62

鴻喜菇 P.98

※ 線稿及明暗關係圖

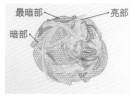

最暗部　　　亮部

暗部

● 亮部　　● 暗部　　● 最暗部

步驟說明 How to make

甜椒與紅蘿蔔繪製

06　05　03

01

以橘紅色色鉛筆將紅甜椒上色（W式）。（註：須預留亮點不上色。）

02

重複步驟1，完成其他紅甜椒上色。

03

以橘色色鉛筆將紅蘿蔔上色（W式）。

04

重複步驟 3，將其他紅蘿蔔塗畫上色。

05

以鵝黃色色鉛筆將黃甜椒上色（W式）。

06

重複步驟 5，將其他黃甜椒塗畫上色。

木耳與洋蔥繪製

30 04

07

以深咖啡色色鉛筆將右下方木耳上色（W式）。（註：須預留亮點不上色。）

08

如圖，木耳繪製完成。

09

重複步驟 7，完成其他木耳上色。

10

以橘黃色色鉛筆將洋蔥上色（W式）。

11

如圖，洋蔥繪製完成。

12

重複步驟 10，將其他洋蔥塗畫上色。

菠菜繪製

27 25

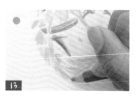

13

以草綠色色鉛筆將菜梗上色（W式）。

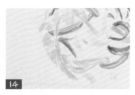

14

如圖，菜梗底色繪製完成，即完成亮部。

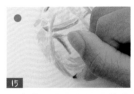

15

以青蘋果綠色鉛筆將菠菜上色（W式），以繪製菜梗的暗部與菜葉。

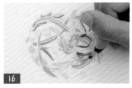

16

重複步驟 13-15，將其他菠菜塗畫上色。

鴻喜菇與韓式冬粉繪製

32 **04**

17

以巧克力色色鉛筆將右下方鴻喜菇上色（W式）。
（註：須預留亮點不上色。）

18

如圖，鴻喜菇底色繪製完成。

19

以橘黃色色鉛筆將韓式冬粉上色（單向弧形）。

20

如圖，韓式冬粉底色繪製完成，即完成亮部。

21

以巧克力色色鉛筆將韓式冬粉邊緣上色（單向弧形），以繪製暗部。

22

重複步驟 19-21，將其他韓式冬粉塗畫上色。

韓式雜菜繪製
停格動畫 QRcode

豚骨拉麵

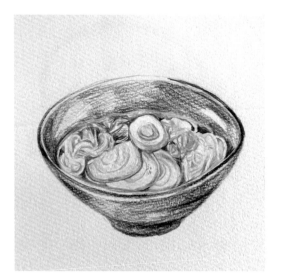

青蔥 P.86

蒜頭 P.90

溏心蛋 P.104

※ 線稿及明暗關係圖

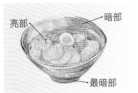

亮部　　　　　　暗部

最暗部

● 亮部　● 暗部　● 最暗部

配色

橘黃色　04
橘色　05
咖啡色　29
鵝黃色　03
巧克力色　32
玫瑰紅　13
綠色　26
青蘋果綠　25
黑色　36

步驟說明 How to make

溏心蛋繪製

04　05　29　03

01

以橘黃色色鉛筆將溏心蛋蛋黃上色（W式），以繪製蛋黃的亮部。

02

將溏心蛋側面上色（W式），以繪製蛋白的亮部。

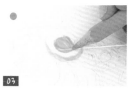

03

以橘色色鉛筆將蛋黃上色（W式），以繪製暗部。

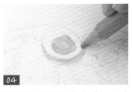

04

將溏心蛋側面上色（W式），以繪製蛋白的暗部。

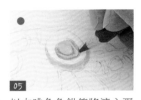

05

以咖啡色色鉛筆將溏心蛋蛋黃上色（單向弧形），以繪製最暗部。

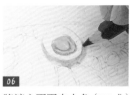

06

將溏心蛋蛋白上色（W式），以繪製最暗部。

07

以鵝黃色色鉛筆將溏心蛋切面上色（W式），以繪製液態蛋黃。

叉燒與拉麵繪製

08

以橘黃色色鉛筆將左側叉燒上色（W式）。（註：須預留亮點不上色。）

08

以橘黃色色鉛筆將左側叉燒上色（W式）。（註：須預留亮點不上色。）

09

以橘色色鉛筆將叉燒上色（W式），以繪製暗部。

10

以巧克力色色鉛筆將叉燒外緣上色（W式），以繪製最暗部。

11

重複步驟 8-10，將其他片叉燒塗畫上色。

12

以橘黃色色鉛筆將右側的拉麵上色（W式），以繪製亮部。

13

以巧克力色色鉛筆將右側的拉麵上色（W式），以繪製暗部。

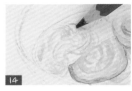

14

重複步驟 12-13，將左側拉麵塗畫上色。

紫色洋蔥與青蔥繪製

13 26 25

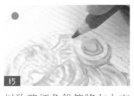

15

以玫瑰紅色鉛筆將左上方紫色洋蔥上色（單向弧形）。

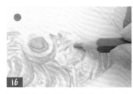

16

以綠色色鉛筆將右上方青蔥上色（單向弧形），以繪製亮部。

17

以青蘋果綠色鉛筆將青蔥上色（單向弧形），以繪製暗部。

豚骨湯底與湯碗繪製

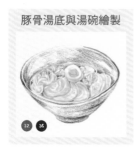

32 36

18

以巧克力色色鉛筆將碗內上色（W式），以繪製豚骨湯底的亮部。

19

以黑色色鉛筆將湯碗內側上色（W式）。（註：須預留反光點不上色。）

20

將湯碗外側上色（單向弧形），以繪製紋路。

21

將碗內的食物邊緣上色（單向弧形），以加強食物的立體感。

豚骨拉麵繪製
停格動畫 QRcode

13

主餐、主食
Main meal & staple food

鍋燒烏龍麵

雞腿 P.40

蛤蜊 P.54

大白菜 P.58

紅蘿蔔 P.68

❋ 線稿及明暗關係圖

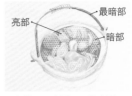

最暗部
亮部
暗部

● 亮部　● 暗部　● 最暗部

步驟說明 *How to make*

紅蘿蔔、豆皮與
雞腿肉繪製

05 06 04 32

01 以橘色色鉛筆將紅蘿蔔上色（W式），以繪製亮部。

02 以橘紅色色鉛筆將紅蘿蔔上色（單向直式），以繪製暗部與紋理。

03 以橘黃色色鉛筆將豆皮上色（W式）。（註：須預留亮點不上色。）

以巧克力色色鉛筆將雞腿肉上色（W式）。

05

重複步驟4，將其他雞腿肉塗畫上色。

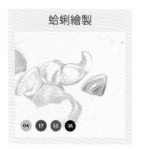

蛤蜊繪製

04 17 32 36

06

以橘黃色色鉛筆將蛤蜊上色（W式），以繪製蛤蜊肉與殼內的亮部。

07

以深藍色色鉛筆將蛤蜊上色（單向弧形），以繪製蛤蜊的輪廓。

08

以巧克力色色鉛筆將右側蛤蜊外殼上色（W式），以繪製輪廓。

09

以黑色色鉛筆將外殼上色（W式），以繪製蛤蜊的暗部與紋理。

10

重複步驟6-9，將其他的蛤蜊肉與殼的內部塗畫上色。

香菇繪製

32 36

11

以巧克力色色鉛筆將香菇柄上色（W式），以繪製亮部。

12

以黑色色鉛筆將香菇柄上色（W式），以繪製暗部。

13

重複步驟11-12，將其他香菇柄上色完成。

烏龍麵條與大白菜繪製

32 27 26

14 以巧克力色色鉛筆將烏龍麵條上色（W式），以繪製亮部。

15 以草綠色色鉛筆將大白菜上色（W式），以繪製亮部。

16 以綠色色鉛筆將大白菜上色（W式），以繪製暗部。

湯底與鍋子繪製

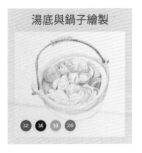

32 36 19 20

17 以巧克力色色鉛筆將鍋內空白處上色（W式），以繪製湯底的亮部。

18 以黑色色鉛筆繪製食物邊緣（W式），以加強食物的立體感。

19 以水手藍色鉛筆將鍋口上色（W式），以繪製輪廓。

20 以天空藍色鉛筆將鍋口與鍋身上色（W式），以繪製鍋子的暗部。

21 以黑色色鉛筆將提把上色（單向弧形），以繪製暗部。

鍋燒烏龍麵繪製
停格動畫 QRcode

牛丼

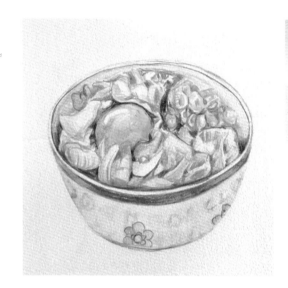

牛肉片 P.38

洋蔥 P.82

青蔥 P.86

蛋 P.102

※ 線稿及明暗關係圖

亮部　　　　　最暗部

暗部

○ 亮部　● 暗部　● 最暗部

配色

橘黃色　04

巧克力色　32

鵝黃色　03

橘色　05

草綠色　27

綠色　26

青蘋果綠　25

深咖啡色　30

咖啡色　29

橘紅色　06

步驟說明 How to make

牛肉與洋蔥繪製

● 04 32 03 05

01

以橘黃色色鉛筆將牛肉上色（W式）。（註：須預留反光處不上色。）

02

以巧克力色色鉛筆將牛肉上色（W式），以繪製暗部。

03

重複步驟1-2，完成其他牛肉上色。

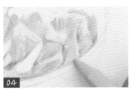

04

以鵝黃色色鉛筆將洋蔥上色（W式），以繪製亮部。

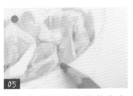

05

以橘色色鉛筆將洋蔥上色（W式），以繪製暗部。

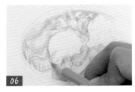

06

重複步驟4-5，將其他洋蔥塗畫上色。

蛋黃與青蔥繪製

04 05 27 26 25

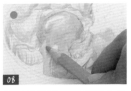

07

以橘黃色色鉛筆將蛋黃上色（W式）。（註：須預留亮點不上色。）

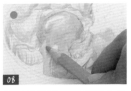

08

以橘色色鉛筆將蛋黃上色（W式），以繪製暗部。

09

以草綠色色鉛筆將青蔥上色（W式），以繪製底色。

10

以綠色色鉛筆將青蔥上色（W式），以繪製輪廓。

11

以青蘋果綠色鉛筆將青蔥上色（W式），以增加層次感。

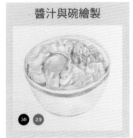

醬汁與碗繪製

30 29

12

以深咖啡色色鉛筆將碗內空白處上色（W式），以繪製醬汁的亮部。

13

以水筆沾取深咖啡色鉛筆的筆芯。

14 承步驟 13，以水筆將碗塗畫底色。

15 以咖啡色色鉛筆將碗側邊上色（W式），以繪製紋路。

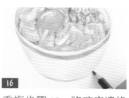

16 重複步驟 15，將碗底邊緣塗畫上色，以繪製陰影。

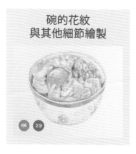

碗的花紋與其他細節繪製

06 29

17 以水筆沾取橘紅色色鉛筆的筆芯。

18 承步驟 17，以水筆將碗內塗畫上色，以繪製碗的花紋。

19 以水筆沾取咖啡色色鉛筆的筆芯。

20 承步驟 19，以水筆將碗塗畫上色，以繪製碗的花紋。

21 以咖啡色色鉛筆將橘紅色花紋上色（W式），以繪製花紋的輪廓。

22 將碗口邊緣上色（W式），以加強輪廓線。

23 將碗及內部食材邊緣上色（W式），以繪製最暗部。

牛丼繪製
停格動畫 QRcode

03 鵝黃色

04 橘黃色

32 巧克力色

30 深咖啡色

05 橘色

28 棕色

26 綠色

25 青蘋果綠

29 咖啡色

06 橘紅色

36 黑色

15

主餐、主食
Main meal & staple food

*

韓式拌飯

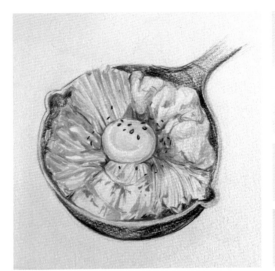

豬絞肉 P.28

菠菜 P.62

紅蘿蔔 P.68

蛋 P.102

泡菜 P.126

豆芽菜 P.80

❋ 線稿及明暗關係圖

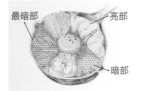

最暗部　　　　　亮部

亮部　　　　　　暗部

● 亮部　　● 暗部　　● 最暗部

步驟說明 *How to make*

蛋黃與豆芽菜繪製

03　04　32　30

01

以鵝黃色色鉛筆將蛋黃上
色（W式）。（註：須預留
亮點不上色。）

02

如圖，蛋黃底色繪製完成。

03

以橘黃色色鉛筆將蛋黃上
色（W式），以繪製暗部。

04
如圖，蛋黃暗部上色完成。

05
以巧克力色色鉛筆將蛋黃上色（W式），以繪製最暗部。

06
如圖，蛋黃最暗部上色完成。

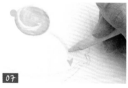

07
以鵝黃色色鉛筆將豆芽菜上色（W式），以繪製底色。

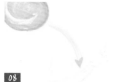

08
如圖，豆芽菜底色繪製完成。

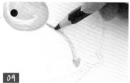

09
以深咖啡色色鉛筆將右下方豆芽菜上色（W式），以繪製暗部。

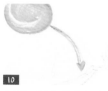

10
如圖，豆芽菜暗部上色完成。

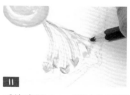

11
重複步驟7-9，將其他豆芽菜塗畫上色。

紅蘿蔔與豬肉繪製

05 32 28

12
以橘色色鉛筆將紅蘿蔔上色（W式），以繪製底色。

13
如圖，紅蘿蔔上色完成。

14
重複步驟12，將其他紅蘿蔔上色完成。（註：須留紅蘿蔔邊緣不上色。）

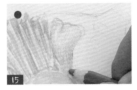

以巧克力色色鉛筆將豬肉
上色（W式），以繪製底色。

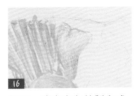

如圖，豬肉底色繪製完成。

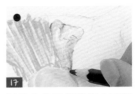

以棕色色鉛筆將豬肉兩側
上色（W式），以繪製暗部。

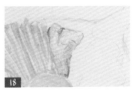

如圖，豬肉暗部上色完成。

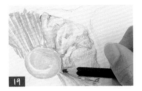

重複步驟 15-18，將其他豬
肉塗畫上色。

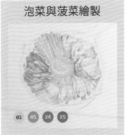

泡菜與菠菜繪製

03 05 26 25

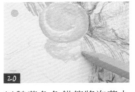

以鵝黃色色鉛筆將泡菜上
色（W式）。（註：須預留
亮點不上色。）

如圖，泡菜底色繪製完成，
即完成亮部。

以橘色色鉛筆將泡菜上色
（W式），以繪製暗部。

如圖，泡菜暗部上色完成。

重複步驟 20-23，將其他泡
菜上色（W式）。

如圖，泡菜上色完成。

26 以綠色色鉛筆將菠菜上色（W式），以繪製底色。

27 如圖，菠菜底色繪製完成。

28 以青蘋果綠色鉛筆將菠菜上色（W式），以繪製暗部，並增加層次感。

29 如圖，菠菜暗部上色完成。

30 重複步驟 26-28，將其他菠菜塗畫上色。

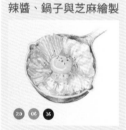
辣醬、鍋子與芝麻繪製

29　06　36

31 以咖啡色色鉛筆將食材邊緣上色（W式），以繪製醬汁。

32 以橘紅色色鉛筆將食材邊緣上色（W式），以繪製辣醬。

33 將泡菜上色（W式），以繪製辣醬。

34 以黑色色鉛筆將鍋身上色（W式）。（註：須依照亮暗決定繪製時的施力程度。）

35 以黑色色鉛筆將食物表面上色（點狀），以繪製芝麻。

韓式拌飯繪製
停格動畫 QRcode

16

主餐、主食
Main meal & staple food

·

西班牙海鮮燉飯

雞腿 P.40

蝦子 P.48

甜椒 P.76

蛤蜊 P.54

檸檬 P.140

※ 線稿及明暗關係圖

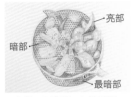
亮部
暗部
最暗部

◯ 亮部　● 暗部　● 最暗部

步驟說明 *How to make*

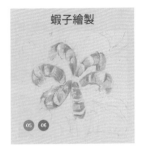

蝦子繪製

05 06

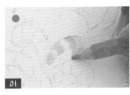

01

以橘色色鉛筆將蝦子間隔上色（W式），以繪製亮部。

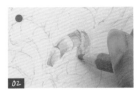

02

以橘紅色色鉛筆將蝦子上色（W式），以繪製暗部。

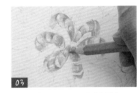

03

重複步驟 1-2，將其他蝦子塗畫上色。

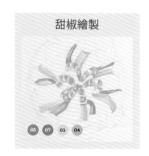

甜椒繪製

⑥ ⑦ ③ ④

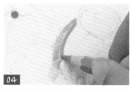

04
以橘紅色色鉛筆將甜椒上色（W式）。（註：須預留亮點不上色。）

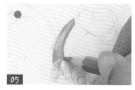

05
以紅色色鉛筆將甜椒上色（W式），以繪製暗部。

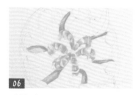

06
重複步驟4-5，將其他紅色甜椒塗畫上色。

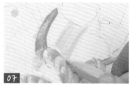

07
以鵝黃色色鉛筆將甜椒上色（W式）。（註：須預留亮點不上色。）

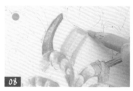

08
以橘黃色色鉛筆將甜椒上色（W式），以繪製暗部。

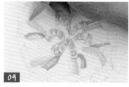

09
重複步驟7-8，將其他黃色甜椒塗畫上色。

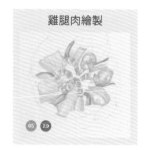

雞腿肉繪製

⑤ 29

10
以橘色色鉛筆將右側雞腿肉上色（W式）。（註：須預留亮面不上色。）

11
以咖啡色色鉛筆將右側雞腿肉上色（W式），以繪製暗部。

12
重複步驟10-11，將其他雞腿肉塗畫上色。

蛤蜊繪製

03 32 30

13 以鵝黃色色鉛筆將蛤蜊上色（W式），（註：須預留亮點不上色。）

14 以巧克力色色鉛筆將蛤蜊上色（W式），以繪製暗部。

15 以深咖啡色色鉛筆將蛤蜊上色（單向弧形），以繪製輪廓與紋理。

16 重複步驟 13-15，將其他蛤蜊塗畫上色。

檸檬繪製

03 27 26 25

17 以鵝黃色色鉛筆將果肉上色（W式），以繪製亮部。

18 以草綠色色鉛筆將果皮上色（W式），以繪製亮部。

19 以綠色色鉛筆將果皮上色（W式），以繪製暗部。

20 以青蘋果綠色鉛筆將果皮上色（W式），以增加層次感。

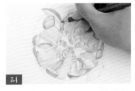

21 重複步驟 17-20，將其他檸檬塗畫上色。

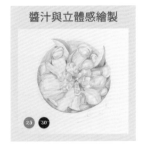

醬汁與立體感繪製

29 30

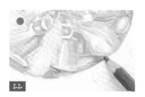

22
以咖啡色色鉛筆將鍋內空白處上色（W式），以繪製醬汁。

23
以深咖啡色色鉛筆將食物的邊緣上色（W式），以加強食物的立體感。

鍋子繪製

36

24
以黑色色鉛筆將鍋子外部上色（W式、單向弧形），以繪製鍋身的亮部。

25
將鍋柄上色（W式），以繪製亮部。

26
將鍋柄前端上色（W式），以繪製鍋子的暗部。

27
重複步驟26，將鍋身與鍋柄的交界處塗畫上色。

木鍋墊與調味料繪製

32 29 25

28
以巧克力色色鉛筆將木鍋墊上色（W式），以繪製亮部。

29
以咖啡色色鉛筆將木紋上色（W式、單向直式），以繪製紋理與暗部。

30
以青蘋果綠色鉛筆在食物上方上色（點狀），以繪製調味料。

西班牙海鮮燉飯繪製
停格動畫 QRcode

17

主餐、主食
Main meal & staple food

◆

起司漢堡

漢堡麵包 P.20

牛絞肉 P.24

番茄 P.78

生菜 P.144

洋蔥 P.82

起司片 P.162

❋ 線稿及明暗關係圖

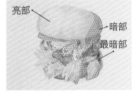

亮部

暗部

最暗部

● 亮部　● 暗部　● 最暗部

步驟說明 *How to make*

上層漢堡麵包繪製

04 32

01

以橘黃色色鉛筆將上層漢堡麵包上色（W式）。（註：須預留亮部不上色。）

02

以巧克力色色鉛筆將上層漢堡麵包上色（W式），以繪製暗部。

番茄繪製

⑤ ⑥ ⑦

03

以橘色色鉛筆將番茄上色（W式）。（註：須預留亮點不上色。）

04

以橘紅色色鉛筆將番茄上色（W式），以繪製暗部。

05

以紅色色鉛筆將番茄上色（W式），以繪製最暗部。

肉排、醬汁與下層漢堡麵包繪製

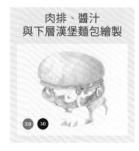

㉙ ㉚

06

以咖啡色色鉛筆將肉排上色（W式）。（註：須預留亮點不上色。）

07

以深咖啡色色鉛筆將肉排上色（W式），以繪製醬汁。

08

重複步驟 7，將下層漢堡麵包塗畫上色。

紫色洋蔥與生菜繪製

⑮ ㉗ ㉕

09

以紫紅色色鉛筆將番茄下方的生菜上色（W式），以繪製紫色洋蔥。

10

重複步驟 9，將肉排下方的紫色洋蔥塗畫上色。

11

如圖，紫色洋蔥上色完成。

12

以草綠色色鉛筆將肉排下方的生菜上色（W式），以繪製底色。

13

以青蘋果綠色鉛筆將肉排下方的生菜上色（W式），以加強層次感。

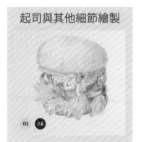

起司與其他細節繪製

03 28

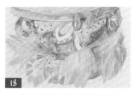

14

以鵝黃色色鉛筆將番茄下方的起司上色（W式），以繪製底色。

15

重複步驟14，將肉排下方的起司塗畫底色。

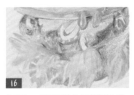

16

如圖，起司底色繪製完成。

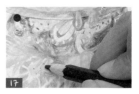

17

以棕色色鉛筆在漢堡內餡上方上色（點狀），以繪製胡椒粒。

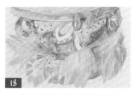

18

如圖，胡椒粒繪製完成。

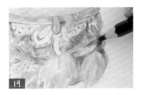

19

將下層漢堡麵包上色（W式），以繪製暗部。

20

將下層漢堡麵包底部邊緣上色（單向弧形），以加強輪廓繪製。

21

將生菜塗畫線條（W式），以繪製紋理。

起司漢堡繪製
停格動畫 QRcode

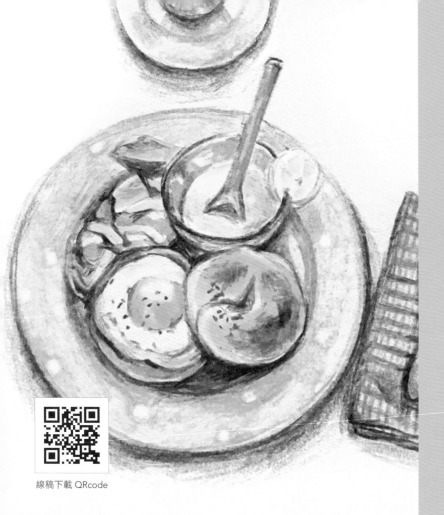

線稿下載 QRcode

輕食、
各式小食

Light meal & Snacks

01

輕食、各式小食
Light meal & snacks
+

韓式炸雞

雞肉 P.36

甜椒 P.76

薑 P.92

蒜頭 P.90

奇異果 P.132

❀ 線稿及明暗關係圖

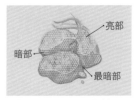

亮部

暗部

最暗部

● 亮部　● 暗部　● 最暗部

步驟說明 How to make

炸雞與辣醬繪製

03　04　05　06　32　28

01

以鵝黃色色鉛筆將炸雞上色（W式）。（註：須預留芝麻不上色。）

02

以橘黃色色鉛筆將炸雞塗畫疊色（W式），以加強炸雞的層次感。

03

以橘色色鉛筆將炸雞上色（W式），以增加焦黃感。

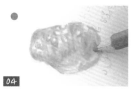

04

以橘紅色色鉛筆將炸雞上色（W式），以繪製醬汁的色澤感。

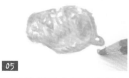

05

將炸雞旁的白芝麻邊緣上色（圓圈狀）。

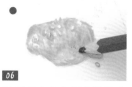

06

以巧克力色色鉛筆將炸雞上色（W式），以繪製最暗部。

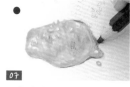

07

以棕色色鉛筆將炸雞右側邊緣上色（W式），以繪製輪廓與陰影。

08

重複步驟1-7，完成其他炸雞上色。

迷迭香繪製

26　25　24

09

以綠色色鉛筆將迷迭香上色（單向弧形），以繪製亮部。

以青蘋果綠色鉛筆將迷迭香上色（單向弧形），以繪製暗部。

10

11

以軍綠色色鉛筆將迷迭香上色（單向弧形），以加強層次感。

韓式炸雞繪製
停格動畫 QRcode

02

輕食、各式小食
Light meal & snacks
+

可樂餅

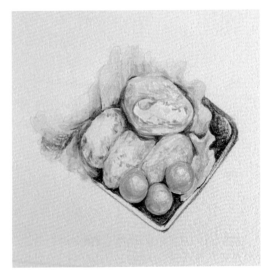

紅蘿蔔 P.68

馬鈴薯 P.70

番茄 P.78

甜椒 P.76

玉米罐 P.146

❀ 線稿及明暗關係圖

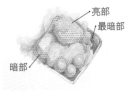

亮部

最暗部

暗部

● 亮部　● 暗部　● 最暗部

步驟說明 *How to make*

生菜繪製

27　25

01

以草綠色色鉛筆將右側生菜上色（W式），以繪製亮部。

02

以青蘋果綠色色鉛筆將右側生菜上色（W式），以繪製暗部。

03

如圖，右側生菜上色完成。

04

重複步驟 1，將左側生菜上色。

05

重複步驟 2，將左側生菜上色。

切面可樂餅繪製

03 04 05 32

06

以鵝黃色色鉛筆將切面可樂餅外皮上色（W 式），以繪製炸皮的亮部。

07

以橘黃色色鉛筆將可樂餅外皮上色（W 式），以繪製炸皮的色澤。

08

以橘色色鉛筆將可樂餅外皮上方上色（W 式），以繪製炸皮的紋理。

09

承步驟 8，將可樂餅外皮下方上色（W 式），以增加層次感。

10

如圖，切面可樂餅的炸皮上色完成。

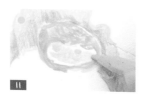

11

以鵝黃色色鉛筆將可樂餅內側上色（W 式），以繪製內餡的亮部。

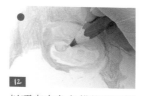

12

以巧克力色色鉛筆將可樂餅內側上色（W 式），以繪製內餡的玉米粒。

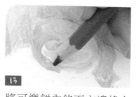

13

將可樂餅內餡下方邊緣上色（單向弧形），以繪製內餡的輪廓。

14

將可樂餅外側塗畫短線（單向橫式），以繪製炸皮的不均勻面。

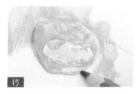

15 將可樂餅外側下方邊緣上色（單向弧形），以加強炸皮的輪廓。

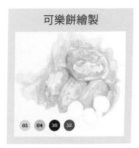

可樂餅繪製

03 04 30 32

16 以鵝黃色色鉛筆將左下方可樂餅塗畫上色（W式），以繪製炸皮的亮部。

17 以橘黃色色鉛筆將可樂餅右側上色（W式），以繪製炸皮的色澤。

18 重複步驟17，將可樂餅下側上色。

19 如圖，可樂餅亮部與色澤上色完成。

20 以深咖啡色色鉛筆將可樂餅右側上色（W式），以繪製炸皮的暗部。

21 承步驟20，將可樂餅下側（邊緣）上色。

22 重複步驟16-21，繪製其他可樂餅，並以巧克力色色鉛筆繪製炸皮的色澤。

番茄繪製

05 06

23 以橘色色鉛筆將番茄上色（由淺入深）。（註：須預留亮點不上色。）

24 以橘紅色色鉛筆將番茄上方上色（由淺入深），以繪製暗部。

25 承步驟 24，將番茄下方上色。

26 重複步驟 23-25，完成其他番茄上色。

盤子與其他細節繪製

36

27 以黑色色鉛筆將盤子右側邊緣上色（W 式），以繪製盤子的輪廓。

28 將盤子內部上色（W 式），以繪製盤色。

29 將盤子左側邊緣上色（單向弧形），以繪製輪廓。

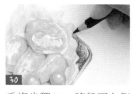

30 重複步驟 28，將盤面右側上色。

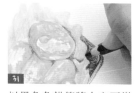

31 以黑色色鉛筆將上方可樂餅與生菜邊緣上色（W 式），以加強食物的立體感。

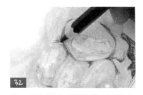

32 將可樂餅之間的交界處上色（W 式）。

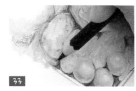

33 將可樂餅與生菜的交界處上色（W 式）。

可樂餅繪製
停格動畫 QRcode

配色

31 土黃色
02 金黃色
25 青蘋果綠
05 橘色
28 棕色
36 黑色

韓式海苔飯捲

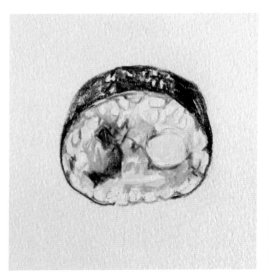

紅蘿蔔 P.68

菠菜 P.62

蛋 P.102

海苔 P.156

泡菜 P.126

起司片 P.162

❈ 線稿及明暗關係圖

亮部 — — 暗部

最暗部 —

● 亮部　● 暗部　● 最暗部

步驟說明 *How to make*

米飯繪製
31

01
以土黃色色鉛筆將米飯上色（W式），以繪製亮部。

02
承步驟1，將全數米飯上色。

餡料繪製

02 25 05 31

03 以金黃色色鉛筆將煎蛋上色（W式），以繪製亮部。

04 如圖，煎蛋上色完成。

05 以青蘋果綠色鉛筆將菠菜上色（W式）。（註：可順勢繪製出菜葉的紋理。）

06 如圖，菠菜上色完成。

07 以橘色色鉛筆將紅蘿蔔上色（W式）。（註：紅蘿蔔邊緣可加強上色。）

08 如圖，紅蘿蔔上色完成。

09 以金黃色色鉛筆將起司上色（W式）。（註：須預留反光面不上色。）

10 如圖，起司上色完成。

11 以土黃色色鉛筆將泡菜上色（W式）。

醬汁與餡料細節繪製

28

12 以棕色色鉛筆將飯捲上方邊緣上色（W式），以繪製醬汁。

13 以棕色色鉛筆將菠菜右側上色（W 式），以繪製暗部。

14 將紅蘿蔔的邊緣上色（W 式），以增加立體感。

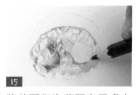

15 將煎蛋與泡菜間交界處上色（W 式）。

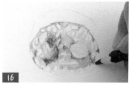

16 將飯捲右下邊緣上色（W 式），以繪製醬汁。

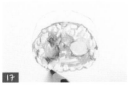

17 承步驟 16，將飯捲左下邊緣上色（單向橫式）。

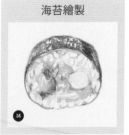

海苔繪製

36

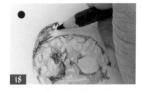

18 以黑色色鉛筆將海苔上色（W 式）。（註：須預留白芝麻不上色。）

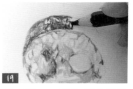

19 承步驟 18，將海苔表面持續上色（W 式）。

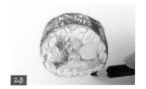

20 將海苔右側上色（W 式），以繪製最暗部。

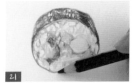

21 將海苔左側邊緣上色（單向弧形），以加強繪製飯捲的輪廓。

韓式海苔飯捲繪製
停格動畫 QRcode

雞肉飯糰

米飯 P.16

雞肉 P.36

❖ 線稿及明暗關係圖

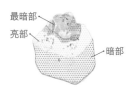

最暗部

亮部

暗部

● 亮部　● 暗部　● 最暗部

配色

橘黃色　04

巧克力色　32

橘色　05

銀灰色　34

棕色　28

橘紅色　06

綠色　26

黑色　36

步驟說明 How to make

雞肉繪製

04　32　05

01
以橘黃色色鉛筆將雞肉左側上色（W式），以繪製亮部。

02
承步驟1，將雞肉右側上色。

03
以巧克力色色鉛筆將雞肉左側上色（W式），以繪製暗部。

04

承步驟 4，將雞肉右側上色。

05

如圖，雞肉暗部上色完成。

06

以橘色色鉛筆將雞肉上方上色（W 式），以繪製雞肉的色澤。

米飯與暗部繪製

34　28

07

以銀灰色色鉛筆將飯糰左側上色（圓圈狀），以繪製暗部。

08

重複步驟 7，將飯糰右側上色。

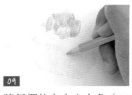

09

將飯糰的左上方上色（W式），以加深暗部。

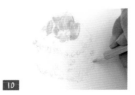

10

重複步驟 9，將飯糰右側上色。

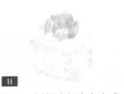

11

如圖，飯糰暗部上色完成。

12

以棕色色鉛筆將雞肉左側上色（W 式），以繪製最暗部。

13

重複步驟 12，將雞肉上方上色。

14
重複步驟 12，將雞肉右側上色。

15
將飯糰底部邊緣上色（W式），以繪製陰影。

調味料繪製

06 26 36

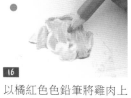

16
以橘紅色色鉛筆將雞肉上方上色（點狀），以繪製七味粉。

17
重複步驟 16，將飯糰表面以點狀塗畫。

18
如圖，七味粉的紅色部分上色完成。

19
以綠色色鉛筆將雞肉上方上色（單向橫式），以繪製七味粉。

20
重複步驟 19，將飯糰表面上色（點狀）。

21
如圖，七味粉上色完成。

22
以黑色色鉛筆將飯糰表面上色（點狀），以繪製黑芝麻。

23
重複步驟 22，將飯糰上色（點狀），以製造出調味料灑落的效果。

雞肉飯糰繪製
停格動畫 QRcode

05

輕食、各式小食
Light meal & snacks

豆腐鑲肉

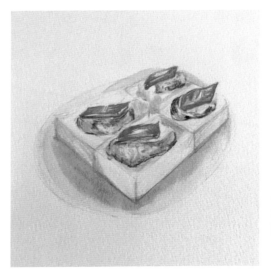

豬絞肉 P.28

豆腐 P.106

紅辣椒 P.116

※ 線稿及明暗關係圖

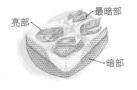

亮部　最暗部　暗部

● 亮部　● 暗部　● 最暗部

步驟説明 How to make

豆腐繪製

04 32

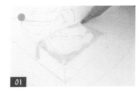

01

以橘黃色色鉛筆將豆腐表面上色（W 式）。（註：須預留豬絞肉與辣椒不上色。）

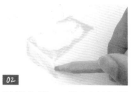

02

重複步驟 1，將豆腐左側上色。

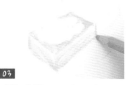

03

重複步驟 2，將豆腐右側上色，即完成亮部。

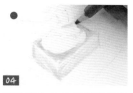

04

以巧克力色色鉛筆將豆腐表面上色（W 式），以繪製暗部。

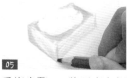

05

重複步驟 4，將豆腐左側邊緣上色。

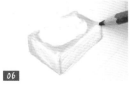

06

重複步驟 5，將豆腐右側邊緣上色。

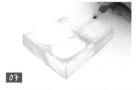

07

重複步驟 1-6，完成其他豆腐上色。

豬絞肉繪製

04 30 05 26 32 36

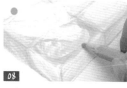

08

以橘黃色色鉛筆將豬絞肉上色（W 式），以繪製亮部。

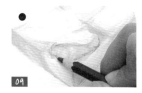

09

以深咖啡色色鉛筆將豬絞肉邊緣上色（W 式），以繪製暗部。

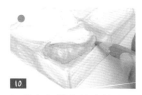

10

以橘色色鉛筆將豬絞肉上色（W 式），以加強層次感。

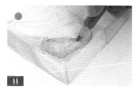

11

以綠色色鉛筆在豬絞肉上方上色（點狀），以繪製蔥花。

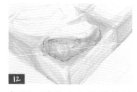

12

如圖，豬絞肉上方蔥花繪製完成。

13

以巧克力色色鉛筆將豬絞肉上色（W式）。（註：運用疊色製造不同色澤。）

14

以黑色色鉛筆將豬絞肉邊緣上色（W式），以繪製暗部。

15

以橘色色鉛筆將豬絞肉上色（W式），以增加色澤感。

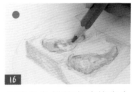

16

以綠色色鉛筆在豬絞肉上方上色（點狀），以繪製蔥花。

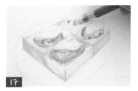

17

重複步驟13-16，完成其他豬絞肉上色。

紅辣椒繪製

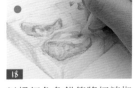

18

以橘紅色色鉛筆將紅辣椒切面上色（W式），以繪製亮部。

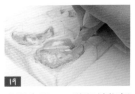

19

重複步驟18，將紅辣椒側面上色。

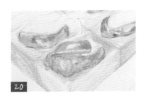

20

如圖，辣椒底色繪製完成。

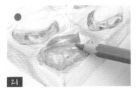

21

以紅色色鉛筆將紅辣椒切面上色（W式），以繪製紅辣椒的厚度。

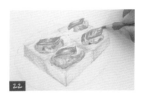

22

重複步驟18-21，完成其他紅辣椒上色。

其他細節繪製

26 32

23 以綠色色鉛筆在豆腐中央上色（W式），以繪製香菜。

24 如圖，香菜上色完成。

25 以水筆沾取巧克力色色鉛筆的筆芯。

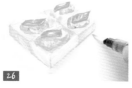

26 承步驟25，以水筆將豆腐下方周圍上色，以繪製醬汁的亮部。

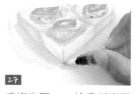

27 重複步驟26，塗畫豆腐周圍，以加強醬汁色的飽和度。

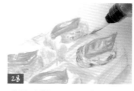

28 重複步驟26，以水筆將豆腐上方邊緣上色，以繪製輪廓。

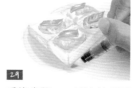

29 重複步驟26，再次塗畫豆腐周圍的醬汁，以增加層次感。

豆腐鑲肉繪製
停格動畫 QRcode

06

輕食、各式小食
Light meal & snacks

海鮮茶碗蒸

蝦仁 P.46

香菜 P.96

香菇 P.100

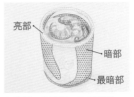

蛋 P.102

❈ 線稿及明暗關係圖

亮部

暗部

最暗部

● 亮部　● 暗部　● 最暗部

步驟說明 *How to make*

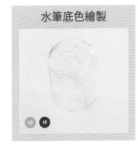

水筆底色繪製

19　16

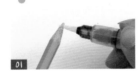

01

以水筆沾取水手藍色鉛筆的筆芯。

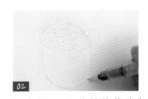

02

承步驟1，以水筆將茶碗內外側上色，以繪製亮部。

03

如圖，茶碗底色繪製完成。

04

以水筆沾取深紫色色鉛筆的筆芯。

05

承步驟 4，以水筆將茶碗內左側邊緣上色，以繪製暗部。

06

如圖，茶碗暗部上色完成。

蒸蛋與餡料繪製

02　04　05　28　32　25

07

以金黃色色鉛筆將蒸蛋上色（W 式），以繪製亮部。

08

如圖，蒸蛋亮部上色完成。

09

以橘黃色色鉛筆將蒸蛋邊緣上色（W 式），以繪製暗部並增加色澤。

10

如圖，蒸蛋暗部上色完成。

11

以橘色色鉛筆將蝦仁左側上色（W 式）。（註：在上色時紋理須加重繪製。）

12

承步驟 11，將蝦仁右側上色。

13

如圖，蝦仁上色完成。

14

重複步驟 11-12，完成其他蝦仁上色。

15

以棕色色鉛筆將香菇邊緣上色（W式），以繪製輪廓。

16

承步驟 15，將香菇菇傘外側上色，以增加層次感。

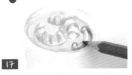

17

以巧克力色色鉛筆將菇傘內側上色（W式），以繪製陰影。

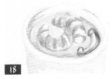

18

如圖，香菇上色完成。

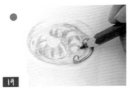

19

以青蘋果綠色鉛筆將蒸蛋表面塗畫色塊（W式），以繪製香菜。

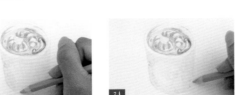

茶碗繪製

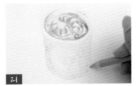

20

以水手藍色鉛筆將茶碗左側上色（W式），以繪製花紋。

21

重複步驟 20，完成其餘花紋繪製。

22

如圖，花紋繪製完成。

23 以天空藍色鉛筆將碗口左右兩側上色（Ｗ式），以繪製暗部。

24 將碗身右側上色（Ｗ式）。

25 將碗底邊緣上色（單向弧形），以繪製輪廓。

26 將茶碗外右下方上色（Ｗ式），以繪製茶碗陰影的第一層。

27 如圖，茶碗的第一層陰影上色完成。

28 以棕色色鉛筆將碗底右下方上色（Ｗ式），以繪製茶碗陰影的較深處。

29 如圖，茶碗陰影上色完成。

30 以乾淨水筆將茶碗外右下方暈染，使陰影看起來更自然。

海鮮茶碗蒸繪製
停格動畫 QRcode

07

輕食、各式小食
Light meal & snacks

海鮮煎餅

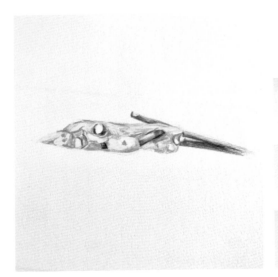

蝦子 P.48

透抽 P.44

高麗菜 P.56

甜椒 P.76

紅蘿蔔 P.68

青蔥 P.86

✲ 線稿及明暗關係圖

亮部 　最暗部

暗部

● 亮部　● 暗部　● 最暗部

步驟說明 *How to make*

透抽與洋蔥繪製

13 32 30 04

01 以玫瑰紅色鉛筆將左側透抽上色（W式）。（註：須預留反光處不上色。）

02 以巧克力色色鉛筆將透抽邊緣上色（W式），以繪製暗部。

03 以玫瑰紅色鉛筆將另一塊透抽上色（W式）。

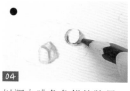

04

以深咖啡色色鉛筆將另一塊透抽上色（W式），以繪製暗部。

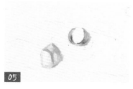

05

如圖，另一塊透抽上色完成。

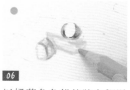

06

以橘黃色色鉛筆將左側洋蔥上色（W式）。（註：須預留亮部不上色。）

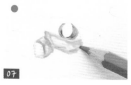

07

以玫瑰紅色鉛筆將洋蔥邊緣上色（W式），以繪製暗部，並製造層次感。

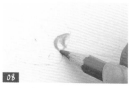

08

重複步驟1，將海鮮煎餅右側的透抽上色完成。

煎餅繪製

04 32

09

以橘黃色色鉛筆將煎餅左側上色（W式），以繪製亮部。

10

如圖，煎餅亮部上色完成。

11

以巧克力色色鉛筆將煎餅右上半部上色（W式），以繪製暗部。

12

重複步驟11，將煎餅下半部上色（W式），以增加層次感。

青蔥與紅蘿蔔繪製

25 30 05

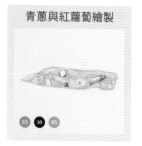

13

以青蘋果綠色鉛筆將右側青蔥上色（W式）。（註：須預留亮部不上色。）

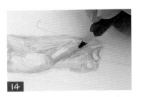

14 將青蔥下方上色（W 式），以繪製暗部。

15 如圖，青蔥的底色與暗部繪製完成。

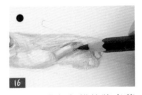

16 以深咖啡色色鉛筆將青蔥上色（W 式），以繪製最暗部。

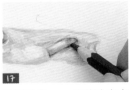

17 重複步驟 16，持續塗畫青蔥的最暗部，以製造出微焦感。

18 如圖，右側的青蔥上色完成。

19 重複步驟 13-18，完成其他青蔥上色。

20 以橘色色鉛筆將煎餅左側塗畫色塊（W 式），以繪製紅蘿蔔。

筷子繪製

30

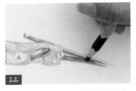

21 以深咖啡色色鉛筆將筷子上色（W 式），以繪製亮部。

22 承步驟 21，加強筷子的上色，以繪製暗部。

海鮮煎餅繪製
停格動畫 QRcode

雞肉派

甜椒 P.76

雞肉 P.36

三色豆 P.112

奶油 P.164

鮮奶
P.128

塔皮 P.178

※ 線稿及明暗關係圖

亮部　　　　最暗部

暗部

● 亮部　● 暗部　● 最暗部

配色

鵝黃色　03

橘黃色　04

橘色　05

巧克力色　32

草綠色　27

青蘋果綠　25

步驟說明 How to make

塔皮表面繪製

03　04　05　32

01
以鵝黃色色鉛筆將塔皮表面上色（W式）。（註：須預留亮面不上色。）

02
如圖，塔皮表面底色繪製完成，即完成亮部。

03
以橘黃色色鉛筆將塔皮表面上色（W式），以增加層次感。

如圖，塔皮表面上色完成。

以橘色色鉛筆將塔皮表面上色（W式），以繪製暗部。

如圖，塔皮表面暗部上色完成。

以巧克力色色鉛筆將塔皮表面左側邊緣上色（W式），以繪製烤邊。

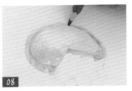

重複步驟7，將塔皮表面右側邊緣上色。

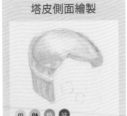

塔皮側面繪製

03 04 05 32

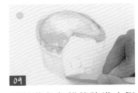

以鵝黃色色鉛筆將塔皮側面上色（W式），以繪製底色。

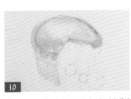

如圖，塔皮側面底色繪製完成。

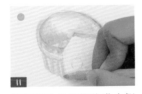

以橘黃色色鉛筆將塔皮側面上色（W式），以加強層次感。

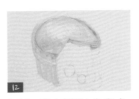

如圖，塔皮側面上色完成。

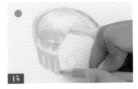

以橘色色鉛筆將塔皮側面上色（W式），以繪製暗部。

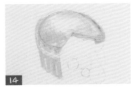

如圖，塔皮側面暗部上色完成。

15 以巧克力色色鉛筆將塔皮側面上色（單向橫式、直式），以繪製烤邊。

塔內餡料繪製

32 05 27 25 03

16 以巧克力色色鉛筆將雞肉上色（由淺入深）。（註：須預留亮面不上色。）

17 如圖，雞肉的底色繪製完成。

18 以橘色色鉛筆將紅蘿蔔上色（W式）。

19 承步驟18，完成其他紅蘿蔔上色。

20 如圖，紅蘿蔔上色完成。

21 以草綠色色鉛筆將左下豌豆仁上色（由淺入深）。

22 如圖，豌豆仁底色繪製完成。

23 以青蘋果綠色鉛筆將豌豆仁上色（W式），以繪製暗部。

24 如圖，豌豆仁的暗部完成。

25 重複步驟21-24，完成其他的豌豆仁上色。

以鵝黃色色鉛筆將玉米粒上色（W式）。

重複步驟 26，完成其他玉米粒上色。

其他細節繪製

以巧克力色色鉛筆將內餡邊緣上色（W式），以繪製暗部與輪廓。

重複步驟 28，持續將內餡的輪廓上色（W式）。

重複步驟 28，持續將內餡的暗部上色（W式）。

如圖，內餡的暗部與輪廓上色完成。

將雞肉派底部上色（W式），以繪製陰影。

雞肉派繪製
停格動畫 QRcode

日式關東煮

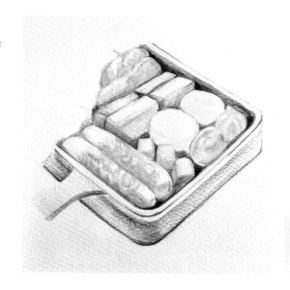

白蘿蔔 P.66

黑輪 P.148

魚板 P.152

福袋 P.150

蒟蒻 P.160

❋ 線稿及明暗關係圖

亮部　　　　　最暗部

暗部

○ 亮部　● 暗部　● 最暗部

配色

橘黃色　04
巧克力色　32
橘色　05
紫紅色　15
棕色　28
黑色　36

步驟說明 How to make

底色繪製

04　32

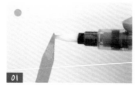

01

以水筆沾取橘黃色色鉛筆的筆芯。

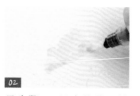

02

承步驟1，以水筆將黑輪片上色，以繪製底色。

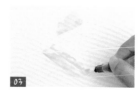

03

將黑輪上色。

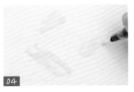

04

將右側福袋上色。

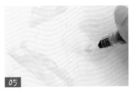

05

將右側白蘿蔔上色。

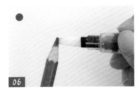

06

以水筆沾取巧克力色色鉛筆的筆芯。

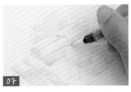

07

承步驟 6，以水筆將上方蒟蒻上色，以繪製底色。

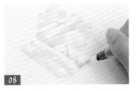

08

重複步驟 7，將中間魚板上色。

關東煮繪製

04 05 15

09

以橘黃色色鉛筆將黑輪片下方塗畫疊色（W 式），以繪製暗部。

10

以橘色色鉛筆將黑輪片上色（W 式），以繪製最暗部。

11

如圖，黑輪片上色完成。

12

重複步驟 9-10，將另一片黑輪上色。

13

以紫紅色色鉛筆將蒟蒻上色（W 式），以繪製暗部。

14

如圖，蒟蒻的暗部上色完成。

15 重複步驟 13-14，完成其他蒟蒻上色。

16 以橘黃色色鉛筆將福袋塗畫疊色（W式），以繪製暗部。

17 以橘色色鉛筆將福袋邊緣與皺摺上色（W式），以加強層次感。

18 如圖，福袋上色完成。

19 重複步驟 16-17，完成其他福袋上色。

20 以橘黃色色鉛筆將黑輪塗畫疊色（W式），以繪製暗部。

21 以橘色色鉛筆將黑輪上色（W式），以繪製輪廓。

22 如圖，黑輪上色完成。

23 重複步驟 20-21，完成其他黑輪上色。

24 以橘黃色色鉛筆將魚板上色（W式），以繪製暗部。

25 如圖，魚板上色完成。

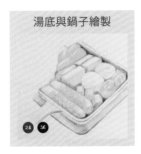
湯底與鍋子繪製

26 以棕色色鉛筆將鍋內食物的縫隙上色（W式），以繪製關東煮的湯汁。

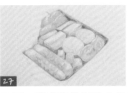

27 如圖，關東煮的湯汁上色完成。

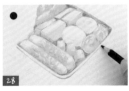

28 以黑色色鉛筆將鍋子邊緣上色（單向弧形），以繪製輪廓。

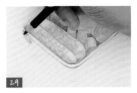

29 將鍋子左側上色（W式），以繪製暗部。

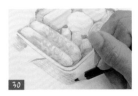

30 重複步驟 29，將鍋子上色。

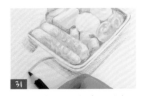

31 將鍋柄側面上色（W式），以繪製暗部。

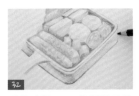

32 重複步驟 28，繪製鍋子的輪廓。

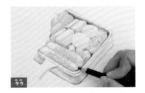

33 將鍋子內側上色（W式），以繪製最暗部。

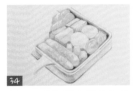

34 如圖，鍋內最暗部上色完成。

35 以棕色色鉛筆將鍋柄表面上色（W式），以加強層次感。

日式關東煮繪製
停格動畫 QRcode

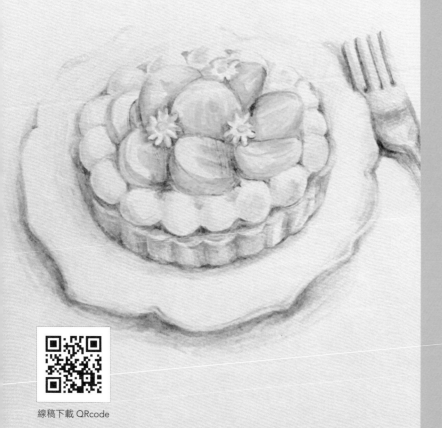

線稿下載 QRcode

甜
點

Dessert

三色糰子

草莓 P.134

糯米粉 P.172

抹茶粉 P.174

❋ 線稿及明暗關係圖

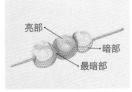

亮部

暗部

最暗部

● 亮部　　● 暗部　　● 最暗部

步驟說明 *How to make*

草莓糰子繪製

12　31　32

01

以粉紅色色鉛筆將草莓糰子上色（W式）。（註：須預留亮點與醬汁不上色。）

02

將草莓糰子下半部邊緣上色（W式），以加強層次感。

03

如圖，草莓糰子底色繪製完成，即完成亮部。

04

以土黃色色鉛筆將草莓糰子上方上色（W式），以繪製醬汁。

05

將草莓糰子的下方上色（W式）。

06

如圖，草莓糰子上的醬汁亮部上色完成。

07

以巧克力色色鉛筆持續塗繪醬汁（W式），以繪製暗部。

抹茶糰子繪製

27 32

08

以草綠色色鉛筆將抹茶糰子上色。（註：須預留亮點與醬汁不上色。）

09

如圖，抹茶糰子底色繪製（W式）完成，即完成亮部。

10

以巧克力色色鉛筆將抹茶糰子不規則上色，以繪製醬汁。

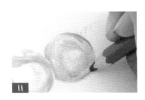

11

重複步驟10，將抹茶糰子上的醬汁塗畫完成。

原味糰子繪製

31 32

12

以土黃色色鉛筆將原味糰子上色。（註：須預留亮點與醬汁不上色。）

13

如圖，原味糰子底色繪製完成，即完成亮部。

14

以巧克力色色鉛筆將原味糰子邊緣塗畫上色，以繪製醬汁。

竹籤繪製

31 32

15

以土黃色色鉛筆將竹籤上色（單向橫式），以繪製亮部。

16

以巧克力色色鉛筆將竹籤下方塗畫疊色（單向橫式），以加強層次感。

其他細節繪製

28 26

17

以棕色色鉛筆將竹籤與糰子交界處上色（單向弧形），加強凹洞立體感。

18

將草莓糰子右側邊緣上色（單向弧形），以加強糰子立體感。

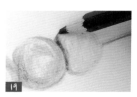

19

將抹茶糰子與原味糰子之間上色（單向弧形），繪製淋在縫隙間的醬汁。

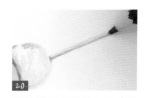

20

將竹籤下方邊緣上色（單向橫式），以繪製暗部。

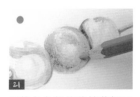

21

以綠色色鉛筆將抹茶糰子上色（W式），以加強層次感。

三色糰子繪製
停格動畫 QRcode

起士蛋糕

蛋 P.102

檸檬 P.142

奶油 P.164

消化餅 P.180

※ 線稿及明暗關係圖

亮部

暗部

最暗部

● 亮部　● 暗部　● 最暗部

配色

金黃色　02

鵝黃色　03

巧克力色　32

橘色　05

橘黃色　04

土黃色　31

棕色　28

咖啡色　29

步驟說明 How to make

烤面繪製

02　03　32　05

01

以金黃色色鉛筆將烤面右側上色（W式），以繪製亮部。

02

以鵝黃色色鉛筆將烤面中間上色（W式），以加強層次感。

03

以巧克力色色鉛筆將烤面左側和邊緣上色（W式），以繪製暗部。

04

以橘色色鉛筆將烤面右側凹下處塗畫同色系疊色（W式）。

05

重複步驟4，將烤面塗畫疊色（W式）。

06

描繪烤面邊緣，以加強蛋糕邊緣焦黃感。

07

以巧克力色色鉛筆將烤面邊緣上色（W式），以繪製烤邊。

消化餅乾繪製

04 31

08

以橘黃色色鉛筆將消化餅乾上色（W式），以繪製亮部。

09

以土黃色色鉛筆將消化餅乾上色（W式），以繪製暗部。

10

加重塗畫消化餅乾，以加強層次感。

起士蛋糕側面繪製

03 04

11

以鵝黃色色鉛筆將起士蛋糕側面上色（單色交叉疊色），以繪製亮部。

12

以橘黃色色鉛筆將起士蛋糕側面上方邊緣上色（W式），以繪製暗部。

13

將起士蛋糕側面上色（單向橫式），以繪製蛋糕體的孔洞。

起士蛋糕加強上色

14 以棕色色鉛筆將烤面上色（單向橫式），以繪製焦糖化的烤邊。

15 重複步驟 14，將起士蛋糕側面下方邊緣上色，以加強層次感。

16 如圖，起士蛋糕的烤邊上色完成。

17 以鵝黃色色鉛筆將烤面右側塗畫疊色（W 式），以加強層次感。

18 以橘色色鉛筆將烤面上色（W 式）。

19 以咖啡色色鉛筆將烤面邊緣上色（W 式），以繪製暗部。

20 如圖，蛋糕烤面暗部上色完成。

21 以橘色色鉛筆將烤面邊緣上色（單向橫式），以加深暗部。

22 將起士蛋糕側面上色（單向橫式），以加深孔洞的上色。

起士蛋糕繪製
停格動畫 QRcode

03

甜點
Dessert
·

美式鬆餅附楓糖醬

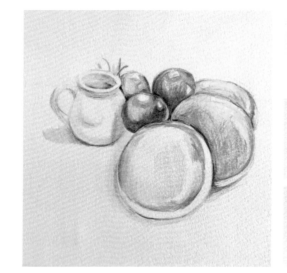

蛋 P.102

鮮奶
P.128

奶油 P.164

❋ 線稿及明暗關係圖

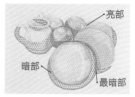

亮部

暗部

最暗部

○ 亮部　● 暗部　● 最暗部

步驟說明 How to make

美式鬆餅繪製

02　04　31　32

01

以金黃色色鉛筆將美式鬆餅上色（W式）。（註：須預留亮面不上色。）

02

以橘黃色色鉛筆將美式鬆餅上色（W式），以繪製亮部。

03

以土黃色色鉛筆將美式鬆餅邊緣上色（W式），以繪製暗部。

04

以巧克力色色鉛筆將美式鬆餅邊緣上色（單向弧形），以繪製最暗部與輪廓。

05

重複步驟 1-4，完成其他美式鬆餅上色。

葡萄繪製

12　13　16　14

06

以粉紅色色鉛筆將葡萄底部上色（W式）。（註：須預留亮點不上色。）

07

以玫瑰紅色鉛筆將葡萄上色（W式），以加強色澤。

08

以深紫色色鉛筆將葡萄邊緣上色（W式），以繪製輪廓與暗部。

09

以紫色色鉛筆將葡萄的反光點旁上色（W式），以繪製最暗部。

10

重複步驟 6-9，完成其他顆葡萄上色。

楓糖醬繪製

35　31　32

11

以灰色色鉛筆將白瓷醬料瓶的手把上色（單向弧形），以繪製暗部。

12

將白瓷醬料瓶的瓶身中間上色（W式），以繪製陰影。

13

將白瓷醬料瓶的瓶口內外側皆上色（W式），以繪製暗部。

14 將白瓷醬料瓶的瓶身右側上色（W式），以繪製暗部。

15 將白瓷醬料瓶的下方邊緣上色（單向弧形），以繪製輪廓。

16 以土黃色色鉛筆將白瓷醬料瓶的內部上色（W式），以繪製楓糖醬。

17 以巧克力色色鉛筆將楓糖醬邊緣上色（單向弧形），以製造醬料的色澤感。

其他細節繪製

26 25 32

18 以綠色色鉛筆將醬料瓶的後方塗畫線條（單向弧形），以繪製葉子。

19 以青蘋果綠色鉛筆將葉子上色（單向弧形），以繪製暗部。

20 以巧克力色色鉛筆將白瓷醬料瓶下方邊緣上色（單向弧形），以繪製陰影。

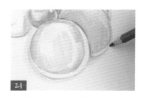

21 以巧克力色色鉛筆將美式鬆餅周圍上色（單向弧形），以繪製陰影。

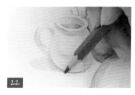

22 以巧克力色色鉛筆將白瓷醬料瓶左側上色（W式），以繪製陰影。

美式鬆餅附楓糖醬
繪製停格動畫
QRcode

司康

蛋 P.102

鮮奶
P.128

奶油 P.164

※ 線稿及明暗關係圖

亮部

暗部

最暗部

● 亮部　● 暗部　● 最暗部

配色

金黃色　02

鵝黃色　03

橘黃色　04

橘色　05

棕色　28

巧克力色　32

深紫色　16

步驟說明 *How to make*

烤面繪製

02　03　04　05　28

01

以金黃色色鉛筆將烤面上色（W式）。（註：須預留亮點不上色。）

02

以鵝黃色色鉛筆將烤面塗畫疊色（W式），以加強層次感。

03

以橘黃色色鉛筆將烤面上色（W式），以繪製暗部。

04

以橘色色鉛筆將烤面上色
（W式），以繪製最暗部。

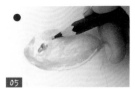

05

以棕色色鉛筆將烤面上色
（W式），以繪製葡萄乾。

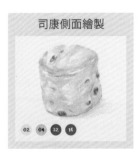

司康側面繪製

02 04 32 16

06

以金黃色色鉛筆將司康側
面上色（W式）。（註：
須預留反光處不上色。）

07

以橘黃色色鉛筆將司康側
面上色（W式），以繪製
暗部。

08

以巧克力色色鉛筆將司康
側面上方下凹處上色，以
繪製最暗部。

09

將司康側面的凹洞上色
（圓圈狀）。

10

將司康側面上色（W式），
以增加焦黃感。

11

將司康底部邊緣上色（單
向弧形），以加強輪廓繪
製。

12

將司康右下方上色（W式），
以繪製陰影。

13

以深紫色色鉛筆將司康側
面凹洞上色（圓圈狀），
以繪製葡萄乾。

司康繪製
停格動畫 QRcode

韓式黑糖餅

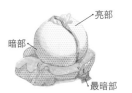

鮮奶
P.128

※ 線稿及明暗關係圖

亮部

暗部

最暗部

● 亮部　● 暗部　● 最暗部

配色

配色

金黃色　02
土黃色　31
咖啡色　29
橘黃色　04
巧克力色　32
棕色　28
橘色　05

步驟說明 How to make

冰淇淋繪製

02　31　04

01

以金黃色色鉛筆將冰淇淋
輕塗上色（W式），以繪
製亮部。

02

承步驟1，將冰淇淋下方
上色（W式），以加強層
次感。

03

以土黃色色鉛筆將冰淇淋
左下側上色（W式），以
繪製暗部。

04

將冰淇淋下側上色（W式），以繪製最暗部。

05

以橘黃色色鉛筆將堅果切面上色（W式）。（註：須預留亮點不上色。）

06

以土黃色色鉛筆將堅果側邊上色，以繪製外皮。

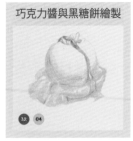

巧克力醬與黑糖餅繪製

32　04

07

以巧克力色色鉛筆將巧克力醬上色（W式）。（註：須預留亮點不上色。）

08

將韓式黑糖餅下側上色（W式），以繪製黑糖餅旁的巧克力醬。

09

將韓式黑糖餅左側上色（W式），以繪製黑糖餅上的巧克力醬。

10

將韓式黑糖餅上色（W式），以繪製亮部。（註：須預留亮面不上色。）

11

以橘黃色色鉛筆將韓式黑糖餅上色（W式），以繪製暗部，並製造出層次感。

其他細節繪製

28 05

12 以棕色色鉛筆將冰淇淋上的巧克力醬上色（W式），以繪製暗部。

13 將黑糖餅上的巧克力醬加強上色（W式），以繪製暗部。

14 承步驟13，塗畫黑糖餅左側的巧克力醬暗部。

15 以棕色色鉛筆將黑糖餅表面上色（W式），以繪製外露的內餡。

16 如圖，內餡上色完成。

17 以橘色色鉛筆將韓式黑糖餅上色（W式），以繪製黑糖餅的最暗部。

18 以棕色色鉛筆將冰淇淋下方邊緣上色（單向弧形），以繪製巧克力醬。

19 以牛奶筆在巧克力醬塗畫亮點，以增加光澤感。

韓式黑糖餅繪製
停格動畫 QRcode

手繪食譜版型應用

餐點置上，食材置下

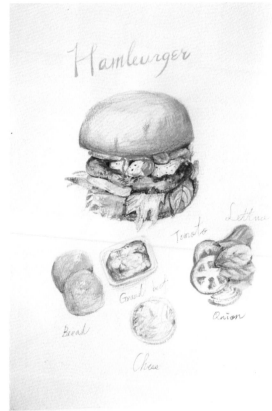

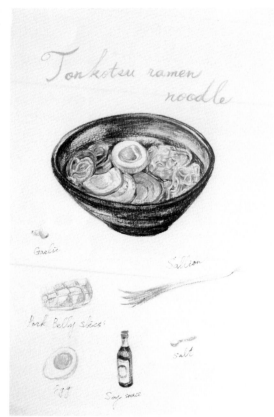

Japanese seafood udon noodles

餐點置下，食材置上

餐點置中，被食材圍繞

317

:色鉛筆圖繪素材集:

異國暖食插畫

◎版權所有・翻印必究
◎ 2019 年 02 月旗林文化出版
◎書若有破損缺頁請寄回本社更換

國家圖書館出版品預行編目（CIP）資料

色鉛筆圖繪素材集：異國暖食插畫 / Joyce（簡文詩）-- 初版. -- 臺北市：四塊玉文創有限公司,
2024.06
　　面；　公分

　　ISBN 978-626-7096-63-5（平裝）

1.CST: 鉛筆畫 2.CST: 繪畫技法

948.2　　　　　　　　　　112015936

書　　　名	色鉛筆圖繪素材集：異國暖食插畫	
作　　　者	Joyce（簡文詩）	
主　　　編	譽緻國際美學企業社・莊旻嬑	
助 理 編 輯	譽緻國際美學企業社・許雅容	
封 面 設 計	譽緻國際美學企業社・羅光宇	
攝 影 師	吳曜宇	
發 行 人	程顯灝	
總 編 輯	盧美娜	
美 術 設 計	博威廣告	
製 作 設 計	國義傳播	
發 行 部	侯莉莉	
印　　務	許丁財	
法 律 顧 問	樸泰國際法律事務所許家華律師	
出 版 者	四塊玉文創有限公司	
總 代 理	三友圖書有限公司	

地　　　址	106 台北市安和路 2 段 213 號 9 樓
電　　　話	（02）2377-4155、（02）2377-1163
傳　　　真	（02）2377-4355、（02）2377-1213
E - m a i l	service@sanyau.com.tw
郵 政 劃 撥	05844889 三友圖書有限公司
總 經 銷	大和書報圖書股份有限公司
地　　　址	新北市新莊區五工五路 2 號
電　　　話	（02）8990-2588
傳　　　真	（02）2299-7900
初　　　版	2024 年 06 月
定　　　價	新臺幣 460 元
I S B N	978-626-7096-63-5（平裝）
E P U B	978-626-7096-91-8
	（2024 年 08 月上市）

http://www.ju-zi.com.tw

三友圖書
友直 友諒 友多聞

三友官網

三友 Line@